JN056704

勝平得之

創作版画の世界

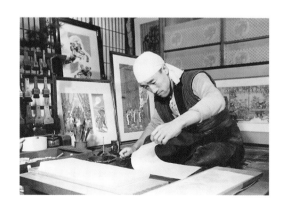

加藤 隆子

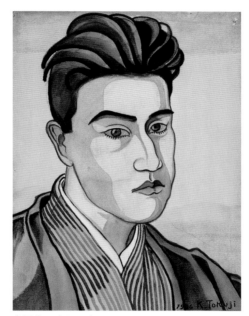

自画像　大正15年

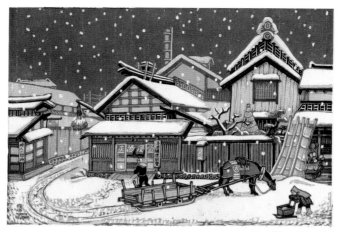

雪の街　昭和7年

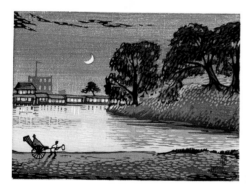

〈秋田十二景〉
外濠夜景　昭和4年

〈秋田十二景〉
長堤早春　昭和14年

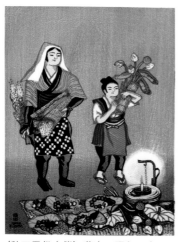

〈秋田風俗十態〉草市　昭和10年

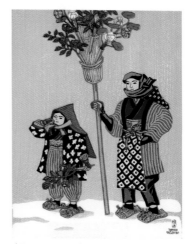

〈秋田風俗十態〉彼岸花　昭和10年

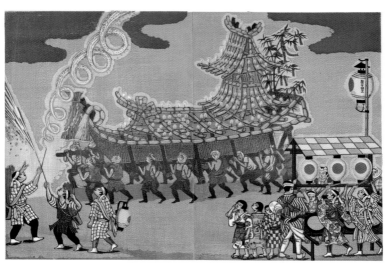

送り盆　昭和15年

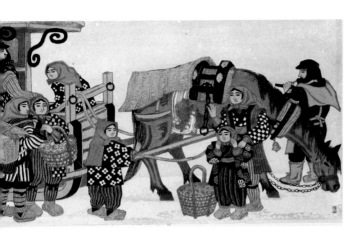

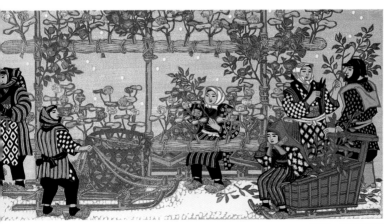

造花　昭和12年

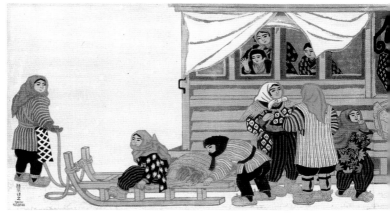

橇　昭和11年

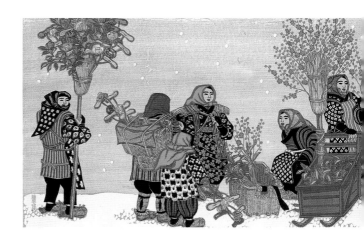

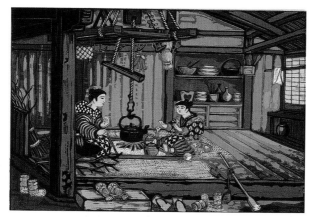

〈秋田風俗十題〉いろり　昭和14年

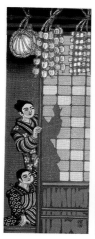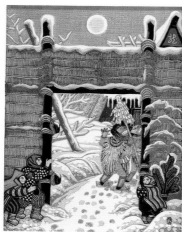

ナマハゲ　昭和15年

〈大日霊貴神社祭禮舞楽図八部作〉

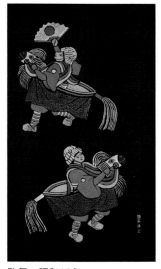

鳥舞舞　昭和19年

駒舞　昭和19年

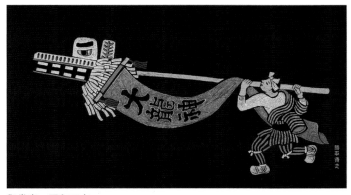

御常楽　昭和23年

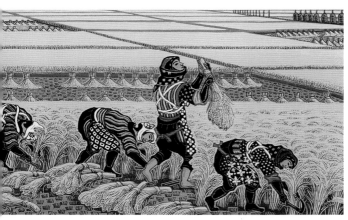

〈米作四題〉刈りあげ（秋）　昭和26年

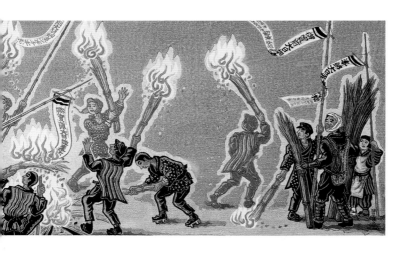

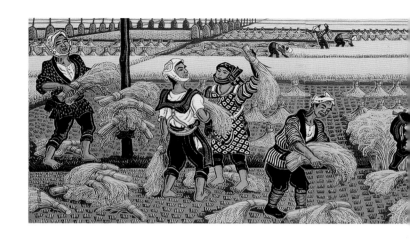

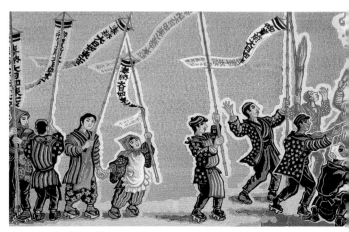

たいまつ祭　昭和30年

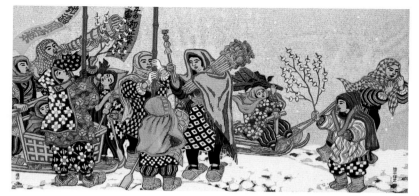

雪国の子どもたち　昭和18年

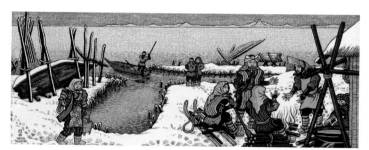

八郎潟冬の漁場　昭和35年

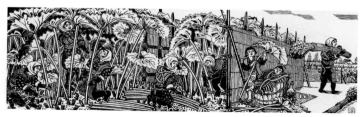

あきた蕗（黒摺）　昭和37年

目

次

勝平版画論、真新しく

井上　隆明

表紙デザイン　後藤　仁

発刊に寄せて

勝平版画論、真新しく

井上　隆明

だいじにしている木版画がある。十五世紀末、独仏国境のシュトラースブルグ製(複製)で、三角の藁屋根の前に、箱舟入りの乳児キリストが横たえ、傍えに馬と牛。左に大木一本—箱入りの高貴な子、家畜小屋に生命ノ木……。

さすがは木の国。版画で知られるお国ぶりで、前述どおり一幅のなかに、六つほどの意味素が詰まっていまいか。

わが日本、そして秋田県、また木の国として知られよう。わけても、北の風雪に耐え忍び、亭々とそびえ立つ秋田杉は、北国の象徴としてよい。さらに眼を凝らす。風雪の烈しさにうち耐える木々を板に挽き、北に生きねばならぬ生の姿、そこを彫り刻む作業をご存じであろう。私どもの風土がこぞって、敬慕してやまぬ《勝平版画》になる。

めでたく嬉しきことに、秋田版画の先乗りにして独自の風俗描写に努めた勝平得之先達に、只今新たなる研究書が添えられる。実作に美術史に活躍の加藤隆子さんが久しく伝記研究に努められていると仄聞していたが、このたびめでたく出版のはこびとなった。嬉しさもさりながら、意義の大きさと広さに拍手をもって祝ってあげたい。ご苦心が業績に結ばれてめでたし、めでたし。ご子息勝平新一氏もお喜びであろう。知友一同また、高々と乾杯を！　おめでとうございます！

　さあ、私どもは、北の雪国の重たい意味素を、勝平版画と加藤論文から改めて抽きださねばならぬ。

（文学史家・秋田市）

凡例・参考

◇組み物名は〈 〉、作品名は「 」、書籍等は『 』で表示した。

◇作品名は発表後変更されたものがあり、本著では同一作品と確認できるものについては現在使われているタイトルに統一した。

◇引用の新聞記事等については、スクラップ帳に勝平得之本人が記載した日付を付し、「 」で表示した。

◇本年譜作製に当たっては『勝平得之記念館作品集』(秋田市立赤れんが郷土館・勝平得之記念館)、『生誕100年記念・知られざる勝平得之・故郷を見つめる新しい目』(秋田県立近代美術館)、勝平新一編『勝平得之全版画集』(秋田文化出版)、『勝平得之・画文集』(叢園社)、および秋田市立赤れんが郷土館所蔵の勝平得之写生帳・スクラップ帳等のデータ、他資料を参考とした。

第一章　創作版画への道

生い立ち—職人の家に生まれて

　勝平得之は画、彫り、摺りの三工程を自らの技量で行い、昭和の秋田の姿を木版画の世界に表現し続けた人物である。創作の場を中央に置くことなく、秋田という一地方でその生涯を終えた得之は、職人であった父が漉いた紙に、自らの版画芸術の技で郷土秋田の風物を描き残すことが、自らが歩むべきただ一つの道だとした。

　生前、得之と親交の深かった相場信太郎（随筆誌『叢園』主宰）は、版画制作に真摯に立ち向かうその姿を「終生師を求めず、中央の土を一歩も踏まずに彼を今日あらしめたのは、ひとすじに初志を貫いた固い信念と、不屈な職人の土性骨であったろう」と評している。

　また、得之の版画家としての生き方を、美術評論家である芥川喜好も以下のように述べている。

　「創作版画の作家たちが東京で群れをなしていた時代、勝平得之の生涯はまぎれもない一筋の光を放ってなく、ひとりだけの活動を続けた。（中略）勝平得之の生涯は秋田を一歩もでることいる。ほかならぬ自分自身の要請によって表現を獲得し、自らを励ましながら一人そこに立っていた、そういう形をした光を⋯⋯」（昭和61年2月16日付読売新聞日曜版）

11

明治37年4月6日、得之は現在の秋田市大町六丁目（旧鉄砲町四五番地）に父為吉、母スエの次男として生まれた。本名は徳治。ほかに姉1人、弟2人、妹1人がいた。長男が早世していたため、得之は5人兄弟の長男、勝平家の跡継ぎとして育てられる。

得之が生まれた現在の秋田市大町一帯は、久保田城下において侍たちが居住する内町に対し、職人や商人の住む外町と呼ばれる地域であった。外町に属する鉄砲町は、鉄砲職人の住む地区として町割りされていたが、果物の独占販売権を持ついわゆる家督町でもあった。

そのなかで、勝平家は紙漉き業をなりわいとしており、秋田藩藩札の紙なども漉いていた。

父為吉はその三代目。得之が生まれた頃は、町内にまだ3軒ほどの紙漉き屋があり、郊外の泉地区や太平地区に産するコウゾを材料に和紙作りを行っていた。和紙の漉き方は、材料となるコウゾを煮た液につなぎとなる〝ねり〟を加えたものをすのこに入れ、それを前後に振り広げ固める〝流し漉き法〟であった。

紙漉きは真冬、俗にいう寒の時季が適していたことから、得之が幼少の頃の勝平家では冬期と春期は紙漉きを、得之の祖母ツナの入り婿であった祖父辰蔵が左官職だったこともあり、夏期と秋期には左官として商家や土蔵のしっくい塗りを行い生計を立てていた。

得之の長男である勝平新一氏によると、当時、母屋の奥にあった杉皮ぶきの作業小屋の中に

は手押しポンプの井戸があり、製紙の道具として紙を漉く "漉き槽" や古紙を煮て溶かす大き

な鉄釜、紙を乾燥させるための杉板のほか、押し切りやコテなどの左官道具があった。木彫り

人形用の足踏み式の糸ノコもあり、そこで人形の荒彫りをしている父、その傍らで手伝ってい

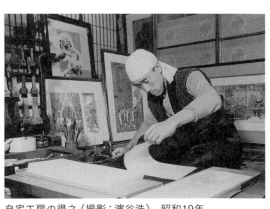

自宅工房の得之（撮影：濱谷浩）　昭和19年

る母の姿が記憶のなかにあるという。

　晩年、得之は少年時代を振り返り、「苦労多い紙漉き業」

と題して、「わたしは、幸か不幸かその紙漉き業の三、四

代も続いた家のあと継ぎに生まれたため、小学校へ通う

遊び盛りのころ、この家業を手伝わされた。それは父や

母が紙漉きしている小屋で、紙を板に張ったり、その板

を裏の紙干し場に出し入れする仕事であった。友だちが

タコあげして遊ぶような天気のいい日は、ことさら一家

総出で働かなければならないほど忙しいのが紙漉き業の

常であった」と述べている。

　後年、父為吉は得之の版画制作のために、特に厚く丈

夫な紙を漉いた。得之は父が漉いたこの紙に作品を摺り、

作品の余白には「父為吉製紙」という文字を誇らしげに摺り入れている。手仕事を家業とする環境のなかで育った得之が、将来、自らの腕で生涯を懸けるような仕事をしようと決心するのは自然なことだったといえよう。

少年時代

得之が生まれ育った旧鉄砲町は、自宅裏に大悲寺や歓喜寺などの寺屋敷が端然と並び、その周囲に田んぼが残るのんびりとした田園風景が続く地域であった。

得之は明治44年、旭南尋常小学校（現秋田市立旭南小学校）に入学する。明治から大正にかけて機械製紙業発達によって、安価な半紙が出回るようになり、秋田市内でも紙漉きを営む屋々が次々と減少、最後に残ったのは勝平家一軒だけ、しかも本業であった紙漉きもやがては副業のようになっていった。かつては藩札の紙漉きで裕福であったという誇りを持ち、紙漉き業を営んでいた勝平家も、得之の父為吉の代には夏期は左官職の親方として土蔵のしっくい塗りを

専門に行い、紙漉きの仕事は冬期だけの作業となっていた。

そんな勝平家での少年得之の手伝いは、仕上がった紙を市内の得意先に届けることであった。荒物店など紙を販売する店には薄い障子紙、質店には控え帳に使用する分厚い帳面紙などを配達して回った。得之は「当時の紙は、障子や帳面紙であったが、苦労して作った紙がそのまま消耗品にされるのが残念でたまらなかった」と述べている。幼い胸に秘められた手仕事に対する誇りと、漉いた紙が消耗品として消えていくことの悔しさが、後に、父の漉いた紙と得之による合作が美術品として生まれ変わる原動力となるのである。

得之は自身の小学校時代について、絵は好きであったが上手ではなかったとしている。しかし、同級であった池田貞治は、「彼とは小学校時代の同級生で、町内は違っていたが、私同様、お祭りの時にはハンテンを着て飛び出した組だな。絵は子供の時から上手だった」と語っている。祭り好きで子どもらしくやんちゃな半面、絵に対する興味、才能がこの頃から既に芽生えていたことがうかがえる。

大正5年、そんな少年得之を大きな悲しみが襲う。最愛の母スエが亡くなるのである。得之12歳、尋常小学校6年の春のことであり、スエはまだ35歳の若さであった。このスエの死が、多感な年頃でもあった得之に大きな影響を及ぼすこととなる。

とで孤独と悲しみをまぎらわせていたという。母の死という現実を乗り越えるための行動が、皮肉にも得之の画力をいつの間にか向上させることになった。

当時のものとみられる写生帳を見ると、手本をもとに描いたと思われる水彩画が「拾五歳」「高二」といった年記とともに残されている。風景画や人物画、なかには水墨画風のものもある。拙い筆致だが、雑誌などに掲載された挿絵の模写など、目に入るさまざまな作風に意欲的に取り組む姿が目に浮かぶ。特に、14歳で描いたとされる「白龍観音」は、周囲の大人たちをも驚かせるものだった。

母を失った得之が、心を開いたのは祖母ツナであった。母の死後、母代わりとなった祖母か

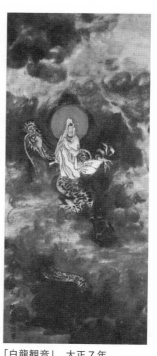

「白龍観音」　大正7年

母を失った当初、得之は悲しみから涙がぽろぽろとこぼれてとまらなかったといい、でもその気持ちが癒えることはなく、紙に母の姿を描くこと翌年、中通尋常高等小学校（現・秋田市立中通小学校）に進ん

16

ら得之はさまざまなことを学んだ。「当時私に母がなく、祖母に育てられたが、この祖母が物知りであった。古い年中行事をよくおぼえていた。私の絵に幻想と土俗のふんい気があったなら、〔竹久〕夢二と祖母のおかげである」。得之は後年、秋田魁新報への寄稿（昭和34年5月26日付）のなかでこのように語っている。

祖母は婿をとり、勝平家を継いだ人物でもあり、自身の父、夫、子、孫と勝平家四代の系譜の中で、江戸・明治・大正・昭和の時代を生き、昭和13年に84歳で亡くなった。祖母は昔ながらの年中行事や民間伝承をよく覚えており、幼い得之にこれらを伝え教えたという。この原体験が、秋田の風俗を終生のテーマとした勝平版画のルーツとなったといっても過言ではない。

母スエへの恋慕の思いと祖母ツナの存在、この二つが得之の版画芸術誕生の原点となるのである。

絵描きを目指して

本稿の執筆に当たり、得之の長男新一氏からご協力いただき、勝平家に残されている得之15歳から20歳ごろにかけての写生画や臨画を拝見した。得之が独自の作風に至るまでの資料としては、秋田市立赤れんが郷土館所蔵の水彩画や素描、写生帳などが残されているが、今回、青少年期の水彩画と併せて検することで、得之のその後の創作へとつながる初期の活動の様相が見えてきた。

勝平家に残されている写生画は、古いもので11歳、尋常小学校5年の作がある。本や筆立て、しおりなど身近な品々が、かっちりとした輪郭線で描かれ、まだ硬さと拙さが残るが、この頃から描くことへの意識が芽生えてきたのか、画面からは筆を持つ緊張感が伝わってくる。

得之は翌年に母スエを亡くし、その寂しさから逃れるために本格的に絵を描き始める。尋常高等小学校進学後も絵への情熱は冷めることはなかった。その事実を裏付けるように、この頃描いた水彩画が多数残されている。ごく身近な静物を題材としたものから、菊やバラなどの花、自宅近辺の風景画など、学年を経るごとに描かれる対象も多様になっていくが、当時はこういっ

や色の使い方が柔らかくこなれたものになっており、独学でありながら技術的な面での著しい

雄物川改修工事や八橋にあった競馬場の風景などもある。のどかな旧秋田市内の風景が大半であるが、なかには大正から昭和にかけて行われた

わかる。のどかな旧秋田市内から川尻、八橋、金照寺山、下浜海岸などその範囲が広がっているのが

はやはり捨てきれなかったのか、卒業後も水彩による多くの写生画を残している。写生画裏面の記述から、自宅近辺から川尻、八橋、金照寺山、下浜海岸などその範囲が広がっているのが

師範学校への進学を望むもかなわず、家業を手伝うことになった得之だが、絵への思い

得之の心のなかで将来の夢へと変化していったのであろう。

に浮かぶ。当初は悲しみを紛らわすための手段であった絵を描くことが、やがて喜びとなり、

治の「トクジ」の印が押されたものなどがあり、絵描きとなることを夢見る少年得之の姿が目

また、この頃の写生画、臨画には自らのイニシャル「KT」を図案化したサインや、本名徳

を描いたものなどさまざまである。

か、浮世絵風の風景画もあればアルプスを思わせる山岳風景、猟犬を駆って狩猟をする西洋人

うこともあり、写生に赴くには制約も多かったのであろう。臨画は雑誌の挿絵を参考としたの

よくしていたといわれるが、臨画の多くは尋常高等小学校時代のものである。学業の傍らといた写生画より、臨画、つまり模写を多くしている。版画を始める以前の得之は、写生や臨画を

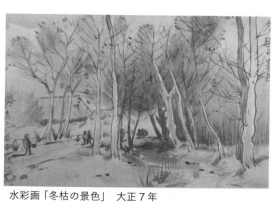

水彩画「冬枯の景色」　大正7年

進歩が感じとれる。

これら写生画の類いは得之が自ら整理しており、几帳面に裏打ちがなされていた。得之は昭和46年、67歳で亡くなるが、体調がおもわしくなかった晩年に、当時県立図書館長であった相場信太郎を訪ね、初期の散逸した墨摺り版画と作品が掲載された新聞の調査を依頼している。相場は当時の秋田魁新報を調査し、収集した資料を得之に渡したが、その時の得之の喜びは大変なものであったという。師を持たず、秋田を出ることもなく、苦難多きなかで版画家として生きてきた得之にとって、情熱を傾け、一途に写生や版画に取り組んだ若い頃の作品は心に残り、愛着が深かったのであろう。

しかし、その直後に得之は入院。
得之のこの思いは没して1年後、『勝平得之初期作品集』となった。発刊に当たっては、生前、初期の作品を自らの手でまとめあげることはできなかった。
得之が同人であった随筆誌『叢園』の仲間と、得之の思いを受け継ぎ、レイアウトや印刷製本

を手掛けた長男新一氏の努力があった。

青年時代

中通尋常高等小学校を卒業した得之は、当初、師範学校への進学を強く希望した。しかし、好きな絵を学び美術教師になりたいという夢は、父為吉の猛反対であえなく潰える。明治生まれで職人気質の為吉にとって、絵描きなどは道楽者のすることで、常人の仕事とはとても考えられなかった。また、勝平家の長男である得之には家業、家督を継いでほしいという強い思いと、まだ弟たちが幼かったため、経済的な見通しが立たない絵描きになるよりは、少しでも早く家計の手助けのため働いてほしいという現実もあった。

結局、得之は進学を諦め、家業を本格的に手伝い始める。この頃、機械製紙の生産が一段と進み、家業の紙漉き業はますます先細りとなっていた。やがて得之は冬期間、東京や関西方面でビル建設工事などの塗装作業に従事するようになり、こういった状況が数年間続くことにな

21

る。いわゆる出稼ぎであった。

進学断念の裏には勝平家の経済的な事情もあったが、為吉は得之の将来を見据え、都会に出すことでしっくいのほか、セメント壁の技術を新たに学ばせたいと考えていた。しかし、為吉の思いとは裏腹に、得之は出稼ぎ先の関西での自由な時間を神社仏閣を訪ねることに費やし、多くの木彫像を見て回っていた。

当時、京都では為吉の弟儀助が和装小物などを扱う店を営んでおり、関西にいる得之とは頻繁に会っていた。秋田から遠く離れた地で働く得之にとって、叔父儀助との時間は心安らぐ時でもあったのだろう。得之の次男勝平良治氏（兵庫県在住）は、儀助から聞いた当時の話を得之の生誕110年記念の冊子『勝平得之の軌跡・第一集』に書き残している。それによると得之は各地から集まった大勢の職人たちと共に建築工事に従事していた。他の職人たちは休憩時間に昼寝をしたり近所をぶらついたりするのに、得之はいつもあちこちでスケッチをしていて、紙がない時でも手元にある木の切れ端などに常に何かを描いていた。夜、宿泊所に帰ってからも無口で真面目な得之はひとり外出することもなく、通常の左官職人とは違ったタイプの若者に見えたという。

為吉の反対もあり、一旦は家業に専念するとしたものの、やはり絵に対する思いを断ち切る

ことはできなかったのか、時間があれば写生にいそしみ、美術展などを訪ね歩いていた得之。

周囲に語ることはなくとも、胸に秘めた思いをますます募らせていたのであろう。

また、この頃の得之は竹久夢二の絵を盛んに模写している。当時画壇の寵児（ちょうじ）として人気を博していた夢二の作品や挿絵を美術雑誌などで目にしていたと思われ、これをきっかけに得之は夢二が描いたコマ絵（挿絵）のように幻想的な作品を版画で表現できないかと考えるようになる。

大正10年（17歳）頃の得之

同じ頃、その後の勝平版画に大きな影響を及ぼすことになる浮世絵版画との出会いがあった。得之が近所の古美術店で初めて見たという浮世絵版画は、小林清親の作品であり、その感動は木版画家としての名声を得たのちも決して忘れることのできないものであり、次のように語っている。「初めて見た作家が小林清親で、今でも清親は非常に身近に感じます。彼の西洋的アプローチと、失われていく時代を記録した絵に漂うかすかな哀感が好きでした」

最後の浮世絵師と呼ばれた清親が〝光線画〟と

自ら称した浮世絵は、それまでにない新しい空間表現と郷愁を誘う独特な画風によるものであった。20歳の頃、得之は身近な風景を数多く描く。後にこの水彩画は《秋田十二景》といった初期の版画作品誕生に結び付いてくるが、その作風は清親の風景画を彷彿とさせる。家族の反対や経済的事情などで一旦は諦めた絵画への道。しかし、家業に専念すべく赴いた先で出会ったものは皮肉にも得之を版画家の道へと導くものであった。

竹久夢二とコマ絵

大正ロマンを象徴する画家竹久夢二は、明治17年岡山県本庄村（現瀬戸内市）に生まれた。本名は茂次郎、勝平得之とはちょうど20歳の年齢差である。夢二は17歳で単身上京し、早稲田実業学校に入学。在学中より数多くの雑誌にコマ絵（挿絵）を投稿した。38年の入賞を機に、敬愛していた藤島武二にちなみ「夢二」と名乗るようになる。藤島はロマン主義的作風で知られた近代洋画家の一人である。

以後、夢二はコマ絵を次々と発表、新進作家として脚光を浴び、やがて「夢二式美人」と俗に称される叙情的な作風を確立した。生涯画壇に属さず、日本の郷愁と西欧のモダニズムをもとに独自の表現を追求し、日本画、水彩画、油彩画、木版画など、幅広い分野で制作を行った。

また、その活動のなかで生活の芸術化を掲げ、「港屋絵草紙店」を開店するなど、日本のグラフィックデザインの草分け的存在でもあった。

得之が夢二に傾倒し、大きな影響を受けていた時期は、現在残されている資料から、大正10年頃、尋常高等小学校を卒業してから20歳頃までと推測される。進学の夢かなわず家業を継いだとはいうものの、絵の道への思いを断ち切れず、夢と現実とのあいだで自らの将来を決めきれずにいた時期でもある。

前述のように、得之自らが大きな影響を受けたと語る竹久夢二。この2人の生い立ちには共通する部分もあり興味深い。夢二も得之も次男として出生するが、どちらも兄を幼くして亡くし、2人は長男として育てられる。また、夢二は幼い頃から6歳年上の姉に憧れていたが、小学4年の時に嫁ぐ。恋慕する姉を失った夢二は、子ども部屋の廊下にいつも涙をためて立ちつくしていたという。夢二のこういった姿は、母スエを失った際の得之の姿と重なる。

大正3年に夢二が、東京日本橋に開業した港屋絵草紙店は、そのデザインセンスが生かされ

25

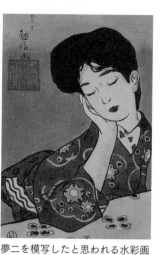

夢二を模写したと思われる水彩画

恩地孝四郎や藤森静雄、戦後、夢見るような独特な女性像で一世を風靡した東郷青児らが出入りしていた。華やかな女性遍歴が取り沙汰されることの多い夢二だが、一方で彼を慕い、足しげく出入りしていた作家たちの顔触れからその魅力と影響力の大きさに驚く。

作家としての夢二を語る際、その多彩な制作活動があげられるが、得之の活動もまた多岐にわたるものであった。版画家として活躍する一方で、木彫による秋田風俗人形、さまざまな書籍の挿絵や装丁、ポスター、絵はがき、蔵書票などを手掛け、晩年は浮世絵版画や仏画などの美術品の収集も行っている。

秋田市立赤れんが郷土館には、生前得之が所蔵していた美術品のほか、多数の書籍類も寄贈

た版画やカード、絵本、千代紙などを販売、若い女性を中心に人気を呼んだ。夢二との出会いは雑誌のコマ絵作品を得之が見るという一方的なものであったが、この頃の夢二は周囲にいた若い芸術家たちにも大きな影響を与えていた。

店には、大正初期に発行された版画誌『月映』（つくはえ）で作品を発表し、のちに創作版画の先駆者となる

されており、そのなかには夢二の最初の著作である『夢二画集・春の巻』も含まれている。明治42年に出版され、夢二が流行作家となる足掛かりとなったこの本を手にした時の得之の思いはどんなものであったろうか。

「私自身の絵を描きたい」。これは、画壇に属することなく、自身の信念にもとづき、制作し続けた夢二、27歳の言葉である。得之は秋田の風俗をテーマとしながら、画、彫り、摺りの三工程を自らで行うことを生涯の矜持とした。その姿は、作家としてさまざまな困難に遭遇しながらも自身の主義を貫いた夢二につながる。

木版画との出会い

得之は夢二に強く魅せられる一方、出稼ぎ先の東京や関西で、都会のモダンな空気や先端をいく美術思潮と出会う。また同時に、関西では寺社を巡ることで木彫像を中心とした日本美術の優品に触れる多くの機会を得た。秋田を離れ、仕事先として赴いた地で、豊かな美術環境の

なかにあったことが、皮肉にも得之の絵に対する思いを一層募らせていくことになる。

大正12年、得之が19歳の時に父為吉が再婚する。そんな変化のなかで、絵への思いを捨てきれないまま、家業に携わる得之は、複雑な思いで日々を過ごしていたと思われる。

ちょうどこの頃、秋田魁新報に〝刀画〟と称する白黒の版画作品が掲載された。この作者が、のちに美術仲間として得之と親しく交わることになる大場生泉（清泉）である。生泉は秋田市に生まれ、東京の川端画学校などで学んだとされる日本画家で、昭和4年の第1回秋田美術展に得之と共に出品している。当時、得之は絵を描きながら、手近な印材に手慰みのように自分の名前などを彫り付けていたが、刀画による単純明快な白黒の木版画に出会い、コマ絵のような幻想的な絵をこの手法で表現できないかと考えるようになる。20歳の頃の事であり、昭和35年9月26日付の秋田魁新報で得之は当時を次のように振り返っている。

「現代のような版画の盛んな時代にくらべて、わたしの初期時代の秋田における版画はまだ未開拓の分野にひとしかった。もう三十六、七年前の大正十二、三年のころである。当時、魁新報の学芸欄に、白黒の絵が掲載され刀画とかかれていた。初めてみる白黒の単純なこの木版画にわたしは、ひどく刺激された。作者は日本画の大場清泉、印判師の赤石清風、小沢某の諸氏で、いずれも特殊な技術者であった。（中略）わたしの版画の最初は年賀状であった。エンピ

28

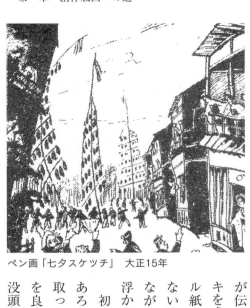

ペン画「七夕スケッチ」　大正15年

ツをけずる小刀と洋ガサの骨をといだ手製の丸ノミを道具にした。版木には、ゲタ屋で日より

ゲタの歯のホウの木を求めてきた。そしてボールを数枚重ねた手製のバレンで刷りあげた」

得之が版画制作を始めた頃、一地方都市である秋田には、版画の技法や道具に関する情報が

十分に伝わっておらず、全てが未知の分野であった。寄稿からは当時の得之の試行錯誤の様子

が伝わる。近所のげた屋から版木としてホオノ

キを求め、ノミはこうもり傘の骨、バレンはボー

ル紙を重ねたお手製。道具の調達さえままなら

ない時代、たった一人で失敗と工夫を繰り返し

ながら、黙々と版画に取り組む得之の姿が目に

浮かぶ。

　初めてにしては思いのほか上出来だったので

あろう。得之は作品を年賀状として郵送、受け

取った友人たちにはすこぶる好評で、これに気

を良くした得之は取りつかれたように木版画に

没頭していった。

29

大正15年7月から8月にかけ、秋田魁新報に「七夕スケッチ」と題し、「秋田の七夕祭竿燈」を描いた得之の挿絵が文章とともに掲載された。「石佛生」の画号で、竿燈の組み立てから祭りの終わりまでを7回にわたって紹介、当時の男衆の心意気と祭りの熱気を伝える。作品は前述の『勝平得之初期作品集』にも収録されている。

文章は得之の特徴とは異なることから他の人物によるものと思われ、挿絵は版画ではなくペン画だが、大正モダニズムの雰囲気が漂う軽妙なタッチで、雑誌の挿絵などを広範に収集し、それを参考に制作されたと考えられる。版画制作に孤軍奮闘する得之にとって、ペン画とはいえ地元紙への掲載は心躍るものであり、その後の創作活動の大きな弾みとなった。

墨摺り版画 ── 勝平庵石佛

秋田魁新報にペン画の挿絵が掲載された得之は、これを機に「勝平庵石佛刻」あるいは「ショウヘイアン、セキブツ刻」と号して、白黒の墨摺り版画を同紙に投稿、掲載された。

この一風変わった銘の由来を綴った書簡がある。昭和30年に得之が秋田市土崎港出身の仏教学者多田等観に宛てたもので、「若輩木版画ハ趣味をもって魁紙上に発表し数年間、ショウヘイアン、セキブツ刻画と自ら名づけたもの」とし、「色彩版画を自ら工夫した大発見をしたるよろこび初めて自らの生きる道を得たので画名をつけました」と、のちに「得之」を号としたいきさつも記されている。

ペン画が掲載された大正15年の冬、「土器餘査」などの墨摺り版画が4回にわたって同紙に掲載された。得之が「私の絵に幻想と土俗のふんい気があったなら、夢二と祖母のおかげである」と語るように、同作品はその影響を感じさせるものであった。

翌昭和2年には、「冬の遊び五題」「雪の村から」「迎春五図」など、数多くの墨摺り版画を次々と発表。当時について述べた得之の文章が、昭和35年9月26日付の同紙夕刊に掲載されている。

『冬の遊び五題』という五枚の白黒の版画を魁社の学芸欄に投稿し勝平庵石仏という名で新聞紙上に発表したのが、版画にはいった第一歩である」としている。また、「今から三十七、八年前の昔であるから版画道具も売ってない。教える人もなかったから、まったくの独学である。学芸欄には、二、三年のあいだに白黒版画を五十点ほど発表した」と得之は当時を振り返って

いる。

「冬の遊び五題」「雪の村から」には、墨摺り版画の持ち味ともいえる白黒の対比を効果的に用いながら、丸ノミの彫り跡を生かそうとする技術的な試みが見られる。「迎春五図」の５点は作風がそれぞれ異なり、独学ながらロマン主義や前衛的表現といったさまざまな思潮を積極的に学び制作に取り組んでいた様子がうかがえる。

この頃の得之は独学による試作を重ねる一方で、地元の作家たちとも交流を持ち始めていた。随筆誌『叢園』に寄せた文章のなかで日本画家舘岡栗山（りつざん）らの写生会に足を運んでいたとの記述がある。得之はこの写生会で、デッサン力や画面の構成力など、作家としての基礎を養ったと思われる。またこういった在郷画家たちとの交流のなかで、中央画壇やそこで活躍する本県出身作家の動向、最新の美術思潮などさまざまな情報も得ていた。

また、その後の半年間で同紙に掲載された「三人の酔漢」「魚を追ふ」「彼」などは、のちの

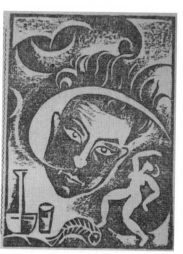

「彼」（ショウヘイアン、セキブツ刻）
昭和２年

得之の作品からは想像できないほど前衛的である。特に「彼」は、中央に大きく描かれた得之自身と思われる人物の顔が正面を見据え、見る側に鬼気迫るものを感じさせる。秋田の風俗を伝える色鮮やかな版画で知られる得之だが、勝平庵石佛時代の初期墨摺り版画の作風はこのように実に多彩なものであった。

また作品には号とともに「刻」の字が多く用いられていることから、得之は木版画制作において、「版を刻むこと」、つまり、版画の彫りの工程に当初から重きを置いていたことが考えられる。石佛時代の作品の背景には自らの作風の追求と同時に、版画職人としての姿がすでに垣間見える。初期の墨摺り時代の動向についてはこれまで明確になっていなかったが、現存する作品や資料を改めて検証し直すことで、得之が目指した版画芸術の原点といえるものが明らかになってきたといえる。

前衛美術の風——後藤忠光

大正期を代表する版画雑誌としては『仮面』『藝美』『月映』が知られるが、大正10年には版画と詩などから構成された雑誌『青美』が発行されている。編集発行人は当時、未来派美術協会会員であった後藤忠光。大正期の版画界に足跡を残した本県出身の人物である。

後藤は明治29年、秋田市に生まれた。旧制秋田中学（現県立秋田高等学校）を卒業後、上京して本郷洋画研究所に学び、未来派美術協会の第1回展に出品。同協会は20世紀初頭にイタリアを中心として起こった前衛美術運動である未来派の流れを受けて設立された団体である。大正12年の関東大震災により後藤は一旦帰郷するが、15年に再上京し、戦後は旺玄会や日本版画協会会員、新槐樹社の創立にも関わり、昭和61年に没する。

後藤と雑誌『青美』については、町田市立国際版画美術館学芸員の滝沢恭司氏による「大正期モダニズムの一枝——未来派美術協会々員後藤忠光と『青美』について（同美術館紀要第3号）」に詳しいが、『青美』に関わることで日本版画史に名を刻むこととなった後藤の秋田での活動を少し振り返ってみたい。

震災の影響で秋田に戻ったとされる約3年間の後藤の動きは精力的であった。大正13年の年明け早々には、秋田美術展覧会の準備会合に参加。4月に開催された同展の洋画部門にただ一人出品し、洋画のほか版画や帯の図案なども発表、翌年の第2回展には洋画2点を出品した。

この展覧会は震災からの復興を目指し、本県出身の若手作家たちが開催したもので、昭和4年から始まった秋田美術展とは別個のものである。

得之に大きな影響を与えた大場生泉も後藤とともに同展に出品している。日本画家として知られる大場だが、在京時は『青美』の同人として版画作品を発表していた。後藤同様、関東大震災を契機に秋田市に帰郷、活動を共にしており、そのつながりは深かったたといえる。

大正14年7月に後藤は未来派の作家という肩書で、日本画家の友人と展覧会を開催。斬新な画風による版画や水彩画、スケッチなどが話題を呼び好評を博したという。一方で後藤は近代文化図案社という会社を設立し、大正期の新興美術運動の一つである構成派の作風を基調とした図案や装飾で、秋田市内の店舗の外装やショーウインドー、カフェのマッチやメニュー表のデザインなどを手掛けた。

また、後藤は作家として秋田魁新報に多くの木版画作品を寄せてもいる。最初の掲載は大正13年1月1日から3日にかけて、次いで4日には「雪と新年と栗鼠の跳躍」を発表、直線を多

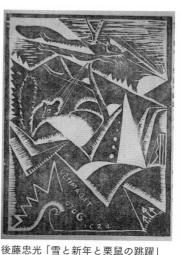

後藤忠光「雪と新年と栗鼠の跳躍」
大正13年

く用いた白と黒の平面的な構成によるもので、未来派の作風をよく伝える。しかし、翌年5月や15年1月の作品は、未来派というよりは構成派の影響を思わせる幾何学的な形を組み合わせた抽象表現となっており、東京を離れ、郷里で活動していたこの時期、作風が変化していったことがわかる。

後藤が秋田にいた時期は、得之が自らの版画表現を模索していた頃と重なり、同紙に掲載された後藤や大場の作品を見て、白と黒の諧調だけで表現する面白さに惹かれたと後に述べている。

未来派の画家として短期間ではあるが、センセーショナルともいえる活動を秋田で展開した後藤について、残されている得之の記述は少ないが、得之の初期墨摺り版画における前衛表現に、後藤や大場が影響を与えたことは間違いないといえよう。やがて、後藤は再び上京し、得之は秋田で墨摺り版画から独自の彩色版画の完成へと自らの道を歩み始めることとなる。

36

創作版画家　勝平得之の誕生

墨摺り版画から出発した得之が、次に目指したのは、浮世絵版画を思わせるきらびやかな色彩に彩られた色刷り版画であった。そこで、得之が色刷り版画を目指す背景ともなった日本の版画界の動きを紹介したい。

わが国の木版技術は、古くから複製可能な印刷手段として広く普及してきたが、江戸時代に図絵の挿絵部分が独立、発展して浮世絵版画という日本独特のジャンルを生み出した。しかし、明治後期には複製技術としての特長のみが重視されるようになり、木版画の創作的な性格が失われていった。

そんななか、分業工程による木版画ではなく、「自画・自刻・自摺」という創作版画の考えが山本鼎によって提唱された。版画の三工程を一人で行うもので、作家の制作意図を、よりストレートに作品に反映することが可能となった。創作版画は、明治34年雑誌『明星』に鼎の作品「漁夫」が掲載されたことに始まる。その後、多くの創作版画を紹介した雑誌『方寸』の発行もあり、木版画は一つの芸術分野として確立されていった。

浮世絵版画は絵師、彫り師、摺り師がそれぞれの工程を担い、完成する。その三工程をたった一人で行うことは並大抵なことではない。しかし、得之には何としてもこの色刷り版画を秋田を離れずに完成させることが不可欠であった。版画の道に進み、中央展で入選を果たし、その名を世に知らしめるためには、この技術習得が何より重要だったのである。

色刷り版画を目指していた頃の様子を、得之は「色刷り版画の魅力を知り、色合わせの技術をひとりで三年間もかかって自分のものにした。明治時代の浮世絵木版画は、わたしの物言わぬ師匠であった」と述べている。

色合わせとは色版をずれないように重ねて刷り、望みの色調を得ることである。三つの工程をそれぞれの職人が請け負う浮世絵版画。師を持たぬ得之が、浮世絵木版画の職人たちを師匠と呼ぶその心の内には、絵師の名のみが後世に残され、顧みられることのない彫り師や摺り師たちへの労苦に対する共感ともいえる思いがあった。

得之は初めて目にした浮世絵作品の作者であり、その哀感が好きで、身近に感じたという小林清親のほか、〈東海道五十三次〉で知られる歌川広重の色の美しさ、特にそれを制作した摺り師に感服したという言葉を残している。また、浮世絵のような美しい色彩を、父の漉いた紙に表現できたらさぞ愉快だろうとも述べている。

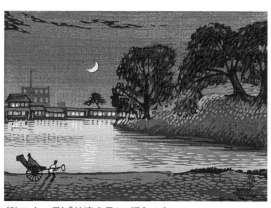

〈秋田十二景〉「外濠夜景」　昭和４年

紙漉き職人の家に生まれたことを自負する得之にとって、父為吉が漉いた紙に作品を刷り上げることは、色刷り版画を完成させるのと同様に意義あることであった。得之は「さいわいなことにわたしの家は、代々紙すき業と左官屋で版画用のじょうぶな紙は、父がすいてくれた。家業と版画のつながりができ、わたしは喜んで版画の研究ができた」と書き残している。家業よりも版画の道を選んだ得之にとって、父為吉が漉いた紙に秋田の風物を残すことが念願であり、父との共同作業による版画の完成は大きな喜びでもあった。

墨摺り版画の着手から約４年。昭和３年に独自の色刷り版画を完成させ、「之を得た」との意から、その後、号を「得之（とくし）」とする。24歳のことである。

翌年１月、得之は初期の代表的な組み物作品〈秋田十二景〉の「外濠夜景」「八橋街道」の２点を日本創作版画協会展に出品し、初入選を果たす。秋田の創作木版画家勝平得之がここに誕生するのである。

色刷り版画の完成

　日本創作版画協会展に入選を果たした得之は、作品の売約金で本格的な版画用具を購入する。独学で版画を始め、小刀やこうもり傘の骨などで手製の道具を調達していた得之だったが、本格的な用具を手にすることによって、版画に対する意気込み、制作への思いはますます高まっていったといえよう。しかし、道具も何とか揃い、その後の制作活動に活路が見えたとはいうものの、制作工程や技術の研究など、自身が追い求める表現の完成のためには、まだまだ解決しなければいけないことが多かった。

　色刷り版画では、絵柄の色数だけ版木を彫り、摺りの際には紙や版木がずれないよう細心の注意が必要とされる。彫り上がった版木に、絵の具をむらのないように刷毛で何度もなするように塗りつけ、あらかじめ湿らせた紙の端を、見当（けんとう）と呼ばれる版木に刻まれた箇所に注意深く当てる。次に、バレンで円を描くように、または左右に動かし、摺る。滑りを良くするためにバレンの底に油を湿らせて摺ると、だんだん紙の裏まで色が滲んでくる。この作業を繰り返しながら、薄い色から濃い色の色版へと摺り重ねていくのである。

勝平得之記念館（秋田市立赤れんが郷土館内）に
展示されている制作道具

摺りの工程では気候、特に温湿度が大きく影響する。風が強い時期、乾燥する時期には、紙と版木に伸縮が起こり、色版をうまく重ね合わせることが難しくなる。得之の談では、摺りの工程で一番好適なのは、入梅前と9月ごろだという。また、色の定着性や艶を増すためであったのか、得之は絵の具にのりや蜂蜜を入れるなどの工夫も行っていた。

得之が独自の色刷り版画を完成したとするのは昭和3年。それから7年後の昭和10年7月1日付秋田魁新報夕刊に『刀』と『刷毛』が描く郷土の姿」という記事が掲載された。ルーブル美術館のパヴィヨン・ドマルサンで開かれた日本現代版画展出品、中央展連続入選といった近況の紹介と併せて、得之本人が制作について語っている。

得之は「大広奉書全紙の大判を一枚彫上げるにはどうしても一ケ月半かかります、初め水彩風の下図を描いてから色の分解をやつて一枚一枚版を彫つて行くんですから……絵具は主に水絵具です。顔料も使ひますしものによつて油

絵具を使ふこともあります」と説明している。

木版画の特性にも触れ、「版画といふものは摺つてから五年なり八年なり経つにしたがって色が冴へて来るものでして普通の絵は表面だけに絵具が乗つてゐるのですが版画はバレンで上から壓へられるので紙の裏まで線がしみ透つてゐます、だから色が深く入つて年代を経るほど冴へて来るわけです」と述べている。

さらに「昔の版画は単に下絵を多数に複製することが目的だつたんですから下絵通りにできればそれでよかつたんですが今の創作版画は複製でなく寧ろ刀画といふべきものでまづ第一に刀の味です……『のみ跡』の独自ないふにいはれぬ味を出すこと……下図などに拘泥しないんですそれから摺の味です、色彩の調子がよく出てゐること、版画は他の絵と違つてしっとりと落ちついた感じを與へるものでこれも版画独特のものです」としている。

創作版画以前の木版画は、職人の共同作業によるものでありながら、絵師のみが称賛され、彫り師、摺り師が顧みられることはなかった。得之は喜多川歌麿、歌川広重の浮世絵版画の魅力について「奉書の紙肌に喰ひ入つた一本の曲線、鮮明な、そして深い色調をもった藍色が、版の摺り込みに依つて表はされた美しさにある。それは、彫工、摺工だけが表はせる独自な描線と色合の味である」と記している。

私たちはともすれば得之の秋田風物の描写のみに目を奪われがちである。しかし、刀画に魅せられ、版画の道へ進んだと語る得之の版画制作の根底には、他の創作版画家とは異なる彫りと摺りに対する強いこだわりがあった。版画芸術として秋田の風物を残すことを念願としたように、その思いは終生変わることはなかったのである。

第二章

ふるさと秋田と出会い

農民美術運動 ── 木彫講習会参加

昭和3年8月、得之は秋田県の助成により大湯村（現鹿角市十和田大湯）の大湯小学校で開かれた木彫講習会に参加した。この講習会は、創作版画を提唱した山本鼎による農民美術運動の一環として開催された。

講習会がどういったきっかけで行われることになったのか、また、得之が参加に至った経緯は不明であるが、大湯は十和田湖に近い温泉地で観光客も多く、木彫品を土産品として制作、販売したいという意向を県と地元の人々が持っていたようである。こういった秋田側の考えと農民美術運動を全国的に展開していた鼎たちの動きとが合致し、大湯での講習会が実現したと考えられる。

農民美術運動は鼎がフランス遊学からの帰途立ち寄ったロシアで、農民が制作した民俗的な工芸品を見て共感し、大正8年12月に長野県神川村（現上田市）で講習会を開いたのが始まりとされる。その目的は、農民が農閑期に郷土の特色を反映した美術工芸品（木工・木彫・版画・刺しゅう・染織など）を制作し、その副収入によって生活を安定させること、美術的な仕事に

携わることで生きがいと誇りを持つことであった。

鼎は農民美術研究所を神川村に設置し、全国に講師を派遣、各種の制作講習会を実施していた。

秋田では昭和3年5月に、郷土史研究家として知られる浅井小魚（末吉）を会長として大湯農民美術組合が結成され、6月には同組合の自由研究所が開設された。いずれも講習会開催に向けての動きと考えられる。

大湯での木彫講習会には、地元の土産物店の子弟や近隣の青年を中心に十数人が参加した。講師として派遣されたのが、当時日本美術院同人であった彫刻家の木村五郎である。講習会は木村の指導のもと、8月1日から22日まで行われ、宿のお手伝いさんや参加者らが互いにモデルとなり、秋田の冬と夏の風俗をテーマに「ぼっち人形」「牛方人形」など4種類の木彫人形が制作された。

得之も牛方人形のモデルになり、この時の制作の様子を「我々は鑿、小刀を持つて一片の朴材を懸命に彫りはじめた、そして色々な困難を越えて作る者のみ得るところの愉楽を知つた」と振り返つている。また、「お互が未完成であるにしても我々の友情は深く信頼は篤い」だから今といはずとも我々の仕事が輝かしいばかりの花を開く時のくるのを信じてゐる」と述べてゐる。

得之はこの20日余りの講習会の期間中、他の参加者と共に日中は木彫制作に励み、夜は毎

48

十和田湖畔にて：木村（左）と得之（右）　昭和３年

晩のように講師である木村を囲んで作品について熱心に語り合ったという。作家としてものづくりの達成感を見いだすとともに、真夏の暑さのなか、仲間と互いに協力し、制作することの喜びをかみしめていた。

自身の色刷り版画と木彫の技術的な関係について、得之は『Modern Japanese Prints : An Art Reborn』の著者であるオリバー・スタットラーに宛てた手紙で次のように記している。

「青年時代、浮世絵版画の美しさを知ったが我流の技術で自信が持てなかったので、立体的な木彫、風俗人形の技術を知る必要を感じた。版画は平面的な仕事である。私は人形を10余年間続けたおかげで、版画の人物にも立体的な重厚さをあらわすことが出来たと思う」

得之は講習会を通じて木村や仲間との出会いを得ることができた。色刷り版画の完成を目指し、模索を重ねていた得之にとって、この木彫講習会への参加は、版画家

としての道を歩むうえで技術的にも、また精神的な面でも大きな意義を持つ出来事であった。

彫刻家　木村五郎 ― 創作の道に光

昭和3年12月25日付の秋田魁新報に「農民美術―大湯人形について―」の見出しで得之の寄稿が掲載された。

「〈前略〉木彫―それは東洋的な風味をもつ風俗人形―それは地方土産として郷土色を多分に持たなければならない、我々の作品は大湯を、秋田を十和田をも象徴した土産として又鑑賞資料として絶好なものと信ずる、我々は木村五郎先生のこの作品を永久に大湯の否秋田県の誇りとして伝へ又大湯農民生産組合を生んでくれた大湯の人々や県当局に深く感謝するとともにこの事業に努力してそれに酬ひんとするものである」

講師として来県した彫刻家木村五郎や、講習の場を提供してくれた関係者への感謝、それに応えようとする使命感と木彫制作への意気込みにあふれた文章である。これまで独学で制作を

続けてきた得之にとって、多くの人々とともに得た木彫人形完成の喜びは、何物にも代え難い
ものであった。また、得之は「我々の郷土は美しく我々の自然は楽しい（中略）我々の仕事が
輝かしいばかりの花を開く時のくるのを信じている」という言葉を残しており、この講会で
得た充実感の大きさをうかがうことができる。

師を持たずして版画の道を究めたとされる得之だが、この時の木村との出会いについて、長
男新一氏は「父は農民美術運動の趣旨に賛同し、木村の情熱あふれる指導を受け私淑した。独
学で歩んできた父にとっては短期間だったが、唯一の師と言える人との出会いだった。時代の
潮流が引き合わせたと感じる。父が自立へ踏み出す契機となった」と語る。

木村は得之よりも5歳年上で、明治32年、東京市神田区（現東京都千代田区）に生まれた。
彫刻家石井鶴三に指導を受け、建具職人から彫刻の道へと進み、同氏の推薦により、昭和2年
に日本美術院の同人となる。同年、長野県にある農民美術研究所の嘱託として、同県川路村（現
飯田市）や京都府宇治町（現宇治市）などで木彫の講師をし、翌年大湯に派遣された。木彫の
小品を得意としていたが、37歳の若さで亡くなっている。

講習会での木村の滞在は20日余りだったが、得之は毎晩のように木村を訪ね、休日の十和田
湖周遊に同行するなど、可能な限り行動をともにしていた。一方、木村は得之の制作に対する

51

〈秋田十二景〉「八橋街道」　昭和４年

張って眺めています」

　得之が送った版画に対しての感想を述べたもので、４年７月の日付と内容から、作品は同年の日本創作版画協会展に入選した〈秋田十二景〉の「八橋街道」と思われる。他にも木彫人形の立体的な表現やバランス、顔の表情、色調などについての細かなアドバイスを伝える木村の

意気込みを評価するとともに、その美術的な素養をいち早く察知していた。講習後も人形の試作品や取り組んでいた色刷り版画を送り、批評を請う得之に、木村は次のように具体的で丁寧な助言を行っている。

　「版画は正直のところ思っていたより好かったので愉快でした。昨年見せてもらったものに比べると格段の進歩であり、アマチュアの域を脱したかの感があります。水面及び辺りの水草の描法面白く且つ手際よくいっていると思います。唯、画面の中央に位する松の大木の素描が不確かであり少々まづいと思いました。兎に角あなたの版画も本格的に入り大いに喜び居ります。私のアトリエの壁にピンで

52

手紙が残されている。

版画の道へと進んだものの、中央へ出ることがかなわぬ当時の得之の心中には、複雑な思いがあったと考えられる。郷土のありふれた自然や風俗に美を見いだし、芸術作品を作り出すという木村によってもたらされた農民美術運動の理念は、地方で創作活動を強いられていた得之の制作における指針ともなった。講習会で得たこの教えは、手探りで探し求めていた版画表現の完成へと得之をまた一歩近づけることになる。

木彫秋田風俗人形

得之の木版画は温かな色彩と懐かしい秋田の風俗を描くことで、多くの人々に愛されている。

得之が制作した「木彫秋田風俗人形」は、そこに描かれた人物がまさに立体となって抜け出してきたかのようであり、その愛らしさから今もなお人気が高い。

講習会から2カ月後の昭和3年10月、大湯から東京の農民美術研究所出張所に送られた審査

53

用の木彫作品に得之のものが含まれていなかったことを懸念した木村五郎から手紙が届く。送られてきた大湯の作品について、形は良かったが彩色が悪かったので引き立たなかったとし、得之に対しては仕事が忙しいようだが制作を続けてほしいと述べている。実はこの年の暮れ、得之は「自画・自刻・自摺」による色刷り版画を完成させていた。それまで独学で目指してきた版画技術の習得に、講習会で学んだ木彫技術が生かされた成果ともいえる。

一方で、得之が「我々の仕事が輝かしいばかりの花を開く時のくるのを信じている」と望んだ大湯人形の生産は、体制として根付くことはなかった。翌年も展示会への出品数が少ないことや、受講者たちからの連絡がないことなどを木村は手紙で案じており、大湯農民美術組合は、会長である浅井小魚が考えの相違などから脱退、他に独立する者や個々の技術の違いなどもあり、徐々に衰退していった。

かたや得之の木彫人形は非常に好評で、人気を博していた。自宅工房のある秋田市で制作した作品を「木彫秋田風俗人形」と命名し、冬の童女や農婦、杜氏、博労といった人物、秋田犬やカエルなどをモチーフとした。全国農民芸術品展や森林文化展、工芸品競技会など、全国規模の展覧会に出品し、数多くの賞を受賞している。各都市で開催された展示即売会でも好評で、人気の秋田犬は多い月には３００点も制作したという。

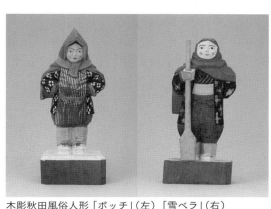

木彫秋田風俗人形「ボッチ」（左）「雪ベラ」（右）

長男新一氏は、当時の様子について、連日連夜、人形制作に追われて大変だったという話を母親の晴から聞いており、足踏み式の糸のこぎりで木彫の荒彫りをする父得之の傍らで手伝う母の姿が遠い記憶のなかに浮かぶという。大量の受注に対し、得之は組合組織をつくり、秋田の郷土芸術を広めたいとの希望を持っていたが、版画制作も手掛ける忙しい日々の中では実現に至らなかった。

その後、多忙ながらも経済的な安定を得た得之はやがて左官業を廃業、以後は版画と木彫人形の制作に専念することになる。得之の木彫人形を他の作家の作品と見比べると、精巧な木彫技術と的確な立体表現、鮮やかな彩色などが際立ち、完成度において歴然とした差がある。

大湯で得之の美術的センスを見抜いていた木村が、展覧会に出品し、大湯農民美術組合の名を上げてほしいと手紙で望んでいることからも、得之の持つ素養の高さがうかがえる。

得之は販売用の人形制作の合間の昭和12年から3年間、

人形芸術運動を展開していた童宝美術院展に挑戦する。ボッチ、獅子舞といった作品を出品し、奨励賞を受賞、人形制作の分野においても高い評価を得た。しかし、太平洋戦争下では農民美術運動そのものが抑圧され、木彫人形の販路も縮小、やがて販売網が断たれたこともあり、制作中止に至る。

その後、得之の手元に残された木彫人形は、多くの版画作品とともに自宅工房に飾られていた。秋田の郷土色にあふれた人形の多くは戦後、得之のもとを訪れた外国人たちに請われ譲ったため、現存するものは少ない。現在、残された貴重な人形は、秋田市立赤れんが郷土館内の勝平得之記念館に展示されている。農民美術の理念と彫刻家木村五郎との出会いによって生み出されたともいえる「木彫秋田風俗人形」は、長い年月を経た今も、鮮やかな色彩と秋田の風俗を静かに伝えている。

56

中央展入選 — 版画家としての第一歩

昭和3年は得之にとって目まぐるしく、実り多き年であった。大湯の講習会での木村五郎との出会い、木彫技術の習得とともに目指していた色刷り版画も完成する。翌年早々の第9回日本創作版画協会展での「外濠夜景」「八橋街道」初入選は、版画家としての大きな第一歩となった。

当時、日本創作版画協会では入選作品の頒布あっせんを行っており、得之のもとには「八橋街道」3点が売約となったことを知らせる平塚運一のはがきが残されている。平塚は日本近代版画の先駆者として知られ、同会の運営にも関わっていた。得之はこの代金で本格的な版画用具を購入、制作の基盤を整えることができた。また、この入選を機に周囲の理解と協力を得ることができた得之は、県内各地で頒布会を行うなど、版画家として経済的にも自立を目指していくことになる。

翌4年には、第2回卓上社版画展に雪国の子どもを題材とした5作品を出品し、そのうち「少女」が入選した。5年は6月の第2回国際美術会展に「店」と〈秋田十二景〉「鐘楼餘景」、7月の第3回卓上社版画展には〈秋田十二景〉「草生津川の秋」「二丁目橋雪景」「旭川暮色（旧作）」

すべきだ」というものであった。

こういった助言を参考にしながら得之は、昭和6年1月の第8回白日会展に「聖園」、4月の第6回国画会展に「雪国の村里」、5月の第18回日本水彩画会展に「十和田湖発荷峠」を出品。続いて6月の第1回新興版画展に「梵天奉納之図」と「竿燈勢揃之図」、9月には日本創作版画協会が発展的に解消し設立された日本版画協会の第1回展に「奥入瀬の秋」を出品している。

特に「雪国の村里」は、美術雑誌『美之国』で「勝平得之『雪国の村里』は色宜しく、しっかりした、コダワリの無い率直な線が生き生きした風趣を出している」と評価された。そして、

結婚当初の得之と晴　昭和5年7月

を出品している。

また、同年2月から3月にかけ大湯で再度開かれた木彫講習会の様子を伝える木村のはがきが、参加できなかった得之に届く。はがきには以前、得之が木村に送った版画を見た彫刻家大内青圃の言葉が綴られていた。その内容は「色が多過ぎる。之だけの色を使った効果がない。色を少なくしてもっと印象的に

同年秋には帝展に挑戦し、念願の初入選を果たすことになる。

全国規模の展覧会に次々と出品、活躍をみせる一方で、得之は秋田美術会にも参加。同会は昭和4年に在京の本県出身の美術家を中心に結成され、東京と秋田市で記念すべき最初の展覧会を開いている。得之は秋田美術展に毎年出品するとともに、運営にも深く携わっており、これについては後に詳しく述べたい。

版画制作と同様、人形制作においても得之の活躍は目覚ましかった。昭和5年の第17回商工省展に「木彫秋田風俗人形」として出品の「早乙女」「馬方」「ボッチ」など7点が入選。第2回全国農民芸術品展では銀牌、日本観光土産品工芸展では三等賞を受賞した。また、来県の皇族関係者が秋田の特産品として作品を買い上げてもいる。一方で得之は、8月下旬から9月上旬にかけて田沢村（現仙北市田沢湖）で開かれた仙北郡農会主催の副業加工伝習会の講師を務め、地元の参加者と抱返り渓谷の風景を彫り込んだ壁掛けなどを観光土産品として製作している。

この頃、仕事以外でも大きな出来事があった。昭和5年7月、得之は六郷町（現美郷町）出身の久米晴せいと結婚、翌年に長女郷子きょうこが、続いて7年に長男新一が誕生する。晴は叔父の妻の妹で、実家ははんこ店を営んでいた。晴は決して裕福とは言えない勝平家の家計を切り盛りしな

がら、持ち前の明るさで生涯得之の制作活動を支えていくこととなる。

帝展初入選 ── 創作への手応え

昭和6年10月、得之は「雪国の市場」で念願の帝展初入選を果たす。朗報を受けた得之は、11月1日、上野公園の東京府美術館（現東京都美術館）で開かれていた第12回帝展鑑賞のため上京する。この時の状況を、当時大阪在住であった弟の富治に宛てた得之の手紙からうかがうことができる。

「一日のお昼に発車して今朝五時半に上野に着いた。早速帝展を見る。遺作展とも一緒なので大賑はいだ。かたが張り、目がくらむ。版画八景中、俺のが一番最小。（中略）版画を見て色々な事を考えた。洋画に秋田県人の居ないのは淋しい事だ。二晩くらいここに居るかと思ふ」

秋田を昼に出発し、翌朝早々に到着。帝展会場に足を踏み入れた得之の高揚感あふれる様子が伝わる文面である。帝展の正式名称は帝国美術院展覧会。明治40年に始まった文部省美術展

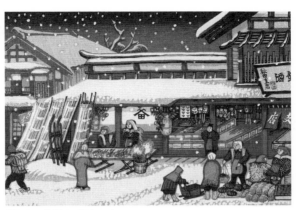

「雪国の市場」　昭和6年

覧会（通称文展）が前身で、美術作家の登竜門とされていた。得之は前年の落選から2度目の挑戦でこの難関を突破、その喜びもひとしおであった。

　得之によれば、「雪国の市場」は秋田市の通町で開かれていた朝市の情景を素材とし、木彫人形の制作で目指していた郷土色豊かな風俗の表現を版画で試みたものだという。朝市は通り沿いの商家の軒下を借りて開かれる。旧羽州街道筋にある通町は、藩政期に朝市の家督権が与えられ、昭和に入ってからも近隣の農家から人々が集まり、青物を中心とした市でにぎわいを見せていた。

　「雪国の市場」は、雪が降り積もるなか行き交う人々の雪国装束や、ベンガラを塗った柱を使用した独特な町家の造りなど、特徴的な秋田の風俗が描かれた作品である。帝展では、「どこか気品の高い愛すべき小品で、あの青と黄のトーンなどは版画らしい、いいものであ

61

る」との評価も得た。

得之はこの時の制作の裏話を、次のように紹介している。朝市の風景を版画作品として表現したいと思ったものの、同年8月に来県する澄宮殿下（後の三笠宮崇仁親王）への献上品として、井上広居秋田市長から版画作品7点を依頼されたこともあり、「しっかりとしたスケッチや思うような取り組みができなかった。そのためほとんど記憶を頼りに描いた」といい、入選する自信はなかったと振り返っている。

また、得之は初入選の知らせを受けた時の様子を晩年、秋田魁新報社の取材に対して次のように語っている。

「出品作は冬の秋田市通町風景を描いて三カ月で完成した。その制作疲れと腹痛で寝た夜中に、帝展初入選を知らせる魁新報社の記者の声ではね起き、同社に同行した。そして夜勤の方々が祝杯をしてくれた時は、もう腹痛も何も忘れてしまった。帝展で初めて、前川千帆氏や他の先輩の版画十二、三点の陳列を見学して大いに参考になった。さらに在京の渡辺浩三さん、舟山三朗さんと友情を深め、私の世界は大きく広げられたような気がした」

舟山は秋田市出身の日本画家で、昭和3年に上京して平福百穂に入門。同5年の第11回帝展に「野バラ咲く頃」が初入選、以後、文展や日展に入選を重ねた。百穂没後は、師の白田舎画

塾を守り、戦後は水墨画による独自の画境を切り開いた。舟山は、版画の顔料についてさまざまな助言をするなど、この後の得之の制作に影響を与えた人物でもある。

帝展をはじめとする中央展に出品し、東京へと足を運ぶことは著名な版画家の作品を鑑賞するとともに、在京の作家との交流を深める好機ともなった。こういった活動の広がりは、得之のその後の制作への刺激や励ましとなり、特に帝展入選は、「秋田にいながらも中央で作品発表の場を持つことができる」という確かな手応えを実感させた。

この時の得之の様子を妻の晴も語っている。秋田魁新報社から「入選した」との電話を受け、寝ていた得之は、むくりと起き上がるとすぐ同社に向かった。独学でこつこつ勉強して入選しただけに大変な喜びようで、後に得之は、「あの時は何とも言えない気持ちがした」と話していたという。作家にとってひのき舞台ともいえる帝展入選は、得之本人だけでなく、それを支え続けてきた勝平家にとってもうれしい知らせであった。

「雪の街」——父子の芸術

しんしんと静かに雪が降り積もる光景とともに、昭和初期の懐かしい秋田の町並みが鮮やかに描き出されている。柱のベンガラと壁の黄土色を基調とした町家の風情あるたたずまい、青を背景に柔らかなタッチで表された白い雪が、画面に一層しっとりとした印象を伝える。

昭和7年の第13回帝展に連続入選した「雪の街」は、得之の初期版画を代表する作品である。帝展初入選を果たした得之は、高まる創作意欲を胸に「雪の街」の制作に取りかかった。描かれているのは、城下町の情緒が色濃く残る秋田市保戸野の菊谷小路周辺。造り酒屋の軒先には、新酒が出回り始めたことを知らせるササの葉がつるされ、白一色の雪景色の中に風格ある商家が立ち並ぶ情景には深い趣きがある。夏の秋田を訪れた人は、その町並みを「色彩に乏しい」というが、黒塗りを基調とした秋田の町家は冬になり、雪に映えて初めてその色彩効果が明らかになると得之は語っている。

昭和5年の第2回秋田美術展に出品し、後に〈秋田十二景〉の「二丁目橋雪景」として改作、改題された「雪景」という作品がある。得之はこの作品の雪の表現について、錦絵に見られる

64

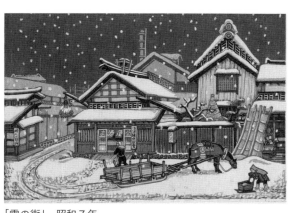

「雪の街」　昭和７年

点々とした感じの雪でなく、柔らかいぼた雪を版刻したいと考え、彫りと摺りを工夫し調子をつけたと述べている。「雪の街」における印象的な雪の描写はこの手法を効果的に用いたものと思われる。

また、「雪の街」で、得之は父為吉が版画用に特別に漉いた紙を使用、昭和３年に独自の色刷り版画を完成したとする得之の版画技術と表現は確実に深化していた。版を重ねることで表出する繊細な陰影は、描かれた風景に巧みな遠近感をもたらす。当初は単色使いが主であったが、版が重なり混色となることで、より重厚で落ち着きのある色調の画面へと変貌し、得之の色刷りの技術に対する理解と研究の深まりが感じられる仕上がりとなっていった。

しかし、こうした高度な表現のためには何度も版を摺り重ねることが必要であり、その際、版画紙が脆弱で摺りに耐えられないことに得之は困惑していた。そ

65

昭和47年1月19日付日本経済新聞で、得之は父が漉いた紙と自らの作品について、次のように振り返っている。

「これらの版画は、いずれも父の手漉き紙を使用したもので、こうしてできあがった版画は、いわゆる、親と子の手芸の合作である。これをあとあとまで証明するために、作品には〝父為吉製紙〟の印判をおしている。また、わたしの作品には画題、制作年代のほかに〝創作版画・勝平得之〟の印判を紙のはじめにおすことにしている。それは従来の浮世絵版画と違っているから、それを区別するためである」

紙漉き職人の家に生まれた得之にとって、家業と版画につながりができたこと、そしてそこに自身の色刷り版画を残すことができたことは、作品が認められた以上に大きな喜びであった。

同作品は版画雑誌『版芸術』のなかで「勝平得之氏の芸術は民俗的香気をもっていてすべて微笑ましい作品である。（中略）昨年帝展に出品された『雪の街』にしても郷土の風物を愛せぬ人にはあれほどのローカルカラーは出ない」と紹介された。これは同誌の編集、発行に携わっていた料治熊太の評である。

料治は美術史家の会津八一とも交流のあった古美術研究家で、高

い見識のもと版画雑誌を発行し、若い版画家たちに発表の場を提供していた。

後に得之は、自著の執筆のため寄せられたオリバー・スタットラーからの問い合わせに、「我々の生活から美しいものを発見し、それを残すことが私の仕事であると思っている」と答えている。秋田の美しさを版画として描くことを念願とした得之は、料治が語るように誰よりも郷土の風物を愛する人物であった。

秋田美術展 ── 地方展の先駆け

昭和3年2月11日、本県出身の画家や彫刻家たちが集い、親睦を図ろうと日本画家平福百穂を顧問とした秋田美術会が結成された。同会結成は、日本画家大場生泉の提唱によるものであった。大場は得之と深い親交があり、その作品は得之が版画を始めるきっかけともなっていた。

前年に準備会合が開かれ、当日、大場のほか、呼び掛けに応じて集まったのは、日本画家の貝塚祐之、福田豊四郎、高橋萬年、花岡朝生、彫刻家の相川善一郎、佐々木素雲ら12人で、話し

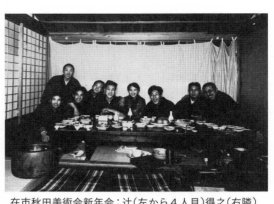

在市秋田美術会新年会：辻（左から４人目）得之（右隣）
大場（右端）貝塚（右から３人目）　昭和８年２月

合いの結果、美術団体を結成し、東京と秋田で展覧会を開催しようということになる。

さっそく、秋田の美術界の重鎮ともいえる百穂を訪ね、賛同を求めた。これを受けた百穂は、自分も一会員として共に精進すると快諾。展覧会への出品作はこの新しい美術団体に寄贈し、売約となった場合は、東京での展覧会開催経費に充ててほしいとの申し出をしている。こうして発足した秋田美術会はその後、紆余曲折があったものの洋画家小西正太郎の賛同も得て、同会本部事務所を小西の研究所においてもらうことになった。六郷町（現美郷町）出身の小西は東京美術学校（現東京芸大）を卒業し、ヨーロッパへ留学。帰国

後は東京神田に研究所を開き、後進の指導に当たっていた。

同会発足の翌４年４月、待望の第１回秋田美術展が東京有楽町にあった東京朝日新聞社ギャラリーで開催され、日本画22人、洋画16人（版画を含む）、彫刻４人の計42人の本県出身作家

68

が出品した。

同会はこの展覧会を郷土秋田でも開催し、県民に鑑賞してもらうことが東京での開催以上に意義深く、主催は秋田魁新報社をおいてないとして、同社に働き掛け、承諾を得る。当時の社長は安藤和風。安藤は同紙の主筆として活躍する一方、俳人や郷土史研究家としても知られた人物である。秋田美術展の隆盛も安藤のこの英断に負うところが大きかったといえる。

秋田での初の展覧会は同年五月五日から十二日まで、秋田市大町にあった山口銀行（現三菱UFJ銀行）秋田支店で、四回目以降の秋田での展覧会は同地の秋田魁新報社講堂で開催された。

秋田美術会は当初から会長も主宰者もなく、顧問に百穂が、百穂没後は小西が就いた。加えて毎年互選により選ばれた若干名の幹事が運営にあたり、秋田出身で本人が希望し、会員の紹介がある美術家であれば自由に入会できた。出品作品をもって世に問うとか、作品に優劣をつけるといった権威を持つ会ではなく、会員相互の親睦と郷土作家とその作品を秋田県民に紹介することを目的としていた。こういった団体の運営では、事務所設置の任を受けた会員の労が大きくなるもので、秋田支部の事務所は大場から貝塚、そして得之宅へと移っていた。

秋田美術会は、結果的に活動十年を節目として、昭和13年にいったん終結する。発会に至る経緯から活動や展示内容などは、同年4月発行の『秋田美術会十年記念誌』に詳しい。記念誌

発刊に当たっては、得之が保存していた第１回からの展示目録が役立ったという。律義で真面目な得之らしいエピソードである。

秋田美術展は地方で開かれた総合的な展覧会としては、先駆けともいえるものであった。その後、再開を望む秋田市在住の有志によって秋田美術社同人展（後の秋田美術同人展）が開催される。得之はじめ、大場や貝塚、舟山三朗、辻百壺、柳原久之助らが名を連ねた。同人展は昭和15年の第１回展から終戦間近の19年の第５回展まで続き、郷土秋田の美術の復興を目指して戦後すぐに秋田市で開催された第11回秋田美術展への橋渡しをすることになる。

秋田美術展から県展へ

現在、毎年開催されている秋田県美術展覧会（通称県展）は日本画、洋画、彫刻、工芸、書道、写真、デザインの７部門からなる県内最大規模の公募型総合美術展である。令和元年に第61回を数えたが、そのルーツは昭和４年から始まった秋田美術展にあるといわれている。

秋田県出身作家による秋田美術展開催の機運は、昭和2年頃、日本画家舘岡栗山宅の写生会での大場生泉の提言から始まる。写生会には版画家を目指し、参加していた得之をはじめ、舟山三朗、花岡朝生、長瀬直諒といった20人ほどの美術家志望の青年が集まっており、なかでも大場は、大正13年に後藤忠光らと開催した秋田美術展覧会の再興を強く望んでいた。当時、この展覧会に足を運び触発された青年たちが、大場の熱意に賛同、行動を共にしたと思われる。

昭和12年に日中戦争が勃発、戦時色が深まるなか、秋田美術展は翌年開催された第10回展でいったん休止となる。美術家たちも応召し、制作に必要な画材も入手困難な状況となるが、再

在市秋田美術会同人展会場にて：
（前列右から時計回りに）得之、大場、辻、貝塚　昭和9年8月

起を強く望む得之たちによる秋田美術同人展が昭和15年から19年まで開かれ、太平洋戦争終結後の21年、秋田魁新報社の主催で8年ぶりに秋田美術展が開催される。まだ時勢が落ち着かぬ時期であったが、復活を待ち望む声を受けてのことであった。その後、地元作家によって結成された県総合美術連盟が、23年から公募形式の県総合美術

展覧会を開催し、34年から現在の形の県展が始まった。

　秋田県民にとって、最も身近な公募展である県展の歴史をたどれば、多くの地元作家が深く関わっていたことがわかる。県展は60回を超え、前身とされる秋田美術展から数えると実に90年である。戦争を挟み、形式や手法を変えながらも受け継がれてきたこの展覧会は、多くの美術家の熱意と努力の賜物だと考えると感慨深いものがある。

　昭和4年5月5日付の秋田魁新報によると、秋田での第1回秋田美術展には日本画32点、洋画66点、版画5点、彫刻8点の計111点が出品された。13日付紙面には、5日から12日までの8日間で7千人が来場したとある。

　この時の版画5点は得之の作品で、《秋田十二景》の「外濠夜景」「八橋街道」と「保戸野雪景」「夕景」「面影橋」であった。7日付の同紙では「勝平得之氏　秋田市出身、石佛と号す、油も描けば木彫もやれば版画もやる、版画は創作版画展に入選（中略）千秋園外濠夜景は魅力を有しているが八橋街道は無難でいい」と紹介されている。前年に色刷り版画を完成させたとする得之だったが、油絵も木彫もやるという紹介から察するに、この頃はまだ自立した版画家としては認知されていなかったのであろう。

　昭和9年、得之は大場、貝塚祐之、辻百壺ら4人と在市秋田美術会を組織し、その後、毎月

72

独自に研究会を開いた。秋田美術展当初はまだ無名と言ってもよかった得之だが、帝展はじめ、数多くの中央展に入選を重ねることで、秋田での版画家としての歩みを着実なものとしていた。秋田美術展の歴史をひもとく時、秋田の美術界の向上に熱意を持って取り組む得之の姿が浮かんでくる。得之と秋田美術展は共に歩み、共に成長していったといえる。

在京作家との交流

秋田美術展開催とともに、版画家としての地位を確かなものとしていく一方で、得之は秋田美術会の秋田支部事務局として運営面でも重要な役割を担っていた。

同展は会員相互の親睦と県民に郷土の作家を紹介することを目的に開かれ、これが弾みとなって、得之をはじめ日本画家の舟山三朗など、若手作家の帝展入選が相次ぐこととなる。また、秋田では展示だけでなく、講演会や座談会、在京作家との懇親会などが毎回のように行われた。こういった交流の場は、秋田在住の作家には大きな刺激であり、得るものも多かった。

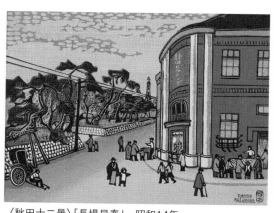

〈秋田十二景〉「長堤早春」　昭和14年

秋田での制作活動を余儀なくされていた得之の心の内には、このままでいいのかという疑念が常に渦巻いていたと思われる。そんななか、昭和6年の第3回展に「店」「聖園」「旭川暮色」「保戸野橋の夕」を出品した得之に対する在京作家の感想が、5月4日付秋田魁新報に掲載された。福田豊四郎は、「都会になど出ないで秋田に居つて外の雑な野心をすて、ほんとうに純な自由な気持ちで、思ふままのことをやつて貰ひたいものだと思ふ」と期待を寄せ、佐藤文雄は「心からたのしんで作つている気持ちが好ましい」と評している。

福田は秋田を代表する日本画家。小坂町に生まれ、京都で学んだ後、日本画の革新を目指し創造美術協会を結成したことで知られる。佐藤は秋田市出身の洋画家。秋田中学時代、佐藤宅に立ち寄った竹久夢二から絵の道に進むよう勧められ、東京美術学校に進学。旺玄社創立や新世紀美術協会に参加した。奇しくも2人は明治37年生まれで得之と同年齢であり、すでに帝展入選

74

などの経歴を有していた。こういった言葉は、秋田での得之の活動を後押しするものであった。

秋田美術展出品当初、得之はまだ作風や技法の面で模索する部分が多かったのか、作品の改作や改題を数多く行っている。同展出品により得たアドバイスなどを参考に、納得いくまで何度も構想を練り直しながら作品を完成に近づけていったと思われる。

特に初期の組み物作品〈秋田十二景〉は、こういった試みを糧にしながら生み出されたといって良い。例えば「長堤早春」は昭和8年の第5回展出品時、「秋田風景・秋田ビルディング前」と題していたが、その後改題し、14年の第8回日本版画協会展に出品されている。

昭和13年まで開催された秋田美術展への得之の出品総数は36点。秋田の町並みを春夏秋冬の季節とともに描き出した「五月の街」や「保戸野雪景」、近代的な建築物に焦点を当てた「新聞社の図」や〈秋田十二景〉「夜の秋田大橋」、秋田市民にとってはなじみ深く、憩いの場ともいえる千秋公園を描いた〈千秋公園八景〉の「春の湖月濠」「二ノ丸の初夏」「蛇柳夜景」など、前半の出品作には風景を描いた作品が目立つ。それが出品半ばからは秋田の風俗を中心に据えた〈秋田風俗十態〉の「草市」「彼岸花」「雛売り」といった作品へ移行していく。それまで風景のなかに点在していた人物が大きくクローズアップされ、日々の暮らしのなかで受け継がれてきた年中行事とともに生き生きと描かれるようになる。

こういった作風の変化は秋田美術展出品に加え、昭和10年に来県したドイツの建築家ブルーノ・タウトとの出会いによるところが大きかった。得之とタウトの交流については後に紹介するが、こういった出来事を経て得之は、自身が求める版画表現へと歩みを進めることになる。

〈秋田十二景〉— 心の原風景

江戸時代、秋田市は佐竹氏の城下町として、また、市北西部に位置する土崎港は、北前船の寄港地として栄えてきた。そのにぎわいの様子は、秋田藩士である荻津勝孝が描いたとされる「秋田街道絵巻」からもうかがえる。荻津は狩野派に学び、後に小田野直武らとともに平賀源内から洋風画の手ほどきを受けたとされる。絵巻は久保田城下から県北部沿岸の岩館まで、羽州街道沿いの風景を写し出した上中下三巻から成り、上巻では八橋の一里塚から土崎湊までが描かれる。

〈秋田十二景〉は、城下町としての名残りと近代的な建物がマッチした町並みや、牧歌的な

76

香りを残す羽州街道沿いの風景を描いた12点で構成される。昭和4年、「八橋街道」と「外濠夜景」が日本創作版画協会展に初入選。その後、秋田美術展や日本版画協会展などで改作、改題をしながら、14年に〈秋田十二景〉として最終的に完成するまで11年の月日を要している。

版画技法の習得と独自の風俗版画の確立に要したこの11年間は、得之がその後版画家として本格的に活動していくための基盤となった期間であった。

秋田美術展出品品が刺激となって、〈秋田十二景〉は生み出されたと紹介したが、同展には12点のうち、後に改作、改題される作品を含み9点が出品されている。なかでも昭和5年の第2回展に出品された「雪景」「風景」は、それぞれ「一丁目橋雪景」「草生津川の秋」として改作、改題されている。試行錯誤を重ねながら完成したこういった作品は、得之にとって思い入れの深いものでもあったと考えられる。

「雪景」は錦絵のような点々とした雪の描写ではなく、雪国らしい柔らかなぼた雪を表現するため、彫りや摺りの技法に苦心したという。また、得之は城下町のしっとりとした風情を強調するため画面のなかの人物をあえて削除、雪の情景表現のみに絞り込み、作品名も「雪景」から「一丁目橋雪景」へと改めた。

「草生津川の秋」は尋常高等小学校卒業後の大正末期、家業を手伝いながら絵の道を模索し

〈秋田十二景〉「草生津川の秋」　昭和5年

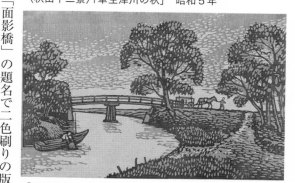

「面影橋」：二色刷　昭和4年

る。「風景」は第1回秋田美術展に「面影橋」の題名で二色刷りの版画として出品されており、得之が当時試みていた彫りのリズミカルなノミ跡が生かされたものであった。これが翌年には「風景」という題名で、草生津川ののどかな秋の情景を、七色の版を重ね合わせた豊かな色彩

ていた時期に描いたスケッチから生み出された。得之は第2回秋田美術展に出品した「風景」について、昭和5年5月2日付の秋田魁新報で、「昨年の二色度摺を七色度摺に改版したのです。面影橋の明るい秋の一情景が私の版画意識を再び起させました」と語ってい

表現による作品に生まれ変わるのである。

絵の道へ進むこともままならず、複雑に揺れる思いのなか、ふるさと秋田の風景をスケッチする得之の心に、草生津川の情景の美しさが強く印象付けられたのであろうか。１枚のスケッチから「面影橋」へ、そして版画技術の深化を経て生まれた作品「風景」は、やがて「草生津川の秋」と改題され、昭和５年の第３回卓上社展に「一丁目橋雪景」とともに出品された。

藩政期の外町にあたる旧鉄砲町に生まれ育った得之にとって、城下町の面影を残す秋田市街の町並みや豊かな自然を背景とした美しい風景は、自身の原風景ともいえるものである。秋田の豊かな郷土色を伝えたいとした得之が、自らが生まれ育った風景を題材とした〈秋田十二景〉の制作に至るのは必然ともいえることであった。

『叢園』──文化人とのネットワーク

中央での活動がかなわなかった得之ではあるが、秋田ではさまざまな人々と交流し、地元な

らではのネットワークを築き上げてきた。

昭和7年、友人らが発起人となり、安藤和風、井上広居らの賛助を得て、「勝平得之創作版画会」が、10月28日から3日間の会期で、現在の秋田市にぎわい交流館付近にあった県立図書館で開催された。秋田市長であった井上が、前年に来県された澄宮殿下に得之の作品を贈呈したことは既に紹介した。また、安藤は秋田魁新報社の社長として、秋田美術展主催を快諾した人物でもある。

この創作版画会では、「外濠夜景」「二丁目橋雪景」「保戸野橋の夕」「聖園」「奥入瀬の秋」「雪の街」「収穫」など作品約30点のほか、木版画の制作刷り工程の見本、版木、バレンやノミといった刷りや版刻に用いる道具も紹介され、盛況であった。

昭和11年にも県南洋画会主催による「勝平得之創作版画展」が、横手市の羽後新報社で開かれ、約40点を展示している。この時の反響も大きく、一般入場者のほか、学校単位で多くの団体鑑賞もあった。得之を中心とした芸術座談会なども開催され、こういった場での地元の文化人や名士との交流が、その後の活躍の広がりにつながっていくことになる。

そんな得之に、昭和10年4月、新たな交流の場が与えられた。随筆誌『叢園』の創刊である。『叢』『叢同誌は、石田玲水、豊沢武、近藤兵雄、中島耕一らを同人に『草園』としてスタート。『叢』『叢

相場宅にて：『叢園』の同人らと得之（中列左から２人目）
昭和30年

園』と誌名を変え、終刊、複刊を何度となく繰り返しながら、平成17年の第171号まで刊行された。

『叢園』は秋田県の代表的な随筆誌とされ、執筆者の顔触れは実に多彩であった。歌人である玲水、県立図書館長の豊沢、酒造会社役員の近藤、新聞記者で短歌も詠んだ中島に加え、後に奈良環之助、相場信太郎、青江舜二郎、武塙祐吉など、そうそうたる秋田の文化人たちが名を連ねた。得之も創刊翌年から同人として参加、多くの文化人との交流を繰り広げることになる。

随筆や和歌など、充実した内容で注目を集めた『叢園』だが、特筆すべきは出版だけにとどまらない多彩な活動であろう。創刊から廃刊までの70年間で、各種展覧会の開催や通算100号を記念して設けた叢園賞の贈呈など、秋田の文化史の中で果たした役割は大きい。中川一政や梅原龍三郎、武者小路実篤ら著名な作家のほか、福田豊四郎や舘岡栗山といった秋田出身者の作品展示も行

うなど、その充実した活動に驚かされる。また、例会の開催や折に触れての懇親会、家族会など、同人の発表の場としてだけでなく、情報交換や交流の場としても大きな役割を担った。同人たちの話では、得之は常に寡黙で静かな存在であったが、温かさを感じさせる人柄で仲間からの敬愛を集めていたという。日々、緊張を伴う版画制作に携わっていた得之にとって、こういった交流の時は、心休まるひとときでもあったのかもしれない。

得之は『叢園』に「御影談義」など、多くの随筆文を寄稿するとともに表紙絵を担当していた。表紙絵は得之による花の版画である。単色刷りながら、四季折々に咲き誇る花々の特徴をよく捉えたものであった。

得之は昭和46年1月に亡くなるが、本人の希望もあり、死の直前に同人の相場、近藤が見舞いに訪れている。同年4月の『叢園』は勝平得之追悼号として発行され、多くの仲間が生前の業績とその人柄を偲び語っている。また、晩年の得之の念願であった初期作品集も相場を中心とした叢園の仲間たちの尽力によって発行された。秋田を代表する木版画家として知られた得之だが、その活躍の裏にはこういった人々との交流と力添えがあったことを忘れてはならない。

海外展 —— 浮世絵から日本現代版画へ

版画は今でこそ美術部門のひとつとして認知されているが、明治初期の日本では、販売広告や報道の印刷物と同じく、刷り物と呼ばれる分野に属していた。そうしたなかで、明治37年、山本鼎が木版二色摺りの作品「漁夫」を発表、〝版画〟という言葉が初めて用いられた。40年には「自画・自刻・自摺」の創作版画法を提唱、木版画の三工程を自らが行うことで、作家の意図する自由で個性的な表現が可能となり、美術のジャンルとして版画が定着、日本の近代版画の時代が始まったとされる。

この創作版画を推進した鼎は、前述したように得之の木彫秋田風俗人形誕生の発端となった農民美術運動の推奨者でもあった。また、鼎は大正8年の日本創作版画協会創立にも参加、この時の鼎ら4人の設立メンバーは、創作版画の奨励に努めるとともに、欧米の版画界と連携、海外作品も紹介していきたいとし、すでにその視線は国外へと向けられていた。一方、こういった版画界の動きを受けて昭和2年には帝展の規定が改正され、絵画の部に油絵や水彩画部門と同じように版画部門が設けられた。

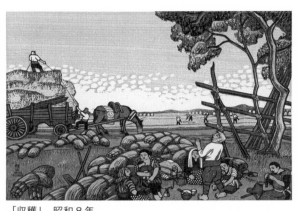

「収穫」　昭和8年

その後、6年に日本創作版画協会が発展的に解消し、岡田三郎助を会長とした日本版画協会が設立される。設立時の会員は42人。恩地孝四郎、川上澄生、平塚運一、前川千帆といったメンバーが名を連ねていた。同協会は発足時より、パリでの現代版画展開催を目指しており、8年には「巴里に於ける日本現代版画展覧会準備展」が同協会第3回展と同時に行われ、得之は「店」「雪の街」「収穫」を出品している。

昭和9年2月、この準備展をもとに日仏政府の後援を受け、パリのルーブル美術館のパヴィヨン・ドマルサンで「日本現代版画とその源流展」が開催された。得之の「雪の街」「店」も出品され、「雪の街」は展覧会図録にも掲載された。日本の現代版画と浮世絵版画で構成された同展は非常に好評で、会期を2週間延長、米国やスイス、イギリスなどの美術館からも開催要請があった。パリでの展示終了後、米国とヨーロッパでの開催を目指し、「第4

回日本版画協会展及日本現代版画米国展準備展観」が、昭和10年に大阪と東京で開かれた。得之は〈秋田風俗十態〉の「梵天賣」「草市」「彼岸花」を出品している。

こういった動きと並行して、昭和11年2月、日本版画協会会員の作品などを展示する「日本の古版画と日本現代版画展」がスイスのジュネーブで開催された。同展はパリの展覧会を見た吉阪俊蔵という当時官僚としてジュネーブに駐在していた人物の尽力により実現した。パリで得之の作品を見て感激した吉阪は、児玉政介秋田県知事と知り合いであったこともあり、10年に講演会講師として来秋した際、得之の自宅工房を訪ねてもいる。ジュネーブでの展覧会に、得之は〈秋田風俗十態〉「梵天賣」「草市」「彼岸花」のほかに、「店」「雪国の市場」「雪の街」「収穫」「五月の街」、さらにポスター「早春の東北」を出品、地元有力紙ローザンヌ新聞で「木版画の中では日本の北部に住む地方画家勝平氏の作は幾分ロシヤ式の感傷と蠱惑（こわく）的な純真を以て寒国のきもちを出している」と評された。

「日本の古版画と日本現代版画展」はスペインのマドリードでも行われた後、日本版画協会主催の日本現代版画展として再構成され、昭和12年7月から約10カ月間にわたり、サンフランシスコ、ロサンゼルス、シカゴ、フィラデルフィア、ニューヨークと米国内を回り、ロンドン、リヨン、ワルシャワ、ベルリンと欧米9都市を巡回した。

秋田の風物を伝える

得之は多くの版画作品を残すと同時に、版画絵はがきや挿絵といった膨大な数の小品を制作している。こういった小品は多色刷りのほか、墨摺りなどの単色や二色刷りのものもあり、シンプルな描線や色使いが、得之の木版画の朴訥とした魅力を引き出すものとなっている。

版画家として自立できるまで、得之の生活を支えたのは木彫の秋田風俗人形であったが、秋田の風俗や景色を素材とした手摺りの版画絵はがきの販売による収入も大きかった。

この版画絵はがき制作のきっかけは、創作版画倶楽部の主宰者である中島重太郎の依頼によるものであった。得之が日本創作版画協会展に初入選した昭和4年1月、創作版画倶楽部が設立される。中島は複数の作家の版画作品をまとめ、〈日本風景版画〉や〈新東京百景〉として刊行するなど、創作版画の普及に努めた人物である。この年の暮れ、得之は中島から依頼を受けて、5枚組み五色刷りの版画絵はがき「雪の秋田風俗」を制作する。他に東京版画クラブから「十和田湖絵葉書」や「秋田名物・竿灯」、第3集まで作られた「冬の秋田風俗」などの手摺りの版画絵はがきを刊行、秋田の風物を伝えるものとして好評であった。

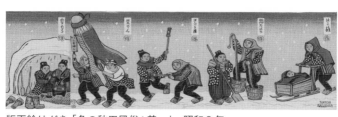

版画絵はがき「冬の秋田風俗：其一」　昭和９年

　絵はがきは木彫秋田風俗人形とともに、秋田市土手長町中丁（現中通三丁目）の秋田物産館や東京にあった秋田県物産斡旋所でも販売されていた。勝平家に残された昭和９年８月の注文書によれば、風俗人形と絵はがきを定期的に出荷していたことがうかがえる。発注内訳を見ると人形の「秋田犬」が多く、他には秋田の雪国風俗を描いた絵はがきなどが好まれていたことがわかる。木彫秋田風俗人形は戦時下で制作中止となるが、得之は、昭和17年から35年頃にかけて３枚組みの絵はがき「民俗版画集」（全20集）と「観光と温泉版画集」（全６集）を発表している。

　昭和７年、古美術研究家の料治熊太が創刊した版画雑誌『版芸術』に得之の作品が掲載される。同誌は版画家の小品を刷り込み、部数限定の版画集として発行されていた。得之は８年11月号で表紙を担当したほか、９年に『勝平得之版画集『雪国の風俗』」、10年には「勝平得之版画集『秋田郷土玩具集』」と題した特集号が発刊されている。

　料治については前述で、得之の帝展入選作「雪の街」に対する評を紹介しているが、「勝平得之版画集『雪国の風俗』」のあとがきでは次のよ

うに書き記している。

「雪の国、秋田の風俗も、ゴム靴や、ウバ車の進入で、素朴、純真な風物もだんだん衰亡してゆく時が来るであろう。その時、この版画はいよいよ光を増して人々に懐かしい思いを抱かせるであろう。（中略）人の世に生き、人の世をたのしく暮らし、生きていることを喜んでいる。そういう人々は我われの仲間である。勝平さんの芸術は、雪国の人生記録として、我われの心にも、たのしいイメージを与えてくれる。時の傾向や、騒音のすこしも交じらない素朴な心を、その作品の中から掬みとることが出来る」

この文章から、料治は得之の作品の根底に、郷土に生きる人々への深い愛情があることをいち早く見抜いていたことがうかがえる。得之はその後も版画絵はがきの制作を続け、『版芸術』以外にも作品が掲載され、書籍の挿絵なども手掛けるようになる。こういった小品の数々は、素朴な表現のなかに秋田の郷土色を伝えるもので、多くの人々に愛された。これらは得之にとって経済的な一助となるとともに、郷土のありふれた自然や風物を芸術として伝え、残したいという得之の創作活動の根底を支えるものとなった。

蔵書票 ── 愛書の世界

版画絵はがきや書籍の挿絵など、得之は多くの小品を制作しているが、そのなかに蔵書票と称されるものもあった。

蔵書票とは、本の持ち主が自分の所有であることを示すため、表紙裏の見返しに貼り付けた小片で、書票ともいう。その小片が蔵書票だという記載と所有者名、それに好みの絵柄を組み合わせることが多く、縦長や横長の長方形、正方形に近いものなどがある。そこには制作者や所有者の個性や芸術観が表れ、その小さな世界に込められたメッセージは実に多彩で、別名「紙の宝石」とも呼ばれている。

蔵書票の歴史は15世紀のドイツまで遡るとされ、日本で広く普及したのは明治に入ってからである。これは近代になり、書物が公的なものから個人所有へと移行していったことや、蔵書票を複数製作、愛用する蔵書家が増えていったことなどによる。文字による蔵書印は所有者名の標記にとどまるのに対し、蔵書票は文字と絵柄を組み合わせることで、芸術的表現の幅を広げることができた。また、多色刷りの木版画技術の存在が多種多様な蔵書票の製作を可能にし

89

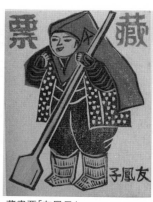

蔵書票「友鳳子」

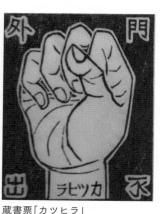

蔵書票「カツヒラ」

で出版。当時の著名な愛好者3人の蔵書票を集めたものであり、そのうちの一人が友鳳子であっ

たともいえる。夏目漱石や志賀直哉なども蔵書票を愛好していたといわれ、得之に影響を与えたとされる竹久夢二も蔵書票を手掛けていた。

得之と蔵書票の出会いは、高橋友鳳子との交流がきっかけだった。明治32年、西成瀬村（現横手市）に生まれた友鳳子は、同村村長から合併後の増田町の教育長を長年務めた人物である。本名は友蔵、友鳳子は号で、若い時から俳句を安藤和風や石井露月に、短歌を若山牧水らに学んだ。昭和16年には得之の装丁による句集『落穂』を発刊している。蔵書家としても広く知られる一方、豆本と蔵書票のコレクターとしても有名であった。

日本では蔵書票の愛好家小塚省治らが、研究と記録を目的に日本蔵書票協会を昭和8年に設立、活動は14年まで続いた。同会は、11年に『三家蔵書票譜』を限定30部

た。同書には、木版による手摺りの蔵書票119点が貼り込まれ、新聞や雑誌社のほか、遠くイギリスの大英博物館にも贈呈された。友鳳子所有として紹介された蔵書票は20点。得之が制作した2点と、妖艶で幻想的な作風で知られる秋田市出身の画家橘小夢による作品も含まれていた。得之の蔵書票は、友鳳子に依頼されて初めて制作したものであった。2人の交流は県南で開かれた得之の版画頒布会で、友鳳子が作品を購入したことから始まる。蔵書票の依頼を受けた得之は、友鳳子を自宅に訪ねた際、多数の限定本や珍しい浮世絵版画など、さまざまな収集品を見て驚いたという。

その後、得之も決して裕福とはいえない生活の中で書籍を収集し、自らの蔵書票も制作している。とりわけユニークなのが握り締めた拳を絵柄にしたもので、この本を粗末に扱うと鉄拳が振るわれるぞという意味だという。友鳳子は得之に蔵書票の魅力だけでなく、「愛書」という奥深い世界をも伝授したといえよう。

大英博物館への『三家蔵書票譜』寄贈がきっかけとなり、得之の蔵書票がスウェーデンのストックホルムで出版された1937年の世界蔵書票年報に日本の代表作として掲載され、好評を博した。個人の書籍を飾る蔵書票という小さな作品によって、勝平得之という版画家の名が世界に伝えられ、思いもかけぬ名誉と励ましがもたらされた。これは蔵書票という存在を教え

てくれた友鳳子の友情とその趣味の広さから受けたたまものである、と得之は感謝の思いを述べており、蔵書票との出会いは、木版画が持つ可能性を改めて得之に実感させることとなった。

"真の師" 理念を学ぶ

師を持たず、独学で版画の道を究めたとされる得之だが、唯一の師と言える人物が彫刻家の木村五郎であろう。木村は農民美術運動の一環として、昭和3年に大湯で開かれた木彫講習会に講師として来秋、木村と得之は出会うこととなる。

木村はその頃、日本美術院同人の彫刻家として活躍しており、昭和8年には4月1日から3日まで、「秋田風俗木彫展」と題した木村の展覧会が秋田市の物産館で開催されている。主催は婦選獲得同盟秋田支部、後援は秋田魁新報社であった。同支部を設立したのは、戦後、秋田県初の女性衆議院議員になった和崎ハルで、同じく秋田県で最初に美容院を開業したことでも知られる。秋田での木村の展覧会主催がなぜ同支部であったのか。いささか奇妙に感じられる

92

木村五郎「街へ」　昭和７年
（伊豆大島木村五郎・農民美術資料館蔵）

が、木村は婦選獲得同盟の中心的人物で、婦人運動家として著名な市川房枝と交流があり、機関誌『婦選』の表紙や挿絵を手掛けていた。市川の演説を聞いた木村が感銘を受けたことが交流のきっかけであったとされ、こういったつながりで秋田でも展覧会が行われた。

展覧会開催前日の朝早くから得之は会場に駆け付け、率先して準備を手伝った。展覧会に際し、木村は４月１日付の秋田魁新報で「私は伊豆大島風俗と秋田風俗を研究しています。（中略）大島風俗は南国としての味があり秋田風俗は北国としての味がありどちらもおもしろいと思ひます」とし、「秋田風俗は一昨年から取扱ひ東京における展覧会にも二つ三つ発表していましたがこんなに沢山発表するのは今回始めてです」と述べている。

秋田風俗木彫展への出品点数は33点。木村が前年の第19回院展に出品して好評を博した「街へ」のほか、鹿角で取材した「炭焼子帰窯」や「日菰をつけた農婦」「毛布婦人」などがあり、作品の多くは秋田の風俗を題材としていた。「街へ」は、秋田市内に向か

93

う子ども連れの農婦を木彫作品としたものである。同日付の同紙は「即ち昨年の院展に出品したる同氏快心の作にして彫刻界の好評を博した作品は総て秋田風俗にしてこれをわが秋田において見ることの出来るのは誠にうれしいことである」と伝えている。

木村は37歳の若さで亡くなるが、伊豆大島へは昭和2年から10年にかけて9回、農民美術運動の講習会講師として訪れている。ここで目にした水おけや薪を頭に載せて行き来する女性たちに強く心惹かれ、その姿を木彫人形として地元の人々に作り方を指導した。伊豆大島にはそれまで土産物らしい物がなかったが、木村の指導によって、一刀彫の技術を生かした「あんこ一刀彫人形」が制作されるようになり、素朴な民芸品として人気となった。

伊豆大島と北国秋田。郷土色豊かな両風俗は、農民美術運動によって木彫秋田風俗人形やあんこ人形を生み出すと同時に、講師として訪れた木村にも大きな影響を与えたといえよう。その木村から得之は、人形制作を通じて人体の立体表現を教わるとともに、郷土のありふれた自然や風俗のなかから美を見いだし、芸術作品を作るという理念を学びとった。この秋田での木村の展覧会は、制作に対する熱意を直に得之に伝える好機ともなった。作家としてあるべき姿と進むべき創作の道を示唆したともいえる木村は、得之にとってまさに〝真の師〟と呼べる人物であった。

94

第三章　秋田から世界へ

建築家　ブルーノ・タウト

秋田の風物を版画芸術として残したいと願う得之に大きな影響を与えた人物がいる。ドイツの建築家ブルーノ・タウトである。

ドイツの東プロイセン、ケーニヒスベルクに生まれたタウトは、建築学校卒業後、ベルリンで建築事務所を開いた。鋼鉄やガラスといった資材を駆使した前衛的ともいえる作品を発表し、その先駆的な高い芸術性で近代ドイツを代表する世界的建築家とされている人物である。また、ジードルングと呼ばれる集合住宅の建築や都市計画などにも携わり、タウトが手掛けたベルリンのモダニズム集合住宅群は、２００８年に国連教育科学文化機関（ユネスコ）の世界遺産に登録されている。

しかし、モスクワ市庁の建築設計に携わったことから親ソビエト派とみなされたタウトは、ナチスの台頭に伴って身の危険にさらされることになる。昭和８年（１９３３）年５月、タウトは日本インターナショナル建築会の招聘もあり、日本へと亡命する。この建築会設立者がドイツ留学の経験もある京都の建築家上野伊三郎で、タウトの日本での通訳兼案内役を務めた。

97

来日の翌日、タウトは上野の案内で京都の桂離宮を訪れた。タウトは著書のなかで、簡素な美しさと日本の深い精神性を表した建築および庭園として桂離宮を紹介、世界にその名を知らしめた。また、昭和10年5月と11年2月に来秋し、秋田の町並みや自然、風俗などについても、著書『日本美の再発見』のなかで紹介している。

来日したタウトは京都滞在後の同年11月、仙台にあった商工省工芸指導所に着任。当時、世界のデザイン界の最先端をいくドイツ工作連盟のメンバーでもあったタウトは、そこで剣持勇や本県出身の豊口克平ら若手所員に、椅子や照明器具のデザイン指導を行った。剣持はのちに曲げ木専門工房である秋田木工のロングセラー商品、スタッキングスツールをデザイン、豊口は戦後、家具のデザインなどを中心に日本の工業デザインの近代化に貢献し、武蔵野美術大学教授として教壇に立っている。

翌年8月、タウトは井上房一郎の招きにより群馬県高崎市に居を移し、離日までの約2年間を、同地の少林山達磨寺境内にある洗心亭で過ごした。井上は高崎の実業家で、群馬交響楽団の設立など文化活動にも貢献した人物である。

高崎でのタウトは井上が経営する工房の顧問となり、家具の設計に携わるほか、群馬県工業試験場高崎分場嘱託として、竹や和紙を使った工芸品や竹皮細工など日本の素材を生かしたモ

ダンな作品を残している。住まいとした洗心亭は六畳と四畳半の簡素な造りで、タウトはそこで『方丈記』や『奥の細道』といった日本の古典文学に親しみ、日本特有の美意識に触れたという。また、達磨寺の節分会では年男として豆まきに参加するなど、地域の人たちとの交流を深めていた。

その後、タウトはトルコからイスタンブール芸術アカデミー教授として招聘される。送別会では、「出来得るものならば私の骨は少林山に埋めていただきたい」と語るほど高崎への愛着は深かったが、建築家としての更なる活躍の場を求めて、昭和11年10月、トルコへと旅立つ。トルコではアンカラ大学の建築設計など、精力的に仕事に取り組んだが、残念ながら2年後の

ブルーノ・タウト
（写真集『高崎百年』高崎市刊より）

13年2月に亡くなっている。

タウトは、著書『日本の家屋と生活』で、秋田は裏日本の日本海に面した古い都会であり、東北の京都であると紹介している。建築物は東北の風土に順応しており、どこよりもよく保存されているとし、そこに暮らす人々の生活、風俗はそれを際立たせていると記している。秋田で

は得之が同行し、案内役を務めた。この著名な建築家から発せられる言葉や感嘆する姿は、歴史に培われた郷土秋田の風俗や自然の素晴らしさを、得之に再認識させることになる。

秋田の町並みを案内

昭和10年5月24日、タウトは通訳の上野伊三郎とともに鶴岡を経由して秋田に到着する。秋田駅に降り立った二人は駅長の薦めもあり、当時市内で一番格式が高いとされていた石橋旅館に宿泊するが、簡素な桂離宮の建築美をたたえるタウトの好みにはあわなかった。この時、石橋旅館の廊下には得之の版画と絵はがきが飾られており、それを目にした上野は秋田での案内を依頼することを思いつく。

タウトは、その経緯を著書『日本美の再発見』所収の「飛騨から裏日本へ」のなかで次のように述べている。

「廊下には秋田の郷土画家勝平得之氏の版画と絵葉書（木版）とがならべてあった。同氏の

作品は東京の版画堂平居氏の店にも陳列してある。そこで上野君は、ひとつ勝平氏に秋田の案内を頼んでみようという妙案を思いついた。早速使いの者に手紙を持たせてやったら、明朝来てくれるという返事であった」

手紙を受け取った得之は、その状袋の裏を見てしばらく考え込んだという。ブルーノ・タウト、上野伊三郎という見知らぬ名が記された手紙は、得之の版画を東京で目にしたこと、あなたの版画にあるような建物や風物が土地に不案内でわからないので宿で話を聞かせてほしい、という内容だった。得之は初対面の外国人と会って話をすることに億劫さを感じたが、自分の作品を見て会いたいという人物をむげに断ることもできず、明朝、宿を訪ねることとした。

翌日25日のタウトの記述は、冒頭、「今日の豊富な収穫はまったく勝平氏のおかげである」という感謝の言葉から始まっている。タウトはこの国内旅行中、何度となく刑事風の人物に後をつけられたり不愉快な思いをしていた。そんなことから、「あくる朝、宿の人が勝平氏の名刺を持ってきた時には、てっきり四番目の刑事かと思違いしてしまった。しかし秋田は、私達に親切であった」と述べている。秋田では異国人への刺すような不快な視線を感じないで済んだとし、それは秋田に深い文化があるからだとしている。

二階の部屋に通された得之は、黄八丈の丹前姿でくつろぐタウトを通訳の上野から紹介され

旧秋田県庁舎：明治13年完成

店、大町の醤油店、呉服店、荒物屋、質屋といった老舗を案内する。タウトは通町の酒屋や野菜市場周辺の家並みに「すばらしいです」とおぼつかない日本語を口にしながら熱心に見入っていたという。また、明治期の洋風建物には興味深いものがあり、特にイギリス植民地風の県

た。タウトは初対面にもかかわらず、群馬県知事から秋田県知事宛ての紹介状を差し出したのに何の対応もないことや、この日、旅館の都合で引っ越さなければいけないことなど、その不親切な対応について話した。郷土の風物や版画について話すだけのつもりでやってきた得之だったが、秋田での悪い印象を聞かされてそのまま立ち去ることもできず、街を案内することにした。その一方でこの時のタウトの歯に衣着せぬ発言と率直な人柄に、得之は好意を感じていた。

得之はまず、藩政期に武家屋敷があった内町一帯を案内、広い庭やそれを囲む黒塀、昔の名残りをとどめるいろいろな様式の門などを見ていくうちに、タウトはやっと笑顔を見せた。次に旭川を渡り、本町六丁目の家具店、下肴町の竹細工

庁は建築的に最も優れているとした。その後、昼食を稲福食堂でとる。箸を器用に使いながら和食を食す合間も、タウトは目に触れるもの全てに対して、お世辞抜きの率直な感想を語っていたという。

午後は農家を見学するため、自動車で郊外の湯沢村（現秋田市添川湯沢台）へと向かう。訪れた農家はタウトにとって興味深いものであった。未舗装の田舎道に辟易しながらも、たどり着いた湯沢村の静寂のなかで聞こえる川のせせらぎの音など、その牧歌的な様子はタウトに故郷東プロイセンを思い起こさせ、滞在の短さを惜しませることとなった。

得之の版画に感銘

湯沢村訪問ののち、得之の自宅工房を訪ねたタウトは次のように述べている。

「勝平氏の質素な住居を訪れて、すぐれた創作版画を見せて貰った。同氏は、この方面に新しい日本的な型を見出そうとして、木版画に精神を傾注していられる。この画家の温かい眼は

人間の上に、——それもとくに農民と子供の上に向けられている。私は自著の巻頭を飾るために一葉の版画を乞いうけた」

タウトは数ある作品のなかでも雪景の版画を好み、得之が語る冬の生活や、農村の行事の話にことのほか興味を示したという。この時、得之は雪国の民俗版画集をタウトに記念として呈上している。

同日、石橋旅館は大臣一行宿泊のため満室になるとのことで、タウトは金谷旅館に宿を移す。宿側は当初、ベッドや洋食も出せないと困惑気味であったが、普通の客同様の待遇で良いからと得之が説得、応じたものだった。金谷旅館は通町から保戸野方向へ入った旭川沿いの通りにあった。

「この宿は、前の旅館にくらべるとずっと質素であるが、非常に親切な、居心地のよいサービスをしてくれるし、また値段も恰好（かっこう）である」とし、「清楚な感じの若い女中さんは、夏より冬のほうがずっとよろしゅうございます、といった。だから冬になったらもう一度秋田を訪れようと思っている」とタウトは語り、翌年2月の来秋の際も金谷旅館に宿泊している。

翌26日、得之はタウトを金足村（現秋田市金足）の奈良家へと案内する。同行を依頼した叢園同人の近藤兵雄と合流し、徒歩で奈良家へと向かう。途中、追分駅で下車し、浮世絵版画や

大和絵などについて話をしたが、この分野でのタウトの見聞の広さに得之は驚いたという。奈良家では、若主人が屋敷内を案内してくれた。座敷の鴨居や畳について同行の上野とドイツ語で盛んに会話をし、大黒柱や台所の空窓、建築資材を運んだとされる大きな橇などを見て、ひと目でその寸法を読み取るタウトの眼力に得之はさらに驚かされた。

その後、一行は近藤宅に立ち寄る。タウトは自著のなかで、近藤を土地の醸造家で教養に富んだ紳士であると紹介し、同氏宅で簡素ではあるが非常においしい蕎麦をご馳走になったと述べている。暑さのなか、重い撮影機材をかついで砂ぼこりの道を歩いて喉も渇き、空腹だったこともあり、ここでの休憩はタウトを和ませたのか、さまざまな会話が弾んだ。この時、近藤は『叢園』への寄稿をタウトに依頼し、その文章はのちに「追分の印象」として同誌に掲載された。

タウトは、金足の道沿いの松並木には、故郷の香りのする松のオゾンがあるとした。また、それよりも森に囲まれた湖と農家のある湖畔の村が、故郷東プロイセンを偲ばせる、と述べている。この湖とは小泉潟のことである。自らの意に反し、故国ドイツを離れざるをえなかったタウトにとって、その地を彷彿とさせる金足村の風景は心に深く残るものであった。

近藤宅をあとに、得之は青森へ向かうタウトを追分駅で見送る。別れ際に、タウトは手帳の

「Winter Market at Akita」昭和12年
（タウト著『日本の家屋と生活』より）

メモを確認しながら「新しい友達、勝平さん、ありがとう」と言い、得之の手を握りしめた。

この言葉はそれまで聞いたタウトの日本語のなかで一番長いものであり、その手は骨ほったかった、と得之は述懐している。

タウトが離秋してから数カ月後、高崎の少林山から手紙が届く。著書発行の手はずが整ったので、約束した版画の下図を至急送ってほしいとの内容であった。その後、タウトとの頻繁な手紙のやりとりを経て完成した絵を、得之は版刻し、約2カ月で口絵用の版画を摺りあげた。得之にとってはかなりの重労働であったが、タウトから「木版口絵は大変よく出来た、色の調子もすてきです」と手紙をもらった時は、安堵したという。

昭和12年発行のこの著書が、『HOUSES AND PEOPLE OF JAPAN』（邦訳名『日本の家屋と生活』）であり、その口絵を得之の版画「Winter Market at Akita」が飾ったのである。

冬の秋田再訪

タウト来秋の翌年1月上旬、得之のもとに手紙が届く。「秋田で貴兄の絵にあるような子供の遊びなどは、何日頃見られるのか知らせてほしい」というタウトからの問い合わせであった。

それに対し、得之は旧正月の行事の頃が良いとし、タウトはその勧めに従い、昭和11年2月に秋田を再訪する。

2月6日夜、タウトと上野伊三郎は秋田駅に再び降り立つ。この時の出迎えは得之ではなく、父為吉、妻の晴、得之の友人で国鉄職員の池田貞治であった。実はこの日、得之はタウトたちが奥羽線で来県すると思い、湯沢駅で待機していたが、一行が羽越線経由で来県したため行き違いとなったのだった。到着後、2人は前回同様、金谷旅館に投宿する。そこで、前年来県の際の知事や奈良家の対応について地元紙が掲載、それを知った読者からさまざまな意見が寄せられていたことを旅館の人たちから知らされた。これについては横手での取材で回答をしている。

翌朝午前6時、タウトと上野は得之の待つ横手へと出発する。タウトから来秋の意向を受け

た得之は、県南の小正月行事や交通手段などを調べ、小学校時代からの親友である池田と共に、タウト来訪にむけて入念な計画を立てていた。得之は湯沢から横手へと移動後、タウトたちと合流、市場へと案内する。市場は積雪の多い道の両側に立ち並び、野菜、魚類、日用品などを買い求める人々で混雑していた。そこでは餅で作った犬や鶴といったカラフルな細工物、嫁つつつき棒と呼ばれる削りかけ細工の玩具や白い餅玉を付けた枝などが、タウトの興味を引いた。

また、女性や子どもの地織りの木綿姿にも関心を示し、見学で訪れた駅前にある織元から布片をもらい受けた時には、「アリガトウ、アリガトウ」と喜んでいたという。

そんなタウトの談話が、2月9日付の秋田魁新報で次のように紹介されている。

「ドイツやロシアにも雪は多いが、こんな大雪は全く珍しい。雪国の東北の人たちは純良な民衆で特に子供は大変かわいらしい。洋服は困りますが、かすりの着物は非常に奇麗です。こちらのわらぐつはロシアの風俗に似てますね。殊に羅紗地で作った農民の服装や帽子はシベリヤ民族とそっくりです。そういえば容貌まで似ています。あの面長なタイプが――。秋田のオリジナルな建物は京都に似ています。私は東北の京都と思います。知事さん、奈良さんの問題ですか。今では何とも思っていません」

前回の秋田での悪い印象についてもタウトは取材を受けたが、冬の秋田の風物を前にそんな

108

「かまくら」　昭和30年

記憶は消し飛んでしまっていることがわかる。

その後、駅前の平源旅館で休憩、日暮れとともに一行は再び町へと向かう。すると水神を祭った道端の雪むろ（かまくら）からは燈火がもれ、甘酒を温める火鉢の傍らから子どもたちが、「お水神さんを拝んでたんせ、あがってたんせ」と声を掛ける。しんしんとした寒さのなか、十五夜の月が青白い光を輝かせ、子どもたちが雪壁を照らす燈明を囲み、団らんする様子はまさにメルヘンの世界であった。お神酒と甘酒をいただいたタウトは、「すばらしいです」と感嘆の声を上げ、大きな体をかがめながら、かまくらのなかを次々とのぞき込んでいたという。

この時の印象をタウトは、著書『日本美の再発見』の「冬の秋田」で以下のように述べている。

「雪中の静かな祝祭だ。いささかクリスマスの趣がある。空には冴えかかる満月、凍てついた雪が靴の下でさくさくと音を立てる。実にすばらしい観物だ！誰でもこの子供たちを愛せずにはいられないだろう。（中略）ここにも美しい日本がある、それは──およそあらゆる美しいもの

と同じく、――とうてい筆紙に尽くすことはできない。」

タウトはかまくら見物の様子を、スケッチを添えた文章でこう描写している。かまくらについては『日本の家屋と生活』でも言及しており、この雪国の伝統行事がタウトにいかに深い印象を与えたかをうかがうことができる。

雪国風俗と雪景に感動

かまくら見物の後、得之たち一行は、横手から汽車と馬橇を乗り継いで六郷、大曲へと向かう。六郷では秋田諏訪宮前で行われた竹打ちを見学した。タウトは目の前で繰り広げられるすさまじい竹の打ち合いに驚き、まるで本物の戦いのようであり、長い冬の間の精力のはけ口とするために、この行事は考案されたのではないかといった感想を述べている。

その後、大曲に到着したのは真夜中の零時頃であった。大曲では得之の友人である渡辺賢次郎が経営する枕流館で、しばらく休憩をした。目的の大曲の綱引き開始まで、皆で炉を囲みな

大野源二郎「丸子川の景（大曲）」　昭和26年
（秋田市立千秋美術館蔵）

がら、綱引きの行い方、当地のさまざまな風習や伝統行事など、郷土史家でもある渡辺の話に耳を傾けた。タウトはこういった話を特に好むようであったと、得之は語っている。

この地でタウトが一番感銘を受けたものは、雄物川の支流である丸子川に架かる丸子橋から望む満月と雪景色であった。渡辺の回想では、タウトは「外套のままスリッパをひっかけ、かちかちに凍った雪の上をすぐ近くの丸子橋の上にたたずまれ、十五夜の満月を浴びて白銀に輝く西山連峰と大柳を前景として展観としている雄物川の大観を眺めて、深い感銘にうたれた者のような面持ちであった」という。

タウト自身、著書の中で、「橋の上から眺めた月夜の景色は、最も佳絶なもので、まさに一幅の絵である」とし、「私はこれほど美しい絵をまだ見たことがない」と記している。この雪景がタウトの故郷である東プロイセンとよく似ているとも語っており、感慨もひとしおであったと思われる。一行は明け方近くまで大曲の綱引きを見物、

仙北ホテル宿泊後、秋田市へと戻った。この日は前日の疲れもあり、金谷旅館でゆっくりと過ごした。

昭和10年初夏と翌11年冬にタウトは二度来秋するが、そこで目にした風物や伝統行事、そして故郷を偲ばせる風景の数々など、タウトにとって、秋田は非常に印象深い土地となった。それは著書『日本美の再発見』のなかで、得之の勧めもあって再訪した6日間を、特に「冬の秋田」と題し、紹介していることからもわかる。一方、得之にとっても版画で描き残したいとする秋田の風物や風景に、世界的な建築家であるタウトが感銘する姿を目の当たりにすることは、その後の制作への励みへとつながった。

翌2月9日、得之はタウトと上野伊三郎を太平山三吉神社の梵天祭へと案内するが、この祭りのすさまじいまでの興奮と熱気には、馴染むことができなかったようだった。この日の昼食は、得之が準備した秋田蕗やハタハタ、きりたんぽといった郷土料理の数々で、タウトは「おいしいです」と言いながら食したという。

午後は地元の放送局の好意により、男鹿のなまはげの映像を見る。タウトは「農民たちがおとぎ話にでてくるようなものすごい仮面をかぶり、なまはげが子供たちを驚かすのは少し度がきつ過ぎる」としながらも、芸術的には印象の深いものであったと述べている。

112

その晩は草園社の招待を受け、川反三丁目にあった壽亭の宴席に出席するが、この時、天井からすでに汚れた水が突然ぽたぽたと落ちてきて、タウトの服をぬらしてしまうというアクシデントが起こった。二階で鉱山専門学校の学生らが泥酔、徳利をひっくり返してしまったためであった。ぶ然となったタウトに対し、「秋田は酒の国だから酒の雨が降ったのです」と皆で取りなしたところ、「酒の雨かそれはおもしろい」と機嫌を直したという。そして、二階から酒の雨を注ぎかけられている後ろ向きの自画像を色紙に描き、「いかがです」と得之たちに示した。

こうした不作法にも気軽に筆を取る寛大さの半面、言い出したことは容易に引かぬ一面もタウトにはあったと得之は述べている。秋田での案内を務めながら、得之はタウトの深い教養と知識に敬服するとともに、こういった人間性にも敬愛の念を抱いていった。

雪国秋田の建築、高評価

翌日、得之はタウトの希望もあって秋田市内の工芸工房や店を案内した。残念ながらタウトの興味をひくような工芸品はなかったが、藍の染色は良いとし、若い人や婦人が着ている絣は実に美しく、着物をさっぱりと着こなす姿は清楚な印象だとした。もんぺをはいた農家の女性の服装は特筆すべきもので、背中におぶっている赤ん坊はいずれも美しい顔立ちだと述べている。

タウトは著書で、「勝平氏は、こういう秋田風俗を深い愛をもって描きながら、芸術的発展を遂げている郷土版画家である」と紹介している。幼い頃、絵が好きだった得之が画家への思いを抱いたように、タウトも建築を学んでいた頃、油絵の画家を目指した時期があった。得之が版画により描こうとしていた秋田風俗の根底には、女性と子どもへの深い愛情があることをタウトはいち早く見抜いていた。また、得之の父為吉が左官業であったことや、得之自身も尋常高等小学校卒業後、関西で建設工事に携わっていたことなど、2人に〝建築〟という共通項があったことも興味深い。

秋田市内の風景（酒井道夫・沢良子編『タウトが撮ったニッポン』武蔵野美術大学出版局より）

昭和10年5月には、「勝平氏は、芸術家の立場から、この都市で最も見るにたる家々に案内してくれた」とし、その上でタウトは翌年の再訪時には「秋田で見るべきものは建築である。当地に独特な型の家がまだ数多く保存されており、釣合も実に立派で、力強い印象を与える。用材は大方くすんでいる。しばしば非常に美しい門を見かけた。門も塀も一様に黒く塗られ、雪の中ではとくに際立って見えた。（中略）私は夕方散歩しながら秋田の建築に教えられるところが多大であった。この地方の日本は、冬を美的に解決したのである」と述べている。

日本でのタウトは建築家としての活動がほとんどできなかったが、生活を克明に記した日記のほか、自らが撮影した写真アルバムを残している。写真は1400点にも及ぶが、その多くはなぜか焦点が合っていない、いわゆるピンぼけである。しかし、そこに写し出されているのは、昭和初期の日本の懐かしい姿であり、タウトが日本で過ごした3年半のまなざしの記録ともいえる。

また、日記に添えられたスケッチには、横手のかまくらや秋田市内で見た美しい門や積雪の様子が詳細に描かれ、秋田の雪景や建築には、タウトの心を強く打つものがあったと考えられる。秋田の建築、特にタウトが語る雪景色の中で際立つその美しさは、得之が秋田の町並みを題材とした初期の作品群につながる。秋田の建築の良さを感じ取っていた得之であればこそ、建築家であるタウトの意向に沿った案内ができたのであろう。そして、秋田の風物を描き残したいとしていた得之にとって、タウトとの出会いはその思いに確信を抱かせるに十分な出来事となった。

タウトと上野の二人は、昭和11年2月11日朝、得之と当時秋田魁新報社の記者であった武塙祐吉の見送りを受け、秋田を発った。武塙が秋田での感想をタウトに求めたところ、「秋田の文化は建築と酒と食べものと版画である」と車窓から語り、これがタウトと得之の最後の別れとなった。

その後、得之のもとに『HOUSES AND PEOPLE OF JAPAN』が届けられる。この時すでにタウトは日本を離れ、トルコへ出発しており、タウトから得之に宛てた手紙には次のように書かれていた。「この本のなかで、我々はともに世界を巡遊しよう」と。後年、得之はこの文面を思い出しては、旅人タウトの姿に思いを馳せ<ruby>は<rt></rt></ruby>せていたという。タウトは秋田の風景に

116

故郷東プロイセンを重ね合わせていた。故郷の自然、それはタウトにとっても得之にとっても心の原風景ともいえるものであり、タウトが目にした秋田の自然や風景は異国で育った2人を結びつける大きな要因ともなった。

藤田嗣治を案内

秋田を再訪したタウトに随行した得之は、昭和11年3月、今度は映画「現代日本」撮影で来秋した洋画家藤田嗣治の案内役を務めた。

映画「現代日本」は、日本文化の豊かさを海外に向けて紹介することを目的に、外務省がプロの映画監督鈴木重吉と藤田にそれぞれ監督を依頼、製作したものである。藤田は昭和10年秋から製作に入り、九州、四国、京阪での撮影を終え、スタッフと共に秋田入りしたのが3月10日のことであった。同日午後には現在の大町地区にあった茶町通りを、翌11日には肴町の通りを撮影。この時、秋田市内の石橋旅館に宿泊した藤田の談話が、12日付の秋田魁新報に次のよ

117

うに紹介されている。

「昨年の夏秋田に遊び特殊な風物の印象が深かったので雪の東北地方として特に秋田県1ケ所だけを選んだ」。また、撮影プランについては外国人にもわかりやすいよう雪国の日常生活を取材するとし、「……ハタハタの売り声、モッペ姿の女の姿態、かすりの短か着物、頬冠りの縫いとりの美しさ、蒙古やトルコの風俗を思わせる女の顔を包む風習、橇、雪むろ、雪路の踏み俵、藁で作られた冠り物や雨具、秋田犬等、建築物としては家々の長く突き出た破風や、大町の醤油屋の看板のような古い伝統をそのまま持つものなど」といった具体的なイメージについても述べている。

初日の撮影は真冬ということもあり、ロイド眼鏡をかけた藤田は黒いスキー帽をかぶり、その下から針金のようなごま塩頭をのぞかせ、ゴム長靴といういでたちであった。雪の上で遊んでいる小さい子どもに、「5銭あげるから向うからこっちへ歩いて来ておくれ」と頼んだり、馬橇が通ると、「ああ、鈴の音がよく入る」と喜んだりしながら撮影の指揮を執ったという。

発注元である外務省からの依頼と、完成後は観光客誘致のため海外での上映が予定されていたこともあり、案内役は経験豊かな得之とするなど、撮影には県を挙げての協力態勢が取られていた。藤田たち一行は、角館町での撮影含め、同月16日まで秋田に滞在。当時の秋田魁新報

118

では、「北国の日本」を代表して、秋田が紹介されることは県民の喜びでもあると伝えている。

藤田嗣治については、秋田の資産家平野政吉との交友によって壁画「秋田の行事」が制作され、多くの作品が秋田に残されることになったいきさつがあまりにも有名である。藤田は昭和12年1月1日付の秋田魁新報に、完成した映画「現代日本」と壁画「秋田の全貌」（後に「秋田の行事」に改題）について寄稿している。注目すべきは、冒頭、「東京以外の何処を歩いても欧米の模倣が這入っているのであるが秋田はそんなところもなく古風な感じが京都の文化に似ている」と述べていることである。秋田を訪れたタウトも「秋田は日本海に面した古い都会であ

パリでの藤田嗣治　大正13年
（公益財団法人平野政吉美術財団提供）

り、東北の京都である」とし、当時、国際的ともいえる2人の文化人が同様の感想を抱いたということは注目すべきことであろう。

また、藤田は前年初めて見た秋田をこの映画の撮影地として選んだことには、平野政吉との知遇を得たように因縁があったと語っている。今まさに取り掛からんとしている壁画「秋田の全貌」では映画に取り入れた冬の風俗を描いた

119

い、またこの作品は秋田県の発展のため、世に広く紹介するために平野とともに計画、制作すうとしている。そして同年2月21日、藤田は平野家の米蔵で壁画制作に取り掛かり、15日間174時間を要して、3月7日完成に至るのである。一方、11年に完成した映画「現代日本」は、藤田の監督部分が「先進国としての日本を十分現せていない国辱的描写である」と酷評され、海外に輸出されることはなかった。

在京作家との交流

映画撮影のため来秋した藤田嗣治たち一行の宿泊先は、秋田市の石橋旅館であった。昭和10年5月に同旅館に宿泊したタウトがそこで得之の版画を見たと述べていることから、この時、藤田も同じように作品を目にしていたと考えられる。案内役としての得之の役目について、詳細な記録は残念ながら残っていない。しかし、得之の作品を目にしたであろう藤田の反応が、3月19日付の報知新聞秋田版に「無名の版画家　一躍世界的に　天才青年の精進」の見出しで、

120

次のように紹介された。

「（前略）先頃世界的洋画壇の巨星藤田嗣治氏が現代日本の姿をトーキー化するため来秋した時、彼の作品を見て〝これこそ日本の誇りうる芸術的版画だ〟と激賞し、帰京後は『中央美術』あるいは『アトリエ』等の中央画壇をリードする雑誌に同氏の筆を持って如何に彼が日本的な版画家としてすぐれた存在であるかを一般に紹介しようと誓約し、勝平君を感激せしめた」

一方、美術雑誌『中央美術』の創刊者田口掬汀の三男で、二科会会員であった洋画家田口省吾も「勝平氏の版画位郷土色の豊かなるはない」と得之を高く評価していた。自分と藤田の2人の推薦があれば二科展での特別展示が可能であるとし、昭和11年秋の第23回展に出品するよう秋田魁新報社記者の武塙祐吉にとりなしを依頼した。

大正3年に文展から分離、在野の美術団体として新しい美術の発展と可能性を求めて結成された二科会は、官展として画家の登竜門とされてきた文展に対する新興勢力でもあった。こういった美術団体間の関係と得之の律義な性格をよく知る武塙は、「今日は東、明日は西、の出品は今後の歩みについてどうかと私にも考えられたので、私は単に好意を伝えた。勝平氏もまた好意を好意として受け入れ、出品を好まなかった。田口（省吾）氏も事情諒承の返信があっ</ruby>た」と後に語っている。

一方、省吾は日本画が主流であった秋田で洋画を普及させたいと、昭和4年から秋田魁新報社主催で行われていた秋田美術展へ精力的に出品しており、武塙とはこの展覧会を通じて知り合った。省吾の得之に対する好意的な発言も秋田への深い愛情があればこそと思われる。また、平野政吉の依頼によって完成した大壁画を秋田美術会の会員が見て驚嘆したという秋田魁新報の記事を読んだ省吾は、藤田の作品が秋田に残されることは永遠の誇りになるとも述べている。

草市 ─ 心のなかの郷愁

"草市"とはお盆の前日8月12日に、近郊の農家がお盆用の花や盆棚への供えものなどを売るための市である。秋田市内では保戸野通町と馬口労町で古くから行われているが、往時の情緒を現在も伝えているのは馬口労町の草市だけとなっている。得之が生まれ育った旧鉄砲町の生家から馬口労町通りまでは、目と鼻の先と言っていい距離であり、先祖の霊を迎え入れるお盆の準備でにぎわう草市は、得之にとって身近な年中行事であった。

藩政時代の馬口労町は、羽州街道と北国街道の分岐点、町割りされた外町の南端に位置する。

通りの東側には旭川が流れ、刈穂橋のたもとにあった船着き場には雄物川を経由した物資が運び込まれ、商業や水陸運輸の中心地として活気にあふれた場所でもあった。馬口労町という名称は、定期的に馬市が開かれ、馬の売買や斡旋に携わる〝馬喰〟と呼ばれる人々が多く集まったことに由来する。馬宿が設置され、馬喰、船頭、農民や町人など、旅行者が宿泊する旅籠町としてもにぎわいをみせていた。酒の消費も多く、造り酒屋や酒店も目立つ馬口労町は、外町の北端の通町を山の手とするならば、下町の風情が色濃い地区であった。

昭和10年、得之は〈秋田十二景〉や〈千秋公園八景〉を描く一方で、秋田の年中行事とそれに関わる女性や子どもを題材とした〈秋田風俗十態〉に着手する。同年秋に行われた第4回日本版画協会展および日本現代版画米国展準備展には、その内の「彼岸花」「梵天賣」「草市」の3点が出品された。この時、秋田魁新報で紹介された得之の「草市」を見た秋田市出身の伊藤銀月が、次のような感想を述べている。

「如何にも真面目で、些とも誤魔化しがなく、一寸世間に持て囃されると直ぐ有頂天になる様な——枡で量るほどそこらにウヨウヨしている——中途半端のいわゆる画家なる者などとはまるッきり態度も心掛も別のように見え、気障っ気や衒いッ気などは薬味にするぐらいもなく、

た。「銀月式」と呼ばれた独特の文章で、小説、歴史、人物論、紀行随筆など多方面に才能を発揮した人物である。社会や政治に対して批判的ではあったが、その根底には社会正義からくるロマンチックな反近代の姿勢があったとされる。

同文のなかで銀月は、得之の人物像について、「道を楽しんでその境地に安住する人でなければ、ここまでに到り得られないのではあるまいかとさへ思はれる」と述べている。得之と会って話してみたい、それよりとにかく今後東京の展覧会で出品される作品を見に行きたいとし、

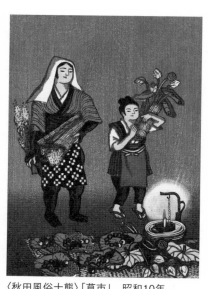

〈秋田風俗十態〉「草市」　昭和10年

純真に、素朴に、田舎芸術家の立場に安住し、刻銘に、一所懸命に、ただ自分の描きたいもの——若しくは描こうと思ふものだけを描き出し、それで自ら慰楽し、且つ自ら満足するといふような、要するに、微笑(ほほえ)ましく懐かしい趣を感じさせるのである」

銀月の本名は銀二。明治4年秋田市保戸野に生まれ、秋田中学を17歳で中退して上京。その後、新聞記者の傍ら執筆活動を行っ

「どうも、新聞紙に影を印したものだけでは食い足らぬのである」とも語っている。いずれも銀月らしい個性の強い文章で、忌憚のない文言が逆に得之の作品の魅力をストレートに伝えている。

得之は、草市を素材とした作品を4点制作している。前述の昭和10年日本版画協会展出品作と同年の光風会展に出品した「草市」、21年の日展入選作「盆市」、晩年38年の墨摺り作品「夜の草市」である。

日暮れてろうそくやカンテラの淡い明かりの下で開かれる草市は幻想的で、得之にとっては心のなかの郷愁が呼び起こされる年中行事であった。その背景には早くに亡くなった母スエと、幼い得之に秋田の古い言い伝えや風習や年中行事を語り伝えてくれた祖母ツナの姿があった。

秋田の風俗 —— 作風の確立へ

「雪の奥羽路に唯一の光彩を添えるものは橇である。

馬橇の鈴の音、馭者のラッパはその情

緒と共に冬季交通運送を掌どる王者である。長橇、箱橇も又日常運送の便ばかりでなく捨てがたい愛情を持っているものの一つである。

此處に開かれる市場に集散するこれ等のもたらす雪国情緒に作意を得て橇と題す」

昭和11年、文展鑑査展入選作「橇」の解説として、得之が書いた文章である。近隣に大湯や大滝といった温泉場がひかえていた現在の大館市や鹿角市花輪では、早くから乗り合い馬車による交通が発達していた。この馬車が冬期間は馬橇となり、人々の交通手段となっていた。雪道を橇が滑り、馬の首につけられた鈴やラッパの音が鳴り響く。行きかう人々の喧騒が画面から聞こえてきそうな作品である。

得之は前年の8月、秋田美術会の仲間でもある貝塚祐之や大場生泉と共に陸中花輪(現鹿角市花輪)へ写生旅行に向かった。一行は花輪での取材の後、八幡平、蒸の湯、後生掛温泉、そして小豆沢(現同市八幡平)を訪ね、この地で、得之は初めて大日堂(大日霊貴神社)を知る。この後、得之は何度となく同地を訪れ、のちに約15年の歳月を経て〈大日霊貴神社祭禮舞楽図八部作〉を完成させることになる。

翌11年の1月、得之は一人で真冬の小豆沢を再び訪れる。この時は湯瀬温泉、花輪、小豆沢と巡り、取材を行っている。雪のない季節に訪れ、そこで耳にした冬の伝統行事と雪国風俗を

126

「橇」　昭和11年

求めてのことであった。得之は大日堂前の笹飴売りや町を行きかう馬橇の様子などを取材、〈秋田風俗十態〉「笹飴」や「橇」のもとになる詳細なスケッチを描いた。その行動は、昭和10年5月に初めて秋田を訪れた建築家ブルーノ・タウトが、小正月行事見学のため、翌年2月に冬の秋田を再訪する姿を彷彿させる。

この文展鑑査展出品作「橇」に対して、版画家平塚運一が美術雑誌『美の国』に寄せた評がある。平塚は、版画の三工程を一人で行う「自画・自刻・自摺」によって作品のオリジナリティーを高めようとした日本近代版画の先駆者であった。また、日本創作版画協会創立に参加、山本鼎が展開した農民美術運動にも加わり、版画講師として全国を巡った人物でもある。評のなかで、平塚は、作品の画風もモチーフも変わりないが、その固定的表現は得之が制作している木彫人形を思わせるもので、それが得之の持ち味であろうとし、加えて言うならば、この線に感情がこもればずっと動きがつくだろうと述べている。

一方、稲川町（現湯沢市三梨町）出身で洋画家の東海林恒吉は、「郷

土秋田の誇りである氏は今や名実ともに本邦新版画界に於ける一方の雄、常に変わらぬ素朴純真詩情画秋田風俗によって秋田は詩の国絵の郷としてどれだけ心ある人々の認識深められた事か。誠に氏は版画の味そのままの情味豊な上に万事に行き届いた珍しい好人物、秋田美術会では在郷作家陣の中に氏の居られる事を力強く思っている。今度の作品は鹿角地方の風景とか、氏は此の風物を帝都に飾ることを得て郷土のためによろこびといわれている。全く氏の郷土愛には頭がさがる」としている。

2人の評からは、手探りのなかから始めた木版画で郷土秋田の風俗を描き残したいとした得之が、この作品によって中央での評価を確かなものとしたこと、また、本県の美術界においても中心的な立場を担うようになっていた様子がうかがえる。

冬の秋田を訪れたタウトは、横手から六郷、そして大曲までの交通手段として馬橇を利用した。その乗り心地についての評価はいまひとつであったが、馬橇の窓から望む凛とした冬景色は、タウトに故郷東プロイセンを思い起こさせ、その情景は得之が描き残したいとした雪国風俗の原点となるものであった。

128

作品大判化に挑戦

　昭和11年文展鑑査展入選の「橇」、翌年の新文展入選の「造花」は、中央における版画家勝

平得之の名を確固たるものとした作品といえる。

　得之が昭和6年の帝展初入選で、喜びに胸躍らせながら向かった展覧会場で見たものは、洋

画の大作と同じ会場に展示された自身の作品「雪国の市場」（縦29・0×横42・7センチ）の

小ささであった。　当時、版画は独立した部門として取り扱われておらず、洋画部門に含まれて

いた。　F100号（162・3×130・3センチ）前後が主流であった洋画と並んだ版画は、

大きさや迫力といった点でどうしても見劣りするものであり、得之はどんなに素晴らしい作品

を制作しても、この展示状況では版画作品の良さが伝わりにくいという現実を認識せざるを得

なかった。

　手に取って見ることが主体であった浮世絵版画。　そこから始まったといえる近代日本の木版

画は、和紙や版木の大きさに限りがあったことや、得之が目指した創作版画では「画、彫り、摺り」

の三工程を一人で行うことから完成までに複雑で多くの作業が必要とされ、作品の大きさには

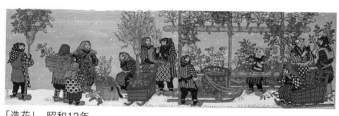

「造花」　昭和12年

どうしても限界が生じた。得之はこういった現状を踏まえたうえで、作品の大判化に向けて、和紙職人であった父為吉の協力を得ながら努力を重ねていくことになる。

昭和7年、帝展2度目の入選作「雪の街」（縦36・7×横51・2センチ）は、為吉が得之のために特別に漉いた大判の和紙を用いて制作された。また、「橇」や「造花」ではこの和紙を横長二枚続き（縦38・0×横129・0センチ）とし、絵巻物を思わせるような画面構成の大作を完成させた。浮世絵研究家で評論家でもあった鈴木仁一は、新文展会場で見た得之の作品「造花」に対して次のように述べている。

「秋田の郷土画家、勝平得之氏の『造花』はいかにもどっしりした大作である。版画界以外からも注目をひいている点、自分の境地をしっかり掴んだ画家の強みがある」

鈴木の「どっしりとした大作」という言葉は、横長大判サイズの画面構成からなる安定感と、何度も色版を重ね合わせる版画の摺り工程からにじみ出た重厚さによるものであろう。自らが置かれた創作環境や作品

130

発表の場を冷静に判断する慧眼と、その解決策として行った制作手法や材料の見直しといった対応の柔軟さには驚かされる。

同時期、昭和10年から4年をかけて制作された作品による組み物に《秋田風俗十態》がある。

それまで《秋田十二景》や《千秋公園八景》といった風景を主体としていた得之が、自らの作風を秋田の風俗へと移行させた重要な作品でもある。人物が点在していた旧秋田市内の風景画から、取材地を秋田県全体に広げることで知り得た年中行事や風俗へと題材が変化、それらとともに描かれたクローズアップの女性と子

〈秋田風俗十態〉「天神様」　昭和13年

どもの姿が印象的な作品となった。

こういった変化のほか、着目したいのが、《秋田風俗十態》における画面背景である。

これまでは浮世絵版画の伝統的なぼかしや、青を基調としたなかに降る雪模様などを背景としていたが、《秋田風俗十態》以降、主題を際立たせる単色による背景処理を施した作品が見られるようになる。昭和13年

の第7回日本版画協会展に出品された〈秋田風俗十態〉「天神様」は、色鮮やかな黄一色の背景が印象的で、絣装束の少女と八橋人形の素朴さをひきたてる。遠近法を用いず、あたかも切り抜き処理がなされたような人物と郷土玩具の組み合わせは、得之が描きたいとした郷土の風俗をより鮮明に描き出したものとなっている。また、同協会展出品の「竿燈」では、宵闇のなかで演じられる竿燈の動きの残像を感じさせるような雲形が背景に描かれる。こういった表現はこの後に制作される〈花四題〉に生かされるとともに、この頃、得之が精力的に行っていたポスターや挿絵といった版画作品以外の作品にも効果的に用いられていくのである。

工程の見直し ── 彫りと摺りを重視

昭和6年の帝展初入選の会場で感じた作品サイズの問題から、得之は版画の大判化を目指し、材料や制作工程の見直しを行うことになる。墨摺り版画から独学で版画技法を学んできた得之ではあったが、この体験によって創作版画の三工程のなかでの「彫り」と「摺り」の工程の重

132

要性を改めて認識する。

権威ある官展とされた帝展で「雪の街」が連続入選し、華々しい活躍を見せていた得之だが、その後は昭和11年文展鑑査展まで入選の記録がない。大判の作品としては、7年の「雪の街」以降、8年の第3回日本版画協会展に「収穫」、9年の第21回光風会展に「河畔雪景」、10年の第22回同展には「五月の街」「草市」を出品している。〈秋田十二景〉や〈秋田風俗十態〉の制作に取り組んでいたというものの、昭和6年の作品大判化の発意から昭和11年文展鑑査展入選まで、実に5年の歳月が流れていた。この間、和紙や版木の大きさの問題、下絵の検討、工程の見直しなど、さまざまな試行錯誤が重ねられていたと思われる。

昭和10年7月、秋田魁新報に得之の取材記事が掲載された。タイトルは『刀』と『刷毛（はけ）』が描く「郷土の姿」。記者が訪れた得之の工房には、作品が隙間なく掲げられており、この作家の郷土に対する深い熱意を思わせるとしている。床の間に書、紫のあやめの花、隣の小室には版画を入れた大きな箱が置かれ、棚の上に木彫の人形、整然と掛けられた刷毛の行列が見られたという。12年にも「木版画の彫工、摺工」というタイトルで取材を受けており、2つの記事は、得之の木版画に対する深い思いと真摯な取り組みの様子を伝える。

得之は12年の記事で、浮世絵版画など従来の木版画は画工、彫工、摺工の3工人の共同作業

133

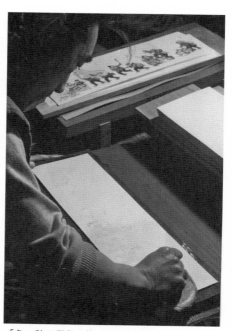

「冬の秋田風俗：其一」を摺る得之
（撮影：濱谷浩） 昭和19年

画〟と呼ぶ木版画ならではの表現となって現れる。また、最終の工程を受け持つ摺工は、刷毛とバレンのみで多様な色彩表現を可能なものとする。熟練した職人の手先の感覚だけで摺り上げていく技には、日本版画協会が海外展で行った摺りの実演でも感嘆の声が上がったという。

得之は日本の板目木版は世界でも稀有なもので、色数が多いこと、そして柔らかい味わいが出ることなどが特色であると考えていた。そして「紙肌に喰ひ入った一本の曲線や、摺り込み

で完成するものでありながら、画工のみが称賛され、彫工や摺工の業績は顧みられることがなく甚だ遺憾としている。

画工による絵は、筆で直接紙に描かれた肉筆画となる。しかし、彫工の小刀による技は、肉筆画の単なる再現にとどまらず、彫刻の刀跡として独自な味をもった線描となり、得之が〟刀

134

による鮮明で深い色調による美しさは、彫工、摺工だけが表はせる独自な描線と色合の味であ
る」と述べている。

また、自らの摺り工程におけるぼかしの技法については次のように説明している。

「ぼかし方ですか……まず摺ってまだ乾かないうちに木綿ですうっと拭きとる、これを拭き
ぼかしと言います、それから刷毛ぼかしと言うのは水刷毛と色刷毛を使ってやるんです。も一
つ板ぼかしというのがあってサンドペーパーを使うとか板に斜面をつけるとかいうやり方で
す。手摺は色の調子を摺ながら見ていけますから機械摺のように単調なものではなく深い味の
ある色が出て来るのです」

長男である勝平新一氏の記憶では、三つの工程で得之が一番苦心していたのは摺り工程で
あったという。画や彫りに比べ、天候や温湿度、和紙の強度といった要素に仕上がりが左右さ
れるためであった。

後世に名を残した画工に対し、その名が残ることもなかった彫工や摺工への深い思い、そし
て彼らの仕事に対する慈愛に満ちあふれた得之の言葉は、自らがその工程を手掛けることで感
じ得た共感からくるものであった。父為吉が漉いた和紙に摺り取られていく鮮やかな色や線。
そこに誕生する画は、自身が生まれ育った誇るべき郷土の姿である。作品の大判化と官展への

135

再入選を目指した5年間は、得之がその後取り組んでいくテーマの追求と、それを表現し得る版画技法の完遂に必要な年月であったといえよう。

秋田での活躍と広がり

「雪崩（なだ）れ込む観賞家　創作版画展盛況　初日早々1千余名の参観　見落とす勿れ開期今日1日」。勝平得之創作版画展が、昭和11年6月20日と21日に県南洋画会の主催で開かれ、会場となった羽後新報社（横手市大町）が初日の盛況ぶりを報じた。羽後新報は、明治25年に横手商業新報として創刊。38年に羽後新報と改名し、横手市と隣接した町村を購読範囲として昭和16年まで発行された地域紙である。

同展では「雪の街」「収穫」「五月の街」といった大判の作品や、〈秋田十二景〉〈千秋公園八景〉〈秋田風俗十態〉といった組み物作品の一部など計40点が展示された。得之のまとまった版画作品の紹介は県南では初めてで、大きな関心と期待をもって迎えられた。

136

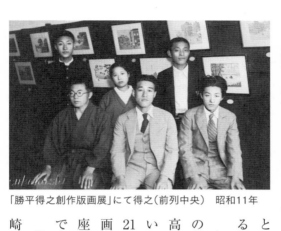

「勝平得之創作版画展」にて得之（前列中央）　昭和11年

日本版画協会が昭和9年に行い、11年にも予定されていた海外展や、帝展はじめ中央展に出品された作品の多くが一堂に展示されるということもあり、得之の創作版画展には当初から大きな期待が寄せられていた。同展では作品のほか、制作工程を伝える版画原版（版木）の陳列という新しい試みもなされ、こういった展示が版画に対する理解と興味を広げていった。

初日は多くの一般美術鑑賞者に加え、早朝から横手市内の男子校（現横手高校）や教師に引率された高等小学校の高学年児童、教育関係者らも来場した。得之の独創的で潤いのある芸術的な作品に恍惚として見入る姿もあったと、21日付の羽後新報は伝えている。最終日には、得之と日本画家の谷口深秋、花岡朝生による芸術座談会が行われた。座談会の詳細な記録は残っていないが、展示と同様に盛況であったという。

谷口は秋田市本町六丁目（現大町六丁目）、花岡は同市土崎の出身であった。明治37年生まれの得之と年齢が近いこ

137

ともあり、日本画と版画と分野は異なっていても同じ絵画を志す者同士、交流は深かったと思われる。また、3人は秋田美術会の会員で、創設時より活動を共にしていた仲間でもあった。

谷口は、県女子師範学校（現秋田大教育文化学部）を卒業後に上京、美人画で知られる伊東深水に学び、大正から昭和にかけて活躍した女性画家として知られる。登竜門とされる帝展に得之が初入選した前年、昭和5年に谷口は「春宵」で初入選を果たしている。一方、花岡は、上京して太平洋画研究所で学んだ後、日本画に転向。小林古径に師事し、日本美術院の院友として活躍した。

なぜ、横手市で得之の版画展が開催されることになったのか、その詳細は不明だが、秋田美術会の会員や県内の文化人たちの協力によって行われてきた得之の版画頒布会などがきっかけと考えられる。得之にとってこれだけ大規模な版画展、また秋田市外での開催は初めてでもあり、この時の反響の大きさは、得之の創作活動を強く後押しするものとなった。

昭和11年の得之の動きを振り返ると、多忙ながらも充実した日々がうかがえる。正月早々に冬の秋田風俗を求めての県北写生旅行、2月はブルーノ・タウト、3月には藤田嗣治を案内、4月は東京と秋田で開催された第8回秋田美術展出品および陳列委員として携わる。5月は第5回日本版画協会展出品、6月には横手市で勝平得之創作版画展開催、7月には欧米各地を巡

る海外展に出品、そして10月には「橇」が文展鑑査展に入選する。

現存する得之の写生帳には、県内の伝統行事や特色ある風俗や風物、温泉などのスケッチが数多く残されている。それらをひもとくことによって、それまで秋田市内にとどまっていた得之の作品対象や活動の舞台が、県内各地へと広がっていったことがうかがわれる。

"父為吉製紙" ── 父子の合作

昭和13年、第2回新文展に〈花四題〉のうち「春（ツバキ）」「夏（ハス）」が、そして翌14年の第3回同展に「秋（菊）」「冬（なんてん）」が入選する。新文展に2年にわたって発表された組み物作品〈花四題〉は、花を売る女性とその風俗が春夏秋冬で描かれ、色彩の美しさと馴染み深い題材で今も多くの人々に親しまれている。

作品の大判化と官展入選を目指し努力を重ねてきた得之にとって、昭和11年文展鑑査展の「橇」、12年第1回新文展の「造花」、そして〈花四題〉の作品4点の連続入選は、それまでの

労苦が報われた結果ともいえる。〈花四題〉入選後の得之の感想が、10月13日付の秋田魁新報に次のように紹介されている。

「今回入選したものには家伝方法で漉した再製紙を用いました。それから画題は『秋冬の花二題』でしたが、これは昨年出品の『春夏』に連続するもので、昨年一緒に出す積りでしたが折悪しく、出品画の寸法が五十号以内に制限された為、二つに分けて出品せねばならなくなったので最初の意図が削られた気持で残念です。今度の作品はバックの色で季節を表現して東北の風俗を一層よく引き立てた積りです」

得之は当初、秋田の四季と花売り風俗をテーマに、組み物4点として同時に出品することを目標として制作していた。しかし、公募の規定変更により断念、2点ずつ出品せざるを得なかった。また記事のなかで、控えめな性格の得之としては珍しく、「入選には自信があった」とも述べている。紙や版木、彫りや摺りといった材料や工程に関する多くの問題に取り組み、作品の大判化に到達したことで得られた自信といえよう。

この自信は版画の三工程を一人で体得、紙漉き職人である父為吉が漉いた紙を用いることで、大判化に成功したという実感から生まれたものであろう。この版画技術に対する信念と誇りが、得之に自分の作品は「父と子の手芸の合作である」とさせ、次のように言及させた。

〈花四題〉「冬（なんてん）」「秋（菊）」　昭和14年

「あとあとまで証明するために作品には〝父為吉製紙〟の印判をおしている。また、わたしの作品には画題、制作年代のほかに〝創作版画・勝平得之〟の印判を紙のはじにおすことにしている。それは従来の浮世絵版画と違っているから、それを区別するためである」

作品の大判化に挑んでいた期間は、作風が風景から秋田の風俗へと移行した時期でもあり、その間に制作された作品にはさまざまな工夫と変化が見られる。〈花四題〉では、〈秋田風俗十態〉で試みていた人物をクローズアップした画面構成や、単色の背景処理といった表現が引き継がれ、その効果が見事に実を結んでいる。〈花四題〉は、得之のきめ細かな彫りと摺りによって表現された絣模様の精緻な美しさや、秋田の特徴的な被り物とされる長手ぬぐいやぼっちの装束が印象的である。長手ぬぐいは秋田市近郊の女性

が農作業の日よけのために頭部に巻き付けて使用した藍染の木綿布であり、手の込んだ刺し子や絞りが施されている。ぽっちは厚い綿を入れ、おもに子どもが防寒と雪よけのために着用した秋田特有の被り物である。二度にわたり来訪したブルーノ・タウトを感嘆させた雪国装束を描き込むとともに、秋田の女性の素朴な美しさが伝わる華やかな作品群となっている。

第3回新文展入選の翌年、得之の作品に感動した人物から作品を無心する2通のはがきが届いた。その人物とは、青森県に生まれ、戦後、数々の国際展で受賞を重ね、世界を舞台に活躍した版画家棟方志功である。

はがきの消印は昭和15年1月18日。自由で個性的な作風でよく知られる棟方らしい豪放ともいえる特徴的な筆跡によるはがきの依頼では、作品名は明記されていないが、「昨季の文展に出品」とあることから、〈花四題〉の「秋（菊）」「冬（なんてん）」と推測された。

棟方志功 ── 届いた2枚のはがき

「突然なおねがひですがあの、昨季の文展にお出品のあなたさまの版画を私の画室にかけて置きたく、甚だ急な事乍ら絵だけ（ガクブチもマットも入りませぬ）を寸志の礼にお赦しねがひまして、お送りねがひ度存じます。何卒願ひかなへさしてください」

得之のもとに棟方志功から届いたはがきの内容は、得之に作品の譲渡を依頼するものであった。

棟方は明治36年、青森県の刀鍛冶職人の家に生まれ、幼い頃から絵を描くことが好きな少年だった。小学校を卒業すると、家業の鍛冶屋手伝いの後、裁判所の給仕となる。大正10年、18歳の時に地元青森の洋画家の家で初めて見たフィンセント・ファン・ゴッホの複製画「ひまわり」に大きな感銘を受け、その3年後、画家を志して上京する。しかし、帝展に出品した油絵はことごとく落選。昭和2年までそうした状況が続くなか、前年の国画創作協会展（後の国画会展）で版画家川上澄生の作品「初夏の風」に出会う。油絵の画家を目指していた棟方であったが、日本の油彩画の在り方に疑問を持ち始めていたこともあり、この出会いが棟方を版画の

道へと導くきっかけとなった。

その後しばらく棟方は、油絵と版画を並行して制作、昭和3年の第9回帝展に油絵が初入選する。その一方で、平塚運一に版画を学んでいた棟方は、日本創作版画協会展、国画会展など

棟方志功が得之に送ったはがき　昭和15年

に出品、

11年の第11回国画会展の「大和し美し」で版画家として世に認められることになる。

また、この作品を通じて柳宗悦や河井寛次郎といった民芸運動の指導者らとの知遇を得、大き

な影響を受けることになる。

帝展初入選後も棟方は何度かの落選や入選を繰り返しながら、昭和13年の第2回新文展に

「善知鳥版画曼荼羅」全31柵の内9柵を出品し、版画作家として官展初の特選となる。この頃

の棟方の作品は柳や河井らの影響もあり、宗教的な題材へと変化、この作品もその傾向を示す

ものであった。この時、得之も同展に〈花四題〉「春（ツバキ）」「夏（ハス）」を出品していた。

棟方は幼い頃に目を病み、極度の近視であった。度の強い近眼鏡が板に付きそうになるほど

顔を近づけ、版木を一心不乱に彫り続ける姿や、「わだば、ゴッホになる」とつぶやく姿は、

その偉業とともに私たちの記憶に強く焼き付いている。棟方は当初、「ゴッホ」を画家個人の

名前ではなく、絵を描くこと、油画と一緒のものだと考えていた。個性的な作品同様、棟方の

印象的なエピソードとして伝えられている。

終戦後、ベネチア・ビエンナーレ国際美術展の版画部門グランプリなど数々の国際展で受賞

を重ね、世界的な版画家として活躍したが、版画家としての地位を確立するまでの道のりは、

得之同様、並大抵なものではなかった。画家の道を志し上京したものの落選が続く棟方に、仲

間や家族は、著名な画家への弟子入りを勧めた。しかし、棟方は師匠につけばそれ以上の作品は作れない、ゴッホも師につかず我流であったとし、かたくなに拒んだという。そして、ゴッホが高く評価した浮世絵を生み出した木版画が日本にはあるとし、自身の随筆『板散華(はんさんげ)』の後記で版画を〝板画(はんが)〟とするとした。

中央から遠く離れた青森と秋田、刀鍛冶と紙漉きという職人の家に生まれ、苦しい生活のなかで絵の道を模索し続けた棟方と得之。得之が自らの作品に〝創作版画〟の銘を刻むように、棟方は〝板画〟を制作し続けた。2人にとって木版画は、自身の思いを表現し、伝えるための最良の手法であった。

秋田風俗 ── 海外展で好評

昭和10年以降、得之の作風は、題材が年中行事や風俗へと移行すると同時に変化が見られる。

〈秋田風俗十態〉では背景の単色使いやぼかしといった処理によって、人物が効果的にクロー

146

ズアップされる表現が用いられた。こういった工夫は、この後に制作された〈花四題〉や、版画制作と併せて行っていたポスターや挿絵にも生かされていくことになる。

当時の日本は、国策の一つとして海外からの観光客の誘致に積極的に取り組んでいた。昭和11年に藤田嗣治が来県し、秋田市と角館町を撮影した映画「現代日本」もこの施策のなかで、日本文化の多様さと豊かさを紹介し、興味を喚起させる目的で製作された。

19世紀後半以降、欧米では交通網が整備され、汽船の定期航路が開設されたこともあって世界旅行が普及、多くの旅行記が出版されるようになった。秋田が紹介されたことで知られる『日本奥地紀行』は、そうした機運のなかで、英国の女性旅行家イザベラ・バードによって明治13年に出版された。

こういった旅行ブームを背景に、日本国内でも訪日外国人の姿が徐々に見受けられるようになる。国内では外国人専用の宿泊施設が設置され、ホテルの整備が本格的に行われるなど、受け入れ態勢が整えられていった。やがて明治38年に日本ホテル協会が発足、45年には日本の旅行業者の草分けともいわれるジャパン・ツーリスト・ビューロー（日本旅行協会、現在のJTB）が創立された。この背景には、外貨獲得と国際社会への日本の協調姿勢を強調するという国家的意図があったと考えられる。

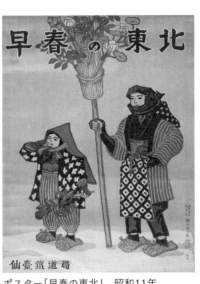

ポスター「早春の東北」　昭和11年

明治・大正期に国を挙げて取り組んできた国際観光の振興は、その後、ジャパン・ツーリスト・ビューローが中心となって進められ、昭和4年の帝国議会では国策として海外からの観光客誘致に取り組むことが決議された。こうした流れを受け、翌5年には鉄道省に国際観光局が設置され、海外PRのためのポスター、リーフレットといった印刷物や映画製作などの業務を行うことになった。ポスターによる宣伝は特に重視され、日本文化の魅力を広く発信するために世界各国に送付され、これには木版画が多く使用された。浮世絵版画をはじめとする日本の木版画は、彫りや摺りの技術を生かした美しさで異国の人々を魅了しており、海外向けのポスターとしては格好の素材であった。

日本版画協会による海外展でも、春の東北」を製作した。このポスターは、得之が昭和10年に制作した〈秋田風俗十態〉「彼岸こういった状況下で仙台鉄道局は、東北の景勝地への観光客誘致を目的としたポスター「早

148

花」を素材としたものであった。ポスターは発表と同時に好評を博し、各方面からの勧めもあっ
て、11年2月にスイスのジュネーブで行われた「日本の古版画と日本現代版画展」に出品され
た。翌年5月まで欧米9都市で開催された同展には、得之の「彼岸花」も出品され、原作とと
もに紹介されたポスターは、「早春の東北」のみだったこともあり人気であったという。

この時の経験は、日本の木版画と秋田の風俗が国内だけでなく海外においても芸術品として
通用するということを得之に実感させた。また、秋田の風物を広く伝えるためには、版画とは
違って大量印刷が可能なポスターや書籍の装丁・挿絵が、媒体として非常に有意義だというこ
とをも認識する。ポスター製作は、それまで絵はがきの制作や版画誌に作品掲載などを行って
いた得之がデザイン分野にも活動の領域を広げていくきっかけともなった。

第四章　秋田風俗を求めて

装丁デザイン──新たな創作分野

　海外で好評を得たポスター「早春の東北」発表後、得之はデザイン分野へも活動を広げていった。その頃、外国人客誘致機関として設置されたジャパン・ツーリスト・ビューローと仙台鉄道管理局では、東北を紹介する書籍を次々と発行していた。

　昭和12年10月に発行された『東北の民俗』は、得之の装丁、挿絵によるもので、個性豊かな東北の民俗を、正月、春、お盆、秋から暮れ、といった季節に分けて紹介している。翌年には、表紙に得之の作品「牛乗り天神」を使用した『東北の玩具』が引き続き出版された。両書とも好評であったのか、後に増補版や改訂版が発行されている。いずれも仙台鉄道局が中心となり編集されたもので、現在でいう旅行ガイドブック的な役割を担っていた。

　昭和15年4月には『東北温泉風土記』が発行される。温泉ガイドともいえるこの本の編集は、小説家の石坂洋次郎が務め、得之はカラー刷りの表紙絵や挿絵4点とモノクロの挿絵30点を手掛けた。その内容は、東北の主要な温泉の歴史や風俗、名所、泉質効能などを簡潔にまとめたものであった。具体的には石坂による蒸の湯温泉への紀行文、温泉研究者による主要な温泉の

発見年代記や入湯の心得、郷土史家によるこけしを巡る考察などが収録され、風土記としても十分読み応えのある冊子となっている。得之の挿絵とあわせてゆかりの俳句や短歌、民謡やわらべ唄なども読者の興味をひくものであった。

石坂は明治33年、青森県弘前市で生まれた。慶応大文学部を卒業後に教師となり、大正15年から横手高等女学校（現横手城南高校）、昭和4年から13年まで横手中学校（現横手高校）の教壇に立った。秋田での教職員時代、文芸誌『三田文学』に連載された「若い人」で、昭和11年の第1回三田文学賞を受賞。14年に上京し、作家活動を本格的にスタートしていた。小説家としての知名度もすでに高く、東北出身の石坂への編集依頼は、話題性としてもタイムリーであったといえよう。　石坂は依頼を承諾した経緯を、『東北温泉風土記』の冒頭で次のように述べている。

「昨年知人を介して東北温泉協会から本書の編集を頼まれたが、その時は、君も東北人だから少しは東北地方のために役立つ仕事をしなさいと煽（おだ）てられた形で気軽に引き受けてみたものの、さて実際に当たってみると、どうしてよいものかさっぱり見込みが立たず、最初から最後まで困りぬいた」

小説とは違う内容に戸惑う部分もあったようだが、石坂と得之は、仙台鉄道局や東北温泉協

154

『東北温泉風土記』（石坂洋次郎編・日本銀行発行）　昭和15年

会の担当職員とともに東北各地の多くの温泉を巡り、取材を行った。得之の写生帳には、昭和14年11月に湯瀬、繋、花巻温泉を訪れた際のスケッチや行程記録が残っており、同行者として石坂の名前も記されている。

得之は昭和10年頃から、県内各地の民俗を中心とした取材を精力的に行っており、その証ともいえる写生帳には、男鹿の金ケ崎温泉や八幡平の蒸の湯温泉、大湯温泉といった県内の著名な温泉や、湯治場の特徴的な風俗のスケッチも数多く残されている。

『東北温泉風土記』掲載の温泉地には、現在も多くの旅人が訪れているが、70年以上の月日が流れた今、当時の湯治場ののんびりとした風景や風俗の描写には隔世の感がある。しかし、得之による挿絵の数々はいつかどこかで見たような懐かしく温かな情景であり、それらを見る現代の私たちもいつしか温泉の地へと心誘われていくようである。

町並み風景から秋田の風俗へ

昭和14年2月から3月にかけて〈秋田十二景〉、7月から8月にかけては〈秋田風俗十態〉の作品図版が秋田魁新報学芸欄に連載された。

得之の最初の組み物作品である〈秋田十二景〉は、城下町の風情ある風景から近代的な町並みへと移りゆく当時の秋田市の姿を伝えており、昭和4年の着手から完成まで、10年以上の月日を要した。何度となく改作や改題などを行いながら、同紙に掲載することで版画12点の組み物作品として完成させたと考えられる。〈秋田風俗十態〉はそれまでと異なり、風景ではなく風俗が題材である。地元紙に二つの組み物作品を連続して発表したことは、それまで自らの創作版画を求めて試行錯誤を重ねてきた得之が、その対象を秋田の風俗へ移行するという意思表示でもあったのかもしれない。

また、この時期、得之が制作に着手したのが〈秋田風俗十題〉であった。昭和14年から18年まで日本版画協会展に毎年出品された10点の組み物である。

〈秋田風俗十態〉が年中行事と人物を主題として簡略化した背景で構成されているのに対し、

〈秋田風俗十題〉は、特徴的な秋田の風俗を背景含め丹念に描き込んだ作品となっている。その表現は作品の大判化に伴い、工夫を重ねてきた得之の彫りや摺りによる鮮やかな色彩から生み出された緻密なものであり、版画技術の習得に情熱を傾けてきた努力のたまものともいえる。

得之は昭和14年、第8回日本版画協会展に〈秋田風俗十題〉「いろり」「かまど」を出品した。

「いろり」は五城目町、「かまど」は男鹿市北浦で行った取材スケッチをもとに、当時の人々の暮らしぶりを忠実に再現している。〈秋田風俗十題〉の他作品の取材地は、「うまや」が角館町白岩、「はり」が桧木内村、「みづき」「かきだて」が神代村（いずれも現仙北市）とされる。

〈秋田風俗十題〉は、秋田の四季の美しさと、人々の暮らしから生まれた潤いやぬくもりを私たちに今もなお伝えてくれる。取材から構想、制作と、複雑な工程を経て完成した作品の数々は身近で親しみやすいテーマと多色刷りによる鮮やかな色彩が好まれ、得之の版画のなかでも人気の高いものとなっている。

そのなかのひとつである「いろり」に描かれている炉辺は、雪に閉ざされる長い冬の間、一家の生活の中心となる場所であり、朝夕の煮炊きや家族の食事もそこで行われた。家屋のがっしりとした木組みや柱の黒く光る様は、この家の歴史を物語る。手足をいろりに伸ばし、暖を取る少女と母親の姿からは、素朴な日々の暮らしの中のほのぼのとした情愛が伝わってくる。

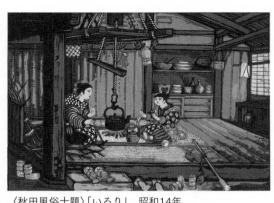

〈秋田風俗十題〉「いろり」　昭和14年

こういった得之の創作活動を知るうえで重要な資料となる写生帳は、現在、秋田市立赤れんが郷土館に収蔵されている。写生帳に残されているのは県内の伝統行事や風景、人々の暮らしの様子を伝える綿密な写生で、当時の風俗をよく伝えるものである。他に取材旅行の行程や交流のあった人々のメモなどもあり、得之の創作活動の一端がうかがわれる。秋田を訪れたブルーノ・タウトも視察の様子を日記に克明に記し、印象深い風景はスケッチとして残している。同行していた得之は、こうしたタウトの取材の様子を目にし、自身の制作の参考としたと考えられる。

画家を志す者にとって、スケッチや写生は創作の原本となるものである。目にしたものの印象、本質を瞬時に写し取る技術は、絵の題材としてだけではなく、美術家にとって必要不可欠なものといえよう。得之が写生帳に残したスケッチは、目に見える対象の姿を自らの筆で記録し、後世に伝えたいという熱意を感じさせる。こういっ

たスケッチは、得之の制作に対する思いと、やがて民俗学的な視点を併せ持つ貴重な記録となり、取材を重ねるごとに深みを増していくこととなる。

伝統行事 —— 取材から完成まで

得之の県内各地への取材の様子は、残された写生帳でたどることができる。その記録から作品につながる主な取材地としては、県北の鹿角や大湯、北浦地区を中心とした男鹿、県南の横手、湯沢、角館などがあげられる。県南には昭和11年の個展開催の事実が示すように、創作版画頒布会で交流を持つようになった地元の文化人や名士が多くいた。各地での取材訪問の際には、こういった地元の人々の協力が大きな手助けとなっており、たとえばその頃の写生帳から、夏の旧盆の時期に合わせて、何度となく横手と湯沢を訪れていたことがわかる。この時の取材をもとに制作された奉書判2枚合わせの大判作品が、「七夕」と「送り盆」である。

昭和12年、第12回国画会展に出品された「七夕」は、湯沢の七夕絵どうろうまつりに取材、

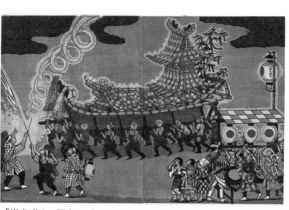
「送り盆」　昭和15年

青竹に五色の短冊や吹き流し、絵どうろうを飾り付けた町の様子が描かれる。軒先に設置された美しい飾りとほのかな灯に浮かび上がった鮮やかな色彩が、風流な夏の一夜を演出している。

一方、「送り盆」は、昭和15年に行われた紀元二千六百年奉祝美術展に入選した作品である。同展は神武天皇の即位から2600年目に当たるとされるこの年を記念して、10月1日から22日まで、国を挙げて行われた行事のひとつだった。中央の美術団体に属していない得之はこの展覧会では一般出品者とされた。何度か繰り返された厳正な審査の結果、約1600点から72点が入選、22人に1人という未曽有の厳選のなかでの入選であったと、9月28日付の秋田魁新報は伝えている。

得之は上野の東京府美術館で行われたこの展覧会を見るため上京、展覧会の感想とともに祝賀ムードにあふれた当時の様子を角館町の日本画家田口秋魚に宛てた手紙に綴っている。

得之が描いた送り盆祭りは、小正月行事のかまくら同様、横手を代表する伝統行事である。

この祭りは江戸時代の享保の大飢饉で亡くなった人々を供養するため、わらで作った舟を河原に繰り出したのが始まりとされる。祭りのクライマックスとされる豪快な屋形舟のぶつけ合いや花火の打ち上げとともにろうそくがともされ、男衆に担がれた舟がサイサイばやしとともに蛇の崎橋まで練り歩く姿は絵巻物を見るようであった。

得之は作品「送り盆」について、昭和15年発行の雑誌『秋田県人雑誌』11月号で「私の入選版画」と題し、次のように述べている。

「奉祝展に入選した拙作は、横手の送り盆の夜の気分を出すのに苦心しましたが、十分でなくて赤面の至りです。昨年と一昨年の三年間、横手へ出かけましたが、赤い襷（たすき）をかけ町内の若集の群れに交りて写生しました。蝋燭（ろうそく）の蝋が浴衣に垂れてきます。ピューと耳のそばから花火の流星が上がります。十五夜の青い空や尺玉の花火、裸蝋燭の美しい火かげ、たくましい若勢姿、女の子も交じる囃子（はやし）、さっぱり鉛筆がはしらず写生どころではなくボンヤリあの騒ぎの中に引き入れられて了いました。三年通ってみましたが、まとまりませんでした。それでもあれが皇紀二千六百年の奉祝美術展に飾られて、多少でも横手町の紹介になれば幸いです。此絵は二ヶ月かかって版刻しましたが細い刻りで難儀しました。一尺九寸に二尺七寸の大きさで奉書

「二枚続きです」

三年かけた取材では、祭りの様子を単にスケッチするだけではなく、実際に人々の輪の中に入り、その熱気と喧騒を肌で感じ取ろうとしていたことがわかる。祭りの高揚感に圧倒され、思うような写生ができず、納得の表現にまで至らなかった悔しさや、技術的な面で苦心したことなどが率直に述べられている。屋形舟にベールをかけたようなトーンを用いた闇の表現や、細やかで精緻な彫りによる編みわらの表現など、自らが目指す風俗版画の完成のために苦心惨憺する得之の姿が目に浮かぶ。「送り盆」について述べたこの文章は、得之の取材から作品の構想、制作までの様子をつぶさに語る貴重な資料といえる。

県内取材と新たな構想

「小正月の晩は、ナマハゲが来る。それはもの凄い大きい面をかぶった、赤鬼青鬼の夫婦鬼や五人連れの鬼どもで、体に蓑（みの）をまとひ、太縄をしめ、藁靴（わらぐつ）をはいている。手には銀紙をはっ

た山刀、あるいは鍬、御幣等をもち、腰にさげた鈴箱をガラガラとならしながら、家の大戸を
ドシンと開けて入って来る。そのおそろしい姿には、大人でもおじけてしまう。まして子供や
女達には村はずれからウオーウオーという咆哮（ほうこう）をきくだけで、もうおそろしくなって、皆かく
れる」

昭和24年、得之が雑誌『雪と生活』に連載した「雪国の行事」のなかで、「ナマハゲ」と題
された文章である。

得之は、昭和15年の第9回日本版画協会展に〈秋田風俗十題〉「うまや」「リンゴ」「ドッタ」
とともに「ナマハゲ」を出品した。副題を「男鹿地方正月奇習行事」としたこの作品は、ひと
つの主題を三枚の版画で表現するという斬新な構想によるもので、特に注目をあびた。

得之の写生帳にある男鹿の最初の記録は、昭和10年7月12日から19日までである。門前から
始まり、加茂青砂、金ケ崎、戸賀、入道崎、北浦、八郎湖と半島をほぼ一周する行程で取材が
行われている。翌11年7月12日から16日にかけて再度訪問。この時はおもに門前、加茂地区を
中心とした取材であった。得之はこの時の写生をもとに、13年に日本版画協会で企画された版
画集『新日本百景』の内の1点として「男鹿半島加茂カンカネ」を制作している。

男鹿のスケッチを年代でたどると、当初は風光明媚な風景や温泉など半島全域にわたる風物

163

を対象としていたが、次第に伝統行事であるナマハゲを目的とした取材へと変化していったことがわかる。

昭和14年3月、得之はナマハゲ取材のため、男鹿へと向かう。ナマハゲ行事が行われる時期ではなかったが、赤神神社の宮司や地元の関係者の協力を得て、ナマハゲの所作や装束を再現してもらうことで、本番の行事ではできない微細なスケッチを残している。横手の送り盆の取材で、実際の祭りの最中に、詳細なスケッチを行うことが難しいと感じた体験からこのような手法を取ったと考えられる。

「ナマハゲ」同様の三枚組の作品としては、六郷町で取材し、昭和17年の第29回光風会展に出品した「竹打」がある。得之の数多い作品の中で、三枚組の作品はこの2点だけである。三枚一組というこの作品は、西洋絵画における祭壇画の三連祭壇画の形態を思い起こさせる。祭壇画とは、宗教的題材の絵画を教会の祭壇背後に設置した祭壇飾りのことである。そのなかでも三枚の画で構成されるものを三連祭壇画と呼ぶ。通常、真正面の画が両側の二枚より大きく、三枚の画でひとつの宗教的な物語を伝えるものとなっている。

「ナマハゲ」も三枚の作品で、満月の冬の夜に繰り広げられる男鹿地方の物語を表している。

小正月の夜、赤や青の鬼の面をかぶった若者たちが、赤神神社の五社堂に集まり、ナマハゲと

164

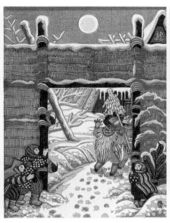

「ナマハゲ」　昭和15年

なる。お祓いを受けたナマハゲは山を下り、家々を巡る。しんしんとした寒さのなか、村里の静けさを破る様に奇声を上げるナマハゲの姿と、息をひそめて見守る子どもや嫁の様子が臨場感豊かに表現されている。一枚の画面では描き切れない荒ぶるナマハゲの様子や、人物のハラハラする心情が、ひとつのドラマを見ているように画面から伝わってくる。

ナマハゲは怠け者を戒めるために行われるとされる伝統行事だが、男鹿の人々にとっては、無病息災、田畑の実り、山の幸や海の幸をもたらす来訪神でもある。年の節目にやってくるナマハゲは、民衆の素朴な願いから生まれた信仰のひとつの現れであり、年中行事や民間伝承に対する思いが深かったとされる得之であればこそ、描くことが出来た作品といえよう。

〈大日霊貴神社祭禮舞楽図〉──着手

　大日堂舞楽は、鹿角市八幡平小豆沢地区にある大日霊貴神社で、毎年正月2日に奉納される舞楽の俗称である。大里、小豆沢、長嶺、谷内の四集落から能衆が集い、国土の平安、五穀豊穣、無病息災などの祈りを込めて舞楽を奉納する。養老2年（718）の元正天皇の勅令により都から名僧行基が遣わされ、大日堂再建の落慶式で行われた祭礼の舞楽が起源とされる。それから約1300年もの間、地域の人々によって伝承されてきた。

　舞楽を演ずる能衆と呼ばれる人々は、扇子、日の丸紋の衣、脚絆、わらぐつ、烏帽子を身につけ、振り鈴、太鼓、ササラを伴奏として舞を奉納する。雪深い鹿角の里で行われる舞楽が醸し出す厳かともいえる情景は、日本の古い神話の世界を彷彿とさせる。昭和51年には国の重要無形民俗文化財指定、平成21年にはユネスコ無形文化遺産登録となった。

　得之が大日堂舞楽を知ったのは、昭和10年8月、秋田美術会の仲間と写生に向かった先でのことであった。旅先で耳にした大日堂舞楽に心惹かれた得之は、翌年1月に再び一人で県北に向かい、冬の花輪や湯瀬温泉とともに小豆沢で取材を行っている。この時の取材が、大判の作

166

品で同年の文展鑑査展に入選した「橇」や秋田風俗十態の「笹飴」、そして〈大日霊貴神社祭
禮舞楽図八部作〉へとつながっている。同作品は当初の取材から昭和二二年まで、6回の取材を
経て完成していることから、大日堂舞楽への得之の思いの深さが伝わる。取材当時、得之の小
学校時代の恩師が現地に在職しており、大日堂舞楽に関しても、古くからの知人や地元関係者
の協力によって詳細な取材を行うことができた。

〈大日霊貴神社祭禮舞楽図八部作〉は、「鳥舞」「駒舞」「烏遍舞」「五大尊舞」「権現舞」「御
常楽」「神子舞」「工匠舞」の8点で構成され、16年に墨摺りの試作品が、そして18年から24年
にかけて紺地の色刷り版画が制作された。得之はこの内の「権現舞」について、昭和35年1月
1日付の毎日新聞秋田版で次のように述べている。

「この版画は権現舞という獅子舞である。小豆沢の人たちは早朝雪をふんで高い丘にのぼり、
笛太鼓を新春の野山にひびかせながら五宮嶽を拝して雪中で舞楽を演ずる。これが最も印象ぶ
かい。獅子舞の主役は頭であろうが、尾になって活躍する童子のたくみな所作が私の作意をそ
そった」

権現舞は、小豆沢地区の能衆による二人立ちの獅子舞で、継体天皇の第五皇子の霊を慰める
ため獅子頭が奉納され舞われるようになったとされる。　舞の前に待笛と呼ばれる笛が吹かれ、

〈大日霊貴神社祭禮舞楽図八部作〉（墨摺り）「権現舞」「御常楽」
昭和16年

太鼓や笛に合わせて獅子頭を頭上に掲げた舞人が勇壮に舞い、子どもが尾を振る。得之が描いた「権現舞」では、天を仰ぎ、得意げに獅子の尾を持つ子どもの姿が祭りの高揚感を伝える。大日堂舞楽の舞人は集落ごとの決まりで、大半が世襲制で大人だが、大里地区の能衆による鳥舞も子ども3人による演目である。化粧を施したかわいらしい舞姿は、社殿の張り詰めた空気を和ませるものとなっている。

御常楽は、各集落で持ち寄った龍神旗と呼ばれるのぼりを先頭に、拝殿の外廊を三周した能衆が歓声とともに堂内に駆

け込み、のぼりを高く差し上げ奉納する儀式である。作品「御常楽」からは、のぼりを手にした若者の今まさに駆け込まんとする気合のこもった様子が伝わる。

168

墨摺りによる試作後も取材を重ね、完成した〈大日霊貴神社禮舞楽図八部作〉は、紺色の染紙に多色刷りされた作品で、金泥を使用することで大日堂舞楽の素朴ながらも荘厳な雰囲気をよく伝える。また、〈秋田風俗十態〉の背景を単色とする手法が、地紙を紺色とすることで生かされ、能衆の舞姿の描写に徹した画面は、シンプルでありながら極めて動的なものとなっている。

雪国の子どもたち――県乳児院壁画

大正3年7月、北海道東北地方で初の赤十字病院となる日本赤十字社秋田支部病院が、秋田市上中城町（現同市千秋）に開設された。同病院は昭和14年に同市東根小屋町（現同市中通）に新築移転。その2年後、敷地内に軍人援護会秋田県支部が秋田県乳児院を設置し、得之はその一室の壁画を手掛けることになった。

秋田魁新報の16年5月10日付朝刊が、その壁画制作の様子を伝えている。

「秋田赤十字病院構内に船山純一博士を院長として近日中開設する軍人遺家族のための乳児院は赤十字秋田支部総会に台臨の為御来県遊ばされる閑院総裁宮殿下の御成りを仰ぐことになったので乳児院では種々準備を急いでゐるがその一つとして階下乳児収容室には秋田市の版画家勝平得之氏に揮毫を依頼し壁画を掲げることになり勝平氏は約一ヶ月前から製作を急いでゐるが高さ四尺五寸七分巾八尺一寸七分といふ大きなもので横手方面のカマクラその他の舊小正月の子供等の行事を画面一ぱいに描いた大作である。船山博士は語る。立派なもので喜んでゐます、子供の部屋に常にかけて置くので臨時のものではありません、部屋に明るさと和やかさを加へ子供達にいい影響のあることを信じてゐます」

県乳児院は一家の主の出征で残された家族が、「育児のため働きかねる」といった際の救済施設であるとともに、当時、全国上位にあった本県乳幼児の死亡率を下げることを目的に開設された。

県乳児院の完工は16年8月で、同年5月には日本赤十字社総裁を務める閑院宮載仁親王の視察が予定されていた。 船山純一県乳児院長が得之に宛てた手紙から、壁画の完成、設置は視察の1カ月ほど前であったことがわかる。 閑院宮は、江戸時代中期に創設された宮家で第六代当主の載仁親王は、太平洋戦争終了直前まで陸軍の皇族軍人でもあった。 その後、県乳児院は、

170

昭和43年に秋田赤十字病院が秋田市中通一丁目へ新築移転するのに伴い、翌年、秋田赤十字乳児院として同市寺内に移り、平成12年に現在の同市広面に新築移転した。

得之が制作した壁画は、県乳児院の失火により残念ながら現存していない。ただ、その下絵

県乳児院壁画制作中の得之　昭和16年

とされる肉筆画「日赤乳児院壁画図」5点と、画室での制作の様子や完成した壁画の前で撮影された写真2点が、関連資料として残されている。

写真や当時の資料などから壁画は、横手のかまくら、六郷の天筆、凧あげ、ほんでき棒、そりすべりなど、子どもたちの楽しみである小正月行事と冬の遊びを描いたものであったことがわかる。題材は、得之がこれまで取材を重ねてきた雪国秋田の伝統行事と、遊びに戯れる子どもたちの生き生きとした姿である。壁画は版画ではなく、肉筆、直に壁に描いた作品であった。残された資料から、丹念な描写と鮮やかな色彩により描かれた子どもの姿が見る人の心を和ませる絵柄で、得之らしいぬくもりのあるものであっ

たことがうかがえる。

昭和12年の日中戦争に引き続き、16年12月の太平洋戦争勃発という時代のなかで、県乳児院の設置は出征者に対する配慮のひとつでもあった。同年10月には、前線の兵士に発送するための絵はがきが、県銃後奉公会によって作られた。本県出身の福田豊四郎、高橋萬年らと共に得之の作品も採用され、児童生徒の慰問文と一緒に戦地へと届けられた。また、秋田市は、慰問を目的とした冊子を独自に作製、大陸や南方戦線の兵に向け送った。冊子の表紙には得之の作品が採用され、市政通信や銃後便り、郷土を題材とした短歌や俳句など、いずれも前線の兵たちに故郷の近況を伝える内容であった。

映画「土に生きる」

昭和16年、東京の銀座松坂屋で得之の個展が開催された。10月14日から19日までの会期中に代表作三十数点が展示されたほか、得之がタイトル画を制作した文化映画「土に生きる」の写

172

真展も併催された。この時、哲学者で翻訳家としても知られる篠田英雄が会場を訪れ、得之と初めて対面している。

篠田はブルーノ・タウトの著作『日本美の再発見』や『日本の家屋と生活』などの翻訳を手掛けており、タウトに口絵版画を提供した得之とは、何度か書簡のやりとりをしていた。昭和13年にタウトが亡くなると、エリカ夫人から日本に関する著作や日記を託され、篠田はその整理と翻訳に当たっていた。タウトの日本文化に対する鋭い観察眼と卓越した表現は言うまでもないが、今日、それらを適切に翻訳した篠田の業績は高く評価されている。

二人は対面後も親しく文通を重ね、得之は制作に行き詰まると、その苦しさを率直に手紙に書き送り、それに対して篠田は励ましと助言を述べるというような交友が生涯続いたという。

銀座松坂屋で得之の個展が行われた経緯や、出品作品などについては、残念ながら詳細な記録が残されていない。しかし、得之がタイトル画の制作を含め、「土に生きる」の撮影に関わっていたことがきっかけと考えられる。

「土に生きる」は、昭和15年夏から翌年夏までの1年間、男鹿半島寒風山麓を中心に撮影された。撮影を伝える当時の新聞記事では、一行は地元秋田の民俗研究者である奈良環之助や得之の協力を得て、映画のラストシーンとなるナマハゲ行事のロケを脇本村（現男鹿市脇本）で

行い、秋田市の赤沼三吉神社の梵天も撮影の予定とある。この記事から、得之はタイトル画制作のみならず、ロケの際にも手助けをしていたことがわかる。秋田魁新報の昭和16年3月21日付朝刊は、「県人の手で…字幕も作曲も　秋田に取材の　『土に生きる』へ　勝平深井両氏登場」との見出しで、映画を次のように紹介している。

「秋田の四季を題材にした東宝映画の『土に生きる』は村治夫氏製作、三木茂氏監督の下に現地撮影を継続し6月頃完成の予定であるが、東宝ではこの文化映画の郷土色を飽くまで濃厚にすべく作曲を河辺郡新屋町出身の新進音楽家深井史郎氏に委嘱したので同氏は近く来県して準備に取りかかるがタイトル（字幕）にも新味のローカルを現出するため秋田市の版画家勝平得之氏の版画を用ひることになり同氏は過般来製作中のところ、この程その一部を完成した、出来上がったものは『お盆』『梵天』『暮れの市』などで勝平氏独特の創作版画の中にそれぞれの文字を配したもので数日前映写試験を行ったが字幕に版画を用ひたものは新しい試みである」得之が制作した「土に生きる」のタイトル画は11点。音楽は秋田出身の作曲家深井史郎が担当した。

深井は明治40年、現在の秋田市新屋に医者の三男として生まれた。秋田中学校を経て、鹿児島の官立第七高等学校造士館（鹿児島大学の前身）の理科に入学、建築の道を志すが、肺病の

映画「土に生きる」タイトル画　昭和16年

ため断念。療養後は、東京高等音楽学院（現
国立音楽大学）、帝国音楽学校で学び、クラシッ
クや映画音楽の作曲家として活躍した。

「土に生きる」は、写真展終了後の10月22日
に試写会が行われ、28日から公開された。得
之の版画を使用したポスターも作製され、秋
田市でも上映された。得之が制作したタイト
ル画の1枚には「この一篇を黙々として食糧
増産へ挺身する農村の人々に贈る」とある。

作・監督・撮影の三木茂によれば、撮影当初
は男鹿地方の農村の農事や衣食住に関する記
録が目的であり、映画タイトルも「米をつく
る人々」という平凡なタイトルであった。し
かし、戦時色が強まるなかで、食糧増産へと
農民を啓発する内容に変わっていったものと

175

考えられ、撮影から上映に至る1年余りの期間で深刻さを増していった戦局の様子が伝わる。

地元作家の思い結実

地方における総合美術展の先駆けとされる秋田美術展が始まったのは昭和4年。12年の日中戦争勃発後、美術家の応召や、制作に必要な画材の調達が徐々に難しくなるといった状況をうけ、同展は10年目の13年に休止となった。

しかし、得之をはじめとする地元作家たちの秋田美術展に対する思い入れは強く、同展覧会の東京展と秋田展のうち、秋田在住作家による秋田展の再開を目指した。昭和15年、得之、辻百壹、柳原久之助、林次郎といった秋田市の作家に角館の田口秋魚、荒川青亭を加えた有志が秋田美術社同人展を創設した。得之は秋魚に宛てた手紙で、この展覧会の趣旨を伝えるとともに、角館在住ながら「賛同、出品いただけまいか」と申し入れていた。開催にかかる経費は、作家たちが自ら出資し、自由な体制で展覧会を開くことにした。その後、同展は秋田美術同人

展と改称し、第1回展を昭和15年に秋田魁新報社の講堂で開催。日本画、洋画、工芸、版画など170点余りが出品された。

田口秋魚の本名は徳蔵。明治36年、現在の仙北市角館町で生まれた日本画家である。地元角館の作家荒川青亭に師事、昭和2年に上京して平福百穂の門下に入った。在京時代は童画を好み、三越百貨店で開かれた童宝美術院展に出品、同展には得之も木彫の秋田風俗人形などを出品していた。秋田美術展を中心とした田口と得之のつながりは深く、生涯続いた交流は、得之の創作活動にも影響を与えている。田口は角館に戻った後、美術の教師をしながら創作活動を行い、町立角館美術館（現仙北市立角館町平福記念美術館）の初代館長を務めた。

昭和17年5月に開催された第3回秋田美術同人展では、新聞小説『橡ノ木の話』の挿絵原画52点が特別展示された。『橡ノ木の話』は富木友治が、同年2月18日から4月22日まで秋田魁新報に連載、挿絵は得之の版画によるものであった。

秋田美術同人展は、終戦間近の19年に行われた第5回展まで続いた。地元秋田の作家たちによって開催された同展は、郷土の美術の復興を目指し、秋田魁新報社が終戦翌年の21年に再開した第11回秋田美術展への橋渡しとなる。この経緯を洋画家の柳原久之助が、昭和52年発行の随想同人誌『叢園』で次のように伝えている。

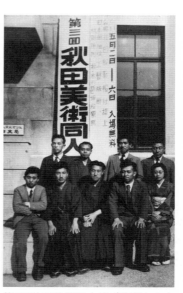

第3回秋田美術同人展:（前列左２人目から）荒川、得之、（後列左から）辻、田口、柳原　昭和17年

「秋田美術展は魁新報社の楼上で開催したが、第十回で終了した。勝平さんと相談して秋田市で秋田美術同人展を開くこととし魁の３階を借りて開催した。当時私の家は印刷所だったので、各自の作品を一人一頁として作品の写真を載せる目録をつくることにした。そのうち戦争がはげしくなり、第五回展で中止となる。戦後、県展を開催する相談ができて、佐々木素雲、三浦完昭、勝平得之と私とが、たびたび県庁や市役所を訪ねたことなど懐かしく思い出される」

戦後再開された秋田美術展は、昭和23年に地元作家が結成した県総合美術連盟による公募形式の県総合美術展覧会となり、34年から現在の県美術展覧会へと引き継がれることになる。

また、昭和16年6月、得之は河北新報社主催による第6回東北美術展に〈秋田風俗十題〉「いろり」で初入選。その後、第7回展に「かまど」、第8回展に「かきだて」「土に生きる」、第9回展に「五月の節句」「雪国の少女」を出品した。東北美術展も19年の第9回展まで行われ、

終戦後の21年5月に第1回河北美術展として再開されている。

それまで官展を中心に全国規模の展覧会に積極的に出品してきた得之であったが、深刻さを増す戦局に伴い、活動の場は限られたものとなっていた。しかし、地方でのこういった活動から衰えることない得之の創作に対する熱意と意欲がうかがえる。

北方文化連盟──民芸の伝承普及へ

秋田の風俗を題材としてきた得之にとって、角館は県内でも特につながりの深い土地であった。そのきっかけが田口秋魚の存在である。秋田美術会などで活動を共にした田口とのつながりが、民俗研究家の富木友治や武藤鉄城といった角館を拠点とする文化人との交流をより深いものとしていた。

富木は大正5年、現在の仙北市角館町で生まれた。母タツは、日本画家平福百穂の妹。昭和43年に亡くなるまで、文学、民俗学、郷土史といった分野で活躍した人物として知られる。角

179

館中学校（現角館高校）卒業後に、日本大学の専門部芸術科（現芸術学部）に入学するが、持病のため中退。帰郷後、鉄城らと郷土研究誌『瑞木』を発刊。昭和16年1月7日には、より幅広い地方文化の活動を目指すとして、角館を中心に北方文化連盟を結成、農民風俗の研究や民芸運動に力を注いだ。

北方文化連盟は、「地方文化は郷土の土着性に根ざしたるものたるべし」と、自発的な文化運動の促進を目的に、生活文化の向上、民具手工芸の研究、演劇・映画などの普及を行った。同年11月に開催された連盟の第1回総会には、豊川、中川、桧木内、角館、神代、白岩といった近隣6町村の文化会から約50人が参集している。秋田市からは得之や洋画家柳原久之助、ほかに大曲市から田口松圃らが臨席した。得之はその後も何度か行われた総会に出席し、17年1月3日から6日にかけて行われた北方文化連盟主催の冬期講習会にも参加している。この講習会は、思想家で民芸運動の推進者であった柳宗悦や、鳥類研究家仁部富之助らを講師とした多彩な内容であった。

当時の日本は手工芸に携わる職人たちが次々と戦争に召集され、「民芸運動の父」とも呼ばれた柳は手工芸の衰退を懸念していた。そこで、柳は自宅を開放して全国から職人たちを呼びよせ、人材育成と技術伝承を目的とした講座を開いていた。柳は講習会で訪れた角館で知った

樺細工の技術保存の講座を実施するため、翌年、職人の選抜を北方文化連盟に依頼している。この時、若手でまだ徴兵されていなかった樺細工職人の佐藤省一郎ら3人が東京の柳邸に派遣された。その後も何人かが柳邸に招かれ、陶芸家濱田庄司や染色家芹沢銈介、棟方志功らとの交流を得る。この体験が樺細工の新たな商品開発とい
う動きへと結びつくことになった。

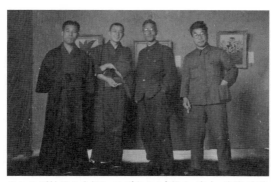

さわらび社展の会場にて：(左から)得之、富木、武塙、奈良昭和16年頃(新潮社記念文学館発行『富木友治―その仕事と生涯―』より)

角館の伝統工芸である樺細工は、それまで刻みたばこを入れる胴乱が主力製品であったが、紙巻たばこの普及によりその生産は減少、その後は副次的に生産されていた茶筒が主要な製品となっていく。また、戦後は、製法の改革とデザインの工夫によるブローチやネクタイピンといったアクセサリー類が新たに作られるようになった。こういった動きは柳邸での体験によるものとされ、きっかけとなった北方文化連盟の存在と役割は大きかったといえる。

一方、得之は昭和16年6月に北方文化連盟に設けら

れた美術愛好者の集まりである「さわらび社」の第2回展に、「橡ノ木の話」を出品。田口秋魚のほか、秋田市の柳原や民俗研究家奈良環之助からも出品があり、3日間の入場者は児童生徒を除いても900人余であったという。同展は46年の第5回展まで開催されたが、いずれも出品者など詳細は不明である。

得之が秋田市への来訪者を案内したように、富木もまた角館を訪れる研究者や取材者の案内役を務めていた。得之は角館取材をもとに、〈秋田風俗十題〉「かきだて」や「飾山囃子」といった作品を残している。角館で得た歴史や文化、風俗、そして人々との交流は、出羽三山の由緒を伝える「三山雅集」や、戦後すぐの制作となった鉄城の文と得之の版画による「秋田民俗絵詞第一輯・被物と履物」といった作品へとつながっていくことになる。

小説　『橡ノ木の話』── 富木友治

昭和17年2月18日から4月22日にかけ、得之が挿絵を担当した富木友治の小説『橡ノ木の話』

が秋田魁新報に連載され、翌年6月1日には、山形県鶴岡市のことたま書房から300部が発行された。

『橡ノ木の話』は、秋田魁新報の郷土の作家9人が1年間のうち小説を順次掲載し、その挿絵も県出身の画家によるという企画にもとづいて執筆された。小説は17年の元日から掲載、一つの作品が30回から50回程度で完結するものとし、得之と富木は掲載の2番目を担当することになった。

前年秋、この企画にあたって、執筆する作家と挿絵画家が秋田魁新報社に集まり、その順番と回数、執筆者と画家の組み合わせを決めた。この時の様子を、刊行された同書のあとがきで、富木は次のように記述している。

「打合せをすることは、まづその順番と回数であり、つぎには小説とその組みあはせのことであった。私はその二回目をひきうけることになってしまった。まだ定まらぬのは挿絵家との組みあはせである。（中略）私はいささか迷ってゐると、編集部の人が、どんなものを書くつもりかと訊ねた。じつは私はまだはっきりと定ってをらなかったので何気なく、伝説のやうなものをあつかはうと想ってゐると答へた。それを向う側で聞いてゐた勝平得之氏が、それならば分がやらうといひながら傍らにやって来てくれた。私はたいへん嬉しかった。そしてそのと

きまで漠然と伝説のやうなものをと考へてゐたことが、明らかにこれを書かうといふところま
で一瞬にすすんでゐた」

『椋ノ木の話』は、旅人が主人公の序章と、長者の家を舞台とした下男と下女の悲恋物語と
いった民間説話を基にした三つの話から構成された小説である。いずれも一本の椋ノ木を背景
に、秋田の農村を舞台とした人生のさまざまな起伏を描いた物語となっている。昭和18年10月
の河北新報に仙台高等工業学校（現東北大学工学部）の佐藤明教授による次のような読後感が
掲載されている。

「作者富木君は土地の人で、土地の風物四季の変遷に対して、観照が行き届いてゐる。一方、
作者は非常な読書家で殊に民俗学に対しては親しく柳田國男氏の門に遊び、造詣が深い。だか
らこの三つの物語には、危げのない落着きがある。殊にその物語の運び方は、極めてなだらか
であって、昔話や口碑の面白味を近代的に洗練したやうな所がある。（中略）勝平氏もまた秋
田農村の生活はこれを熟知して居られ、その風俗画は定評のあるところである。今度の挿絵も
極めて良心的でコダシ（山籠）サンペ（藁靴）庭ゐろりの類から家屋の構造、男女の風俗、い
づれも周到な用意を以て描かれてゐる。地方生え抜きの作家と画家によって、その地方の物語
が語られ描かれたのであるから今新装成って上梓された本書も亦好箇の農村絵巻物となったの

184

「橡ノ木の話」　昭和17年

　である」

　富木は執筆の際、小説の中の風景や環境を実際と照らし合わせて設定することを基本とした。そのため、得之と富木は舞台となる現地へ何度となく足を運んだ。富木によれば、そこは角館から三里ほど離れた山村で、冬に向かう寒々とした時季の取材ながら、ともに山野を歩くことで想を練り、得之は熱心にスケッチを行ったという。得之による挿絵は、自画・自刻・自摺による木版画であることから、通常の挿絵より制作には時間を要する。富治はそれを見越した上で、「なにより筆を急がねばならぬ」とした。その努力のうえに制作された得之の版画が自身の想像したものと違わぬものであったことが楽しく、それに「励

185

まされつつ脱稿した」と述べている。

北方文化連盟設立から始まり、新聞掲載のため活動を共にすることで、得之と富木の交流は一層深いものとなったといえる。分野は違っても、秋田特有の風俗や豊かな自然を伝えることを念頭に置いてきた2人にとって、『橡ノ木の話』は大きな意味を持つ作品となった。

「三山雅集」復刻

昭和17年4月、秋田魁新報に『橡ノ木の話』を連載中であった富木と得之は、羽越線で山形に住む戸川安章のもとへと向かっていた。翌年6月に山形県鶴岡市のことたま書房から、この連載をまとめて出版するためであった。出版元は富木が日大芸術学科在学中に教えを受け、民俗学に強い関心を持つきっかけとなった柳田国男の紹介によるものであった。

戸川は民俗学、特に出羽三山の山岳修験道の研究で知られ、著書に『出羽三山と修験道』『修験道と民俗宗教』などがある。出羽三山とは羽黒山、月山、湯殿山の総称であり、古くから山

岳修験の地であった。戸川は東京の生まれだが、大学卒業後、山形県東田川郡手向村（現鶴岡市羽黒町手向）に転居。同村の村会議員や村長代理を歴任した後、山形県立鶴岡高等女学校（現県立鶴岡北高校）などで教壇に立ち、地域の文化財保存や羽黒町史編さんなどに携わった。

かねてより出羽三山の由緒を伝える「三山雅集」の復刻を考えていた戸川は、2人の訪問を受けた翌月、木版画家の得之にその計画を依頼する書簡を郵送した。

「扨て、御来山の節いつかは刷りたいと申上げました例の『三山雅集』。版木の持主から快諾を得ましたので取りかかりたいと存じますが、刷りの方は、貴兄にお引受け願へませうか。百部くらい刷りたいのですが、一部の枚数は、上・下合わせて百二十枚ばかりです。版木の所有者はなるべく早くして貰いたいといって居ります。（中略）もし、貴兄御都合あしくば誰か刷りをやってくれる人を御紹介下さいませんでせうか。貴兄が刷って下さるとせば、何日頃からお出で願えませうか。お知らせいただければ幸甚に存じます」

得之は戸川からのこの依頼を受け、古版木の墨摺りに挑むことになった。「三山雅集」は、同村の芳賀氏に伝わる出羽三山の由緒、詩歌、俳文などを記したものである。年月のたった版木は乾燥しと下2巻の全3巻を100部ずつ摺るという過酷なものであった。復刻作業は上巻ているので、墨がよくのる状態にするため、水を噴き、ある程度の湿り気を保たせることから

「黄金堂和讃」　昭和18年

1万3千枚のレコードも私の作画生活には何んのハクにもならぬもの…。古版木を世に出す事

これ一つの願望です」

これまでどんなにつらくとも不満や愚痴を言うことは少なかった得之だが、親しい田口に対しては体力の激しい消耗を伴うこの復刻作業に弱音に似た言葉を発している。得之は最終的に、5月6日から7月1日までの二カ月間、手向村に滞在し、復刻を成し遂げる。古版木に対する強い思いがこの過酷な作業を乗り越えさせたといっても過言ではない。復刻後も「三山雅集」

始めなければならなかった。昭和17年6月4日、この状況を得之は角館の田口秋魚に次のように書き送っている。

「（前略）6月一杯でこの仕事を了（おわ）らねば私の仕事が留守になるので毎日毎日大ガンバリでバレンを働かせています。半月あまりの印摺労働で体重へりました。

188

を保存収納するためのカバー、いわゆる〝帙〟をオリジナルで作製し、刊行は9月1日となった。

得之が滞在した羽黒山出羽三山神社の宿坊である手向村には、国重要文化財の正善院黄金堂がある。得之は滞在中の取材から、建物と出羽三山を巡礼する人々の姿を描いた「黄金堂和讃」を制作、昭和18年の第18回国画展に出品している。

この二カ月の滞在中、得之は留守を預かる妻の晴へ頻繁に手紙を出している。1日に350枚は摺らなければいけない状況や、この間の自身の作品販売や家のことなど、こまごまとした事柄を連絡しており、一家を支える大黒柱としての得之の奮闘ぶりが伝わる。しかし、木版画家として彫りと摺りを重要視してきた得之にとって、先人の遺産ともいえる古版木墨摺りの挑戦は、体力面や家計の問題などを伴いながらも携わりたいことであった。

古版木への思い

「三山雅集」の復刻作業は難航を極めた。得之に復刻を依頼した戸川安章は、作業の様子を

昭和46年の『叢園』第78号で次のように伝えている。

「（前略）『三山雅集』という、宝永七年に刊行された出羽三山の由緒、詩歌、俳文等を集めた美しい挿絵入りの木版本を再版した際には、古版木の手法を研究するために、その摺刷を手がけてみた、といってくれたばかりでなく、それが摺りあがるまでの二ヶ月間は、味気ない旅館ぐらしに堪えながら、すっかり乾燥して、反りかえったり、ゆがんだりしている版木にしめりをあたえ、気長にそれを直しながら美しく摺りあげてくれた。そればかりでなく、三冊になっているその本を収めるために、修験者の法衣にかたどった新しい版木を彫って、帙を考案するなど熱心に仕事を進められたが、その間には修験者の坊に埋もれている神仏の御影札をさがしだしては愛情をこめて摺りあげ、朴念仁で、絵心などはまるでもっていなかったわたくしに、古版画の美しさを無言のうちに知らせてくれた」

古版木の墨摺りは得之にとってまさに荒行ともいえる作業であった。その無理がたたったのか、得之は一時体調を崩し、昭和17年秋の新文展出品も見合わせることになった。戸川はそんな得之を案じて書簡を書き送っている。また、得之は完成した「三山雅集」の帙の裏表紙に以下のように自筆で墨書している。

「三山雅集は霊場羽黒山手向村の芳賀氏に伝わる古版木より再刊した私の自摺本である。山

下仮寓の四十余日、この限定本壱百冊分の半紙凡貳萬枚の摺刷の日々はかつてなききびしき修練であった。それは修験道山伏の荒行にひとしい難行で、この完成後病をえ保養した。これは戦時下の世に奉公する私のただ一つの道であり、私の骨肉の一分である記念品である。昭和十七年秋」

得之は木版画の道へと思いを固めた時から、浮世絵の制作に携わった名もない彫りや摺りの職人や、時代の流れの中で忘れ去られていく古版木に対する思いを胸に抱いていた。信念ともいえるその強い思いは、昭和27年3月1日付の秋田魁新報「古版木語草一——生かすも殺すも人間——」で語られている。

「木版刷りの今日あるのは、その彫版と摺刷によるたまものである。初期宗教的仏像はもとより初期百般の姿がこの二つの工程によって現代にのこされているその数量は実に尨大なものである。肉筆は単一であるが、一度これが版になれば複数となる。単独な版木も、これを摺刷することによって、幾百千の倍数ともなり、しかも年月が過ぎても、版のその機能は活用できるのである。古版木の価値を、私達は忘れてはならない。もちろん古版木の保存は大切であるが、木虫の巣を徒らに大きくせずに、これを活用する事である」

保存だけでは宝の持くされである。木虫の巣を徒らに大きくせずに、これを活用する事である」

復刻に携わった貴重な体験と、得之の職人としての自負から芽生えたであろう視点が述べ

復刻版「三山雅集」　昭和17年

られている。印刷技術の進歩により、古く
から民衆生活の出版を支えてきた木版術は
いつしか忘れられ、貴重な古版木も打ち捨
てられた。こういったなかで版画技術を有
する得之が古版木再生を試みることになり、
その思いはさらに強いものとなった。

こうした思いが「三山雅集」のほか、羽
黒山で発見した「九重御守」、秋田市楢山金
照町にある萬雄寺所有の「永平開山道元古
佛画像」の古版木の摺りへとつながってい
く。

萬雄寺の古版木は、昭和27年の道元禅師
七百年大遠忌を記念して得之が摺りを手掛
けた。版木は黒漆を塗ったような輝きと、
深彫りの刀の味が実に見事であったといい、

192

装丁分野での活躍

時代を経た版木から摺刷された美しい線描による禅師の顔、黒衣と余白との対照の素晴らしさ、そしてこの画像の不思議な迫力はどこからくるものなのか、と得之は述懐している。一見すると、簡略な彫りの版木ではあるが、その中に得之は秘められた民衆の信仰の力を発見するとともに、古版木の持つ価値と美しさを見いだしていた。こうした体験が版画家としての活動に厚みをあたえ、戦後、得之が力を注いだ版画コレクションへとつながっていくのである。

昭和12年発行の『東北の民俗』や、15年の石坂洋次郎の編集著作による『東北温泉風土記』の装丁や挿絵を手掛けた得之は、その後も同分野に精力的に取り組んでいくことになる。

昭和16年、得之は高橋友鳳子の句集『落穂』の装丁に携わり、同年7月15日付の秋田魁新報では、同書を次のように紹介している。

「蔵書家であり、蔵書票の蒐集家（しゅうしゅうか）であり、俳人として著名な雄勝郡西成瀬村の高橋友鳳子氏

句集『落穂』高橋友鳳子　昭和16年

の句集であるが、先ずその装幀は勝平得之氏の手摺版画で飾るといふ豪華さで、外函は著名菓子店の包紙を利用して1冊も同じものがないといふ凝り方、栞には自家で収穫した稲の藁ミゴを用いてゐる」

限定200部、東京書物展望社発行の『落穂』は友鳳子の約1100句を収録、「郷土的な清麗さと寂情は作家とその人を偲ぶに充分である」と評された。得之の色刷り版画「おばこ」による表紙と挿絵5点のほか、友鳳子が著名な蔵書票のコレクターということから口絵にはオリジナルの蔵書票も貼り込まれ、本の栞は「わらみご」、つまり稲の落穂を使用するという凝ったものであった。また句集の外箱には秋田県人としては珍しく、酒を好まない甘党の得之が集めていた菓子店の包み紙を用いた。この心にくい発想は、裏を返せば物資に限りあるこの時代の苦肉の策ともいえる包装紙の再利用でもあった。

翌年6月4日消印の書簡が得之のもとに届く。差出人は小説家伊藤永之介であり、三杏書院より出版予定の短編小説集『鴨と鮒』の装丁を得之に依頼するものであった。

「〈前略〉短編集ですが、いづれも農村に取材した短編ばかり集めたものですので郷土の風物の真心の滲み出た装丁にしたいと考えておりました〈中略〉『鴨』も『鮒』も篇中の短編の題で、場所は明記してありませんがだいたい八郎湖岸の村を頭に置いて書いた作品です。表紙の装画と扉、それと見返しの紙の色の御指定を願いたいと存じます」

伊藤永之介は明治38年、秋田市西根小屋町（現同市中通）に生まれた。得之とは一つ違いで、生家も得之の鉄砲町とは旭川をはさんだ近距離に位置する。永之介も得之同様、中通尋常高等小学校を卒業。大正7年に設立された日本銀行秋田支店の行員見習いや新秋田新聞の記者を経て、13年に上京。昭和6年に小説『万宝山』を発表し、認められた。その後、『梟』『鴉』『鶯』など鳥類ものと呼ばれる作品で、戦前の東北の農村をユーモラスな説話体で描いた作家として知られる。戦後の代表作としては映画にもなった『警察日記』がある。

永之介の依頼により得之が装丁した『鴨と鮒』は、同年9月に刊行された。戦後は、東北商工経済新聞に掲載された永之介の小説『四方山話』の挿絵も担当した。当時の掲載紙を見るとペン画による挿絵であり、軽妙で洒脱、達者なタッチが版画作品とは違った得之の一面をうか

がわせるものとなっている。

この頃の得之は、十和田湖のヒメマス養殖で知られる和井内貞行の長男貞時の『父と十和田湖』や本県出身の小説家大滝重直の『国原』、叢園の同人相場信太郎の『村里歳時記』といった小説や随筆本の装丁を数多く手掛けている。

当初、『東北温泉風土記』といったいわゆるガイドブックの装丁を手掛けてきた得之が、小説や随筆といった分野も手掛けるようになった背景には、友鳳子の影響があったと思われる。

昭和5年、友鳳子の書斎を訪れた得之は、限定本など多数の蔵書を目にし、本に触れる楽しみ、"愛書"の世界を知ることとなった。この体験が装丁や挿絵といった制作分野へと得之を導くとともに、戦後、美術書や民俗といった書籍のコレクションへと向かわせるのであった。

地元文化人との交流 ── 相場信太郎

随筆誌『叢園』は、昭和12年に終刊となった『草園』を、17年に郷土文化雑誌として復活、

第1号（通巻21号）が発刊された。当初は随筆主体の雑誌であったが、次第に和歌や俳句なども掲載され、平成17年の通巻171号まで続いた。得之も創刊翌年から同人となり、表紙を担当したほか、随筆などを寄稿している。また同誌を通じての人々との交流は、得之にとって何よりも得がたい財産となった。

復刊した同年12月、叢園同人相場信太郎が矢貴書店から『村里歳時記』を出版、その装丁と挿絵の一部を得之が担当した。表紙に使われた得之の色刷り版画は、雪垣に囲まれた茅葺屋根の家屋と傍らに積まれた藁鳰（わらにお）、残雪の風景の中に佇む（たたず）おかっぱ頭の女の子が描かれる。来る春を待ち焦がれているのか、まだ冷たい空気の中、かじかむ手を懐手にした少女の愛らしい姿が暖かみのある茶と黄色を用いて表現されている。また、挿絵とした4枚の墨摺り版画は、「春の晴雨を占う図」「夏の螢取りの図」「秋の竹おこしの図」「冬の雪コの図」で、村里の春夏秋冬をイメージしたものであった。同年2月にはやはり同人で歌人の石田玲水が秋田魁新報に、「得之による表紙挿絵が既に郷土色豊かといふよりも郷土そのものの匂ひのぷんぷんとするものである」と感想を寄せている。

一方、小説家の伊藤永之介は『村里歳時記』の序文で次のように述べている。

「何の見どころもないやうな平凡な仁井田村が、かうもこまやかな表情をもってゐたのかと、

に淀むを知らない、詩人とは斯くの如き人」と評した。得之もまた寡黙な性格ながら、わが道のこととなると様子は一変し、情熱をもって創作に臨んだという。

相場は昭和46年1月4日に

『村里歳時記』相場信太郎著　昭和17年

僕は驚かずにはゐられなかった。それも居村に対する深い愛着のさせる術にちがひない。したがってこれは、ただの農村の見聞録ではない。またただの生活記録でもない。村の風物を物語りながら、自然と人とに対する深い愛着と情感をしずかに唱ひ上げてゐるのである」

併せて永之介は、「農村問題へのさまざまな議論やもくろみではなく、農村そのものの土台となるべき自然と人の営みへの細やかな情感と慈愛が本書にはある」としている。

『村里歳時記』の舞台は、相場の住む河辺郡仁井田村（現秋田市仁井田）である。玲水は相場について、「逢っても黙々として多くを語らぬ方だ、それでゐて一度ペンを握れば詩想忽ちにして雲の如く湧樹、流れの如く

67歳で亡くなった得之を偲び、1月7日付秋田魁新報の記事で次のように語っている。

「私事になるが、勝平さんとは30余年前に出版した小著『村里歳時記』の装画や、私との合作『花の歳時記』、『秋田歳時記』などで深い因縁があるが、とくに『秋田歳時記』は、失われてゆく秋田の風物を作品にして残したいという勝平さんの積極的な勧めでできたもので、私には感慨ひとしお深いものがある」

秋田の自然や風俗を描き残すことを念願とした得之にとって、分野は違いながらも思いを同じくする相場との交流は、大きな意味を持つものであった。

戦時下── 哀えぬ創作意欲

組み物作品〈花四題〉が昭和13年の第2回新文展と翌年の同第3回展で、「送り盆」が15年の紀元二千六百年奉祝美術展で入選。17年は「三山雅集」復刻で体調を崩したことで同展への出品を見合わせたものの、18年の第6回新文展には「雪国の子どもたち」が入選する。

「雪国の子どもたち」　昭和18年

　この作品は、六郷町を中心に取材したもので、雪橇、ホンデキ棒（祝儀棒）、木ボラ、モチ木といった小正月の風習や遊びが描かれる。子どもたちの生き生きとした表情は、鮮やかな桃色や棒縞模様の頭巾とくっきりと描き出された絣模様の着物などと相まって、明るく伸びやかな画面を構成している。

　しかし、明るさを増していく作品や、得之の創作意欲の高まりとは裏腹に、時代は日中戦争から太平洋戦争開戦となり、創作活動に対する規制は厳しさを増していくことになる。

　官展である文展も軍事的な色合いが深まり、版画分野においても、昭和18年5月に日本版画奉公会が結成された。同会の規約には「本会は版画報国に垂範挺身せんとする版画家、並に本会の目的の達成に純粋なる熱意を有する協力者を以て組織す」とあり、恩地孝太郎を理事長、石井柏亭、織田一磨、小野忠重らを発起人とし、版画家だけでなく彫り師や摺り師をも含んだ組織であった。

おもな活動としては、出征兵士たちへ送る故国の風物を画題とした慰問版画や戦没兵士をたたえるための戦跡版画の作成、献納版画展の開催などであった。同年12月には海軍省献納版画展が開かれ、得之はホンデキ棒と串コアネコ人形をそれぞれ手にした雪国装束の少女を描いた「ふろしきぼっち」「そでぼっち」を出品している。

一方、前年の昭和17年には秋田翼賛文化協会が発足しており、得之は県出身作家の高橋萬年や福田豊四郎らと共に、前線の県出身兵士に送られる慰問雑誌や絵はがきに作品を提供している。また、戦意高揚を目的とした少女雑誌への作品提供という状況も続いていた。

そんななか、昭和19年11月に1人の写真家が得之の工房を訪れた。当時、太平洋通信社の特派員として対外宣伝の写真撮影に携わっていた濱谷浩である。

手ぬぐいを頭にまきつけ、摺りあがった半紙を確認するように注意深くめくる得之——。私たちがよく目にするこのなじみの写真は、濱谷が撮影したものである。摺りあがりを確認する緊迫の一瞬、得之の鋭いまなざしをとらえた一枚となっている。

濱谷は戦前戦後を通じて、日本の風土とそこに生きる人々をヒューマンな視点から撮影した写真家として知られる。写真集『雪国』や『裏日本』など、過酷な自然条件の中で生きる人々の強さと快活さをとらえ、地方にこそ日本の本質が存在するとした。鋭い記録性と質の高い叙

情性のある作風は海外でも高く評価されている。

濱谷は得之との秋田での交流のひとときを、「町屋造りの奥まった工房、額に納められた作品の数々の中で撮影出来ました事、又、寒い離秋の前夜しょっつる鍋の珍味を賜りました事、地方と作家、民俗と風俗、秋田の生活の話など清談し得ました事等々初めての秋田行の楽しい事」と、秋田の印象を語っている。

また、得之の版画創作についても「風土の上にどっかと腰をすえられての御仕事も大いに共感（中略）秋田旅行で、秋田の人の顔や労働着なども大いに感じたところです。それが貴工房の一部屋に集約的に拝見出来ました事は、色の見事と共に久方ぶりの眼福でした」と、得之宛ての書簡で述べている。

日本の原点を地方に見いだそうとする濱谷との交流は、激しさを増していく戦局のなかで、得之の心を和ませるとともに勇気づけるひとときでもあった。

202

民俗学の視点──三木 茂

昭和19年5月20日、『雪國の民俗』が養徳社（旧甲鳥書林）から発行された。民俗学者の柳田国男と撮影監督の三木茂の共著で、当時としては大きいB5判サイズで、装丁も当時としては上等なものであった。

同書は、脇本村を中心に約1年かけて撮影、製作された映画「土に生きる」の副産物とされる。収録された記録写真は367点で、いずれも三木が映画製作のために撮影したものである。

三木の回想によれば、映画作りのため、心覚えのノートを取る代わりに、カメラでパチパチと目についたものを片っ端から写し回ったという。そうした写真が映画終了時には二千数百枚にも上っていた。

三木は昭和13年に設立された東宝文化映画部で、多くの記録映画を手掛けている。当初はカメラマンとして活躍していたが、戦後は数多くの教育映画を製作、広島・長崎の原爆による惨状を記録したフィルムを、米軍の接収から守り通したことでも知られる。

はじめは民俗写真を撮ろうとは考えていなかったという三木だったが、ロケ先で出会った風

俗民の國雪

柳田國男・三木茂

甲鳥書林
東京・京都

『雪國の民俗』柳田國男・三木茂共著
昭和19年

俗や習慣が面白く、いつからか民間伝承というものに興味を持つようになった。その後、好奇心のまま民俗学の書籍を読みあさるうちに柳田の著書に出会い、やがてそれが愛読書になったという。この頃の自分について、「いろいろな遺風習俗を観察することによって、われわれの祖先の意志といふものを知った、そこには日本の伝統の美しさ、日本の精神が宿されていることに感動した」と三木は語っている。

また、映画の副産物ともいえる自身の写真が立派な本になるとは思っていなかった、とも述べている。『雪國の民俗』は、編集に携わっていた甲鳥書林が養徳社へと名称変更をしたこともあり、出版までに長い時間が費やされた。また戦争の激化に伴い、三木が陸軍報道班員として南方に派遣されたことで作業が滞ったほか、写真や風俗の考証や確認などにも時間を要した。

同書は図版と本文で構成され、本の見返しや扉、中扉に得之の作品が使われている。図版では、写真を「土に生きる人々」「農村歳時記」「衣食住と民具」「信仰・まじなひ・その他」の

204

各章に分けて掲載、本文として柳田の「雪国の話」と、三木の「主として秋田県南秋田地方に於ける年中行事と習俗」という解説を収めた。

得之は、映画「土に生きる」のタイトル画制作や撮影に協力したことから同著の装丁を手掛けることになったが、三木は「あとがき」で次のように語っている。

「装幀の勝平得之氏は秋田の郷土版画家で、たいていの作家が都会地に住んでいるのに、勝平氏だけは秋田と云う飛びはなれたところから文展などへ出品している本当の意味の郷土作家である。私とは撮影中よくお目にかかって、この本では是非勝平さんに装幀を御願ひすることにした。この書の美しい装幀を勝平氏に御礼申し上げる」

三木はほかに、映画撮影に1年もの長い期間を与えてくれた東宝映画、映画製作や出版に尽力した村治夫、柳田や秋田の民俗研究者である奈良環之助にもあわせて感謝を述べている。

『雪國の民俗』はこういった多くの人々の労苦と協力によって五千部が刊行され、終戦間近という時代にありながら即完売となった。残念ながらネガは戦災で消失したが、戦後発見された写真の紙焼きなどをもとに復刻版が刊行されている。

三木は撮影の際、カメラの位置を自分の目の高さに設定し、同一レンズでトリミングは一切なし、という手法を取った。それは日常のありのままを切り取りたいという思いからだったと

205

され、土地に生きる人々の思いや生活の姿を浮かび上がらせた。そんな三木の写真は今でも色あせることはなく、そこには郷土秋田の風俗を伝え、残したいと願った得之の思いにつながるものがある。

〈大日霊貴神社祭禮舞楽図〉——完成へ

得之は昭和16年に墨摺りで試作した〈大日霊貴神社祭禮舞楽図八部作〉を、18年から色刷り作品として着手し、24年に完成させた。県北を訪れ、鹿角市八幡平の大日霊貴神社の祭礼、俗に言われる大日堂舞楽の存在を知ったのが昭和10年。その翌年から6回の取材と試作という長い年月をかけての完成であった。

他の作品より長い年月を要したことや、写生のために何度も取材に赴いた理由として、得之は「大日堂舞楽は神事であるため、堂内での写真撮影はもとより、スケッチすら許されていなかったことにある」と語っている。そのため取材は、祭礼の当日以外にも行われた。舞を担当

する集落の稽古場に足を運び、スケッチの機会を特別に設けてもらうなど、完成には神職はじ
め、地元の人々の多くの協力を必要とした。

得之は昭和19年の第19回国画会展に「鳥舞」「駒舞」、第13回日本版画協会展に「鳥遍舞」「五
大尊舞」を出品した。「権現舞」「御常楽」は23年4月の朝日新聞社主催第2回現代美術総合展
に招待出品、あわせて第16回日本版画協会展にも出品している。24年の第3回現代美術総合展
でも「神子舞」「工匠舞」が招待出品となった。

この8作品は通常の版画作品と違い、紺地の紙に多色刷りされた。得之によれば「紫紺色の
染め紙を使用し、岩絵具の群青を主に胡粉、黄土、洋紅、雲母等の絵の具で染め紙に人物を浮
き出させた」という。また、完成作品は通常の額装とは異なり一双の屏風とし、大日堂舞楽の
趣がより伝わる仕立てとした。

紺地の和紙にあたかも切り取りしたように配置された「鳥舞」「駒舞」は、シンプルな人物
の表現が舞のリズミカルな動きをよく伝える。「烏遍舞」「五大尊舞」では、演者の姿を連ねて
配置することで、スローモーションを見るような舞の滑らかさが感じられる。横長の画面で構
成された「権現舞」「御常楽」は舞のダイナミックさが、「神子舞」「工匠舞」では囃子の笛や
太鼓、踊り手が持つばちの音が聞こえてくるような臨場感がある。

〈大日霊貴神社祭禮舞楽図八部作〉「鳥舞」「駒舞」　昭和19年

屏風仕立ての「鳥舞」「駒舞」は、昭和27年にサンフランシスコ、サンディエゴ、セントルイスなどで開かれた現代日本美術展の招待作品となった。同美術展は、日本の美術家育成と紹介のために在日外国外交官夫人らが組織したサロン・ド・プランタンの主催による。29年には米国のオレゴン州チラムーク公立図書館で勝平得之展が開催され、〈大日霊貴神社祭禮舞楽図八部作〉として他作品と共に出品、保存されるなど好評を得た。

この八部作について、得之は昭和35年1月1日付の毎日新聞秋田版で次のように述べている。

「私がこの舞楽を初めて写生したのは昭和10年で、雪中の祭礼の美観はまさに舞楽曼陀羅である。以来7カ年拝観して8つの構図を選び、色彩版画の舞楽図屏風一双を完成して画展に発

表した。さいわい好評をうけ、海外の美術館や、図書館にも保存されているが、これはひとり作者の誇りだけではないと思う。ふるさとの祖先が残した文化は、国を異にした広い世界の人々の心にも通ずる美しさがあるからこそ理解され、所蔵されたのだ。このような古い遺産を、今日まで守りつづけてきた郷土の人々のおかげである。郷土のなかに埋もれているもののよさを、私たちは新しく見直してみたいと思うものである」

この言葉を裏付けるように、大日堂舞楽は昭和51年に国の重要無形民俗文化財に指定され、平成21年にはユネスコの無形文化遺産に登録された。日本の重要無形民俗文化財としては、岩手県の早池峰神楽などと共に最初の登録となった。

古より先人たちが伝え守り続けてきた大日堂舞楽は、秋田が誇る貴重な文化遺産である。その優美な美しさは荘厳な趣とともに、日本だけではなく世界中の人々の心を打つ。ふるさとが育んだ素晴らしい文化を版画作品として残すこと、それこそが得之が目指すものであった。

第五章

戦後失われゆくものへ

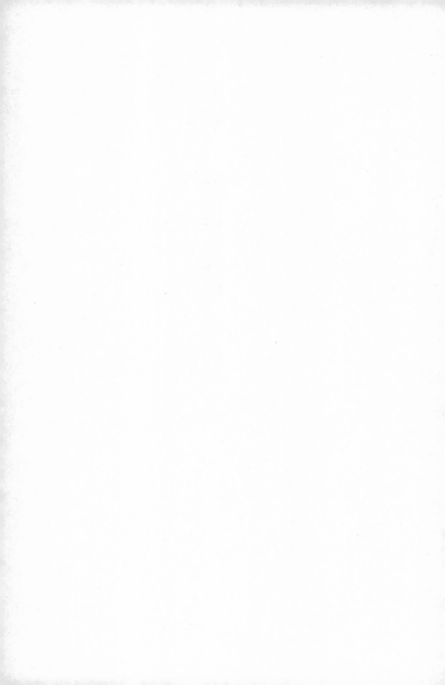

戦後復興への思い

終戦の翌年、昭和21年に得之の版画と民俗研究家武藤鉄城の解説による「秋田民俗絵詞第一輯・被物（かぶりもの）と履物（はきもの）」が、秋田魁新報社から限定120部で発行された。被物と履物それぞれ6点、計12点の二色刷り版画とそれに付する解説、目次2枚が厚紙で作られたケースに収められ、表紙には愛らしい雪国装束の少女とタイトル文字の版画が貼られたものであった。

この作品では、秋田の特徴ある被物と履物を紹介、被物は「ボッチ」「はながほ」「てぬぎ」「うまのつら」「ながてぬぎ」「ふろしき」、履物は「サンペ」「箱スベ」「クツ」「ツマゴ」「アグド・スベ」「毛足袋」である。いずれも農作業や雪深い季節を過ごすために製作され、人々に愛用されてきたものである。鉄城の解説文が先に完成し、それに得之が取材をもとにした版画を組み合わせた。解説内容は、被物と履物の県内分布、由来、用途、形態や製作法などで、親しみやすく、時に鉄城らしい快いユーモアを感じさせる文章で書かれている。

鉄城は明治29年、河辺郡豊岩村（現秋田市豊岩）に生まれた。秋田中学卒業後、慶応義塾大学の理財科予科に進学するが中退。その後、秋田に戻り、スキーの名手だったこともあり、角

213

館尋常高等小学校に代用教員として採用された。この頃から郷土史に興味を抱き、後に地方史研究の第一人者として知られるようになる。

鉄城の著名な功績として、大仙市豊川の水神社所蔵の「線刻千手観音等鏡像」を県内唯一の国宝指定に導いたことや、鹿角市大湯の環状列石を発掘調査したことなどが挙げられる。考古学への興味から始まったともいえる鉄城の研究は、柳田国男との出会いによってやがて民俗学へとその領域を広げていった。角館在住となったことで、昭和16年には地元の民俗研究家富木友治らと北方文化連盟を結成、得之とも知己を得ることになる。

「被物と履物」の墨版と色版による二色刷り版画は、従来の多色刷りで、華麗な色使いが印象的な得之の作品とは異なった趣を持つ。得之が制作の力点を版画としての線の動きに置いたとあとがきで述べている通り、墨版は刀線の確かな力量を伝え、色版は布やワラ細工の柔らかな質感を巧みに表出している。

12点の内、被物は横長、履物は縦長の画面で制作され、被物は遠景に人物や風景を配置するなど空間の広がりを意識したものとなっている。「ながてぬぎ」では秋田特有のナガテヌグイを被り、苗を投げ合い田植え作業をする女性たちの姿が描かれ、たくましさと素朴さのなかに美しさが表現されている。一方、履物の「箱スベ」「クツ」などは、履物を手前に大きく描き、

214

人物を背景とすることで、ワラ細工の緻密な質感とその用途が伝わる構図的な面白さへとつながっている。

叢園の同人豊沢武は、昭和21年4月22日付の秋田魁新報で、この作品は敗戦の失意にある人々を慰めるものであると次のように述べている。

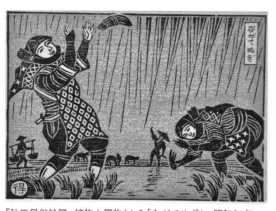

『秋田民俗絵詞・被物と履物』から「ながてぬぎ」　昭和21年

「この絵詞の解説は秋田の常民の履物、被物の地域的、歴史的乃至技術的の面に於て活躍し、画者は常民の肉体の一部としてこれらの物が登場する機能部面を豊かな画面に於て愛情をこめて表現して相互協力の完全な一致を見せてゐるのであるから、この協同者の力に依って更に我等の郷土の豊かにして美しき行事、祭礼などの絵詞が採りあげられることを願はずには居られない」とし、「この画集の一枚一枚は、終戦後すぐのこの時代に発刊することに努めた人たちの賜であり、感謝の気持ちを捧げなければならない」とも語っている。終戦の混乱のなかで、民俗学的資料としても版画としても

価値ある作品の発刊は、得之ら郷土の文化人たちの復興に向けた強い思いによるものであった。

秋田美術展再開 ── 新時代に向けて

昭和20年、各方面、各分野で敗戦からの復興の兆しが見え始めるなか、秋田の美術界の動きも活発になっていた。

8月15日の終戦からわずか2カ月半の11月2日、土崎文化協会が「土崎美術展覧会」を秋田市役所土崎出張所で開催した。土崎出身の日本画家花岡朝生、井川恵義、洋画家の葛西康、図案家の高橋良、書家の土崎龍山、三浦朝風らのほか、地元の秋田市立高等女学校（現秋田中央高校）、土崎第一国民学校（現土崎小学校）の生徒や児童の作品による展示であった。同協会は、「新しい日本を築き上げようとするいろいろな仕事の中にあって、其のどの仕事をも通じて一番重要な役割を持つものはやはり文化でなければならない」との趣旨から声を上げた団体であり、終戦前夜の惨禍、土崎空襲からのいち早い復興を願っての動きでもあった。

216

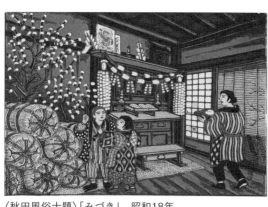

〈秋田風俗十題〉「みづき」　昭和18年

翌21年12月には、新たな創造意欲に燃える県内の日本画家を中心に結成された有象社の第1回展が秋田市大町の本金百貨店で開催され、得之は同人として参加。同人には高橋萬年、舘岡栗山、辻百壼、柳原久之助、荒川青亭、田口秋魚、井川惠義、信太金昌らが名を連ね、同展は23年の第5回展まで行われた。

こういった復興に向けての動きのなか、得之個人の展覧会も数多く開催された。昭和21年12月、湯沢市で湯沢絵画同好会が「勝平得之創作版画鑑賞会」を開催。翌22年4月には、戦時中に得之が版木を扇田町（現大館市比内町扇田）に疎開させていた縁で、同地でも鑑賞会が開催され、〈秋田風俗十題〉の「いろり」「みづき」「かきだて」など12点を出品した。同年5月には横手市で「勝平得之個展」、得之の母校である秋田市の旭南小学校でも草園社が主催となって鑑賞会を行った。

そして戦争のため中断されていた秋田美術展が再開され、昭和21年5月30日から6月3日にかけて、待望の第

11回展が開催された。再開となった秋田美術展への並々ならぬ思いからか、会期中、得之は来場者に熱心な作品解説を行うとともに、今後の秋田美術展開催を願い、「秋田美術展を前に」と題した文章を秋田魁新報に寄せている。

「春の年中行事として魁の秋田美術展は愛好家の大きい期待であったが、昭和13年戦争のわざわいは、美術展にもおよんだ、すなわち第10回展をもって魁社主催の秋田美術展も惜しいかな中止となった。（中略）昭和15年春在市の辻、柳原、林、勝平その他の有志で秋田美術社同人展を創立した。これは作家自らの経営であり、秋田美術会展の再起を念願した在県作家の主体である。同人展の第1回展より5回展までの5カ年の間は戦争のさなかにあって実に悲壮のおもいをしたがこの辛苦はやがていい花と交りみのった。会員も参加した、すなわち昭和21年春8カ年振りで再び魁社主催第11回秋田美術展開催の運びとなったことは同人とその他諸先輩の協力によるものである。と同時に主催者の魁社に感謝する次第である。この会と行動をともにし、また事務に尽力された幾多の物故会員を想えば今更感慨の新たなものがある。回顧すれば秋田美術展の第1回展より第10回展までは在京作家の協力によって生れ育てられたが、中止後の8カ年と第11回は、郷土に在住する作家によって再びもりたてられたのであるから、今後は県内在住の作家は一層自重してこの会の発展をはかることを念ずるものである」

218

自由に制作発表ができる時代の到来を喜び、それまでの先人の労苦を伝え、賛える内容である。文中にもあるとおり、中断した秋田美術展を県内在住作家が同人展として、苦難の中で継続してきたことは秋田の美術史における大きな功績といえる。また、第12回展の作品搬入の際には、朝8時から得之ら多くの会員が会場一番乗りを目指したという記事も残されている。新しい時代を迎え、秋田美術展再開の喜びに高揚する作家たちの姿が目に浮かぶ。同展は翌昭和23年春、秋田市長を務める武塙祐吉を会長に、第1回県総合美術展覧会として開催され、その後、現在の公募形式である県美術展覧会となり、身近な美術発表の場として一般にも門戸を広げることになった。

中央展再開 ── 日展と日本版画協会

戦後、全国規模の美術団体である日展や日本版画協会も、秋田美術展など地方の団体と同様に活動の復興を目指して動き出していた。

昭和21年春、文部省（現文部科学省）は第1回日本美術展覧会（日展）を開催。第1部日本画、第2部西洋画、第3部彫塑、第4部美術工芸とする展示であった。文部省は戦後すぐに日展の改革を目的に、各美術団体の作家70人による協議会を設けた。得之の長男である新一氏によれば、この集まりであったかは確認できないが、得之は版画部門の代表として新生日展の運営に関する協議に参加、それまで洋画部門に含まれていた版画部門の独立を主張したという。しかし、残念ながらこの協議参加の事実は確認されておらず、日展の版画部門設置も実現に至らなかった。

日展は21年秋の第2回展、翌年の第3回展を文部省が主催し、23年の第4回展は日本芸術院が主催、これまでの四部制に書部門を新設して五科制に改めた。24年には日展運営会が組織され、第5回展から13回展は同会と日本芸術院が共同開催し、33年からは新設の社団法人日展の主催となった。

第2回日展に得之は、「盆市」が入選。この時の版画を含む第2部には1266点の応募があり、265点が入選という厳しい審査であった。

「盆市」は、得之が生まれ育った近くの馬口労町で開かれる草市を題材としたもので、横長画面に十三色刷りを駆使した郷土色に満ちあふれた作品である。草市はお盆前日に開かれ、供

220

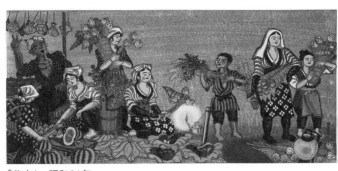

「盆市」　昭和21年

物や花を売る夜店が立ち並ぶ。秋田市近郊から集まった農家の女性たちが道いっぱいに野菜や花を並べることから、市には野山の香りが漂い、供物を買い求める人々で夜遅くまでにぎわったという。得之はこの夜市の情緒を好み、作品を何点か残しており、「盆市」では、盆花とされる紅白のハスの花を売る可憐な少女や女性の姿が、夏の暑い夜の一服の涼となっている。

22年の第3回展には男鹿市船川に取材した「大漁盆踊」、23年の第4回展には「豊年盆踊」が入選、同年第16回日本版画協会展には〈大日霊貴神社祭禮舞楽図八部作〉の内、「権現舞」「御常楽」を出品するなど、戦後も得之の中央展での活躍は順調であった。

一方、日本版画奉公会は終戦とともに自然解散となり、戦前まで版画団体の中心であった日本版画協会が再開する。恩地孝四郎宅を事務所とし、まずは会員たちの消息を確認する

221

ことから活動を始めた。得之も連絡を受け、「只今、秋田民俗絵詞第一輯被物と履物十二枚を版刻中、武藤鉄城氏解説して年内に刊行されます」と近況を伝えている。在京作家たちが空襲による被災状況や安否を伝えるなかで、すでに制作に取り組む得之ら秋田の美術界の活動は、一歩進んだものであったといえよう。

昭和21年4月には第14回日本版画協会展が再開され、22年1月作成の会員名簿には得之の名も記載されている。また日本版画界の復興を願う恩地は、同時期に発行された会報に次のような決意を述べている。

「敗戦第二春を迎えて此一年どんな事態が生ずるか蓋し予想し難い。併し芸術の徒は自ら行くべき道は定まっている。困難な環境裡に成し得べき最善をやってゆくより外ない。昨年は殆ど茫漠として積極的な何事をも考えられない状態であったが、本年は立ち直る一般世情に処して自らゆく道が建てられなければならない。幸に会員諸氏の眞率熱烈な意欲と行動の下に、新しい日本版画の確実な土台が建てられるべきだ。会員諸氏の緊密な協力が切望せられる」

日本版画協会は恩地を中心とした在京の作家たちの努力によって再建がなされ、得之は戦後も日展と日本版画協会展を活躍の場として作品発表をしていくことになる。

歌集『雪橇』──筆体版刻

昭和23年5月、叢園同人の中島耕一と得之の版画による歌集『雪橇』が、草園書房から限定70部で発行された。中島の短歌50首、1292字を得之が筆体のまま版刻した歌集であった。

中島は明治36年、現在の鹿角市花輪に生まれ、東京工手学校（現工学院大学）冶金科を卒業。その後、尾去沢鉱山に勤めるが、病気のため1カ月で退職療養を余儀なくされたうえに関節炎を患い、右脚が不自由となった。昭和5年に秋田市の新聞社に入社するが、まもなく営業不振で解散となり、翌年4月に相場信太郎らと『草園』を創刊、10年に秋田魁新報社に入社した。

11年2月に冬の秋田を再訪したドイツの建築家ブルーノ・タウトへのインタビュー記事を執筆するなど、文化的な面での活躍が著しかった。

短歌に関しては、『雪橇』のあとがきによれば、若山牧水が興した創作社に入社、前田夕暮の雑誌『詩歌』で指導を受けた。窪田空穂創刊の『国民文学』を経て、歌誌『沃野』の同人となり、自らも同人誌『暁星』『草の実』を刊行した。

中島の歌風は身辺の身近な出来事を澄んだ視線で捉えたもので、多くの人たちに親しまれた

歌集『雪橇』中島耕一　昭和23年

という。昭和24年4月発行の『草園』に掲載された相場信太郎の「歌集『雪橇』を読んで」のなかで、「現実の人生を、ひたむきに生抜こうとする作者の生の切実たる表現であり、真率なる声である」と紹介されている。

相場はまた、得之が手掛けた歌集の版画と装丁についても次のように述べている。

「『雪橇』は、毛筆で揮毫した中島氏の筆蹟を、そのまま版刻、手摺にしたもので、愛誦すべき高雅な歌に配するに、優麗典雅な装幀は、渾然と溶け合い、温かく香り高いハーモニーを奏でている。そして『雪橇』をひもとく人は、中島氏の天與の豊かなる詩情を享受すると共に、勝平氏の版画芸術に深く心打たれるであろう、この書は世上一般に売買される様なものとしてよりも、心あるものに長く愛蔵される本であろう」

『雪橇』は中島が自身の歌を記した筆跡をもとに版刻されたほか、春夏秋冬の花売り装束の

女性と草花を題材とした得之の版画やオリジナルの蔵書票が添えられるなど、趣向を凝らしたものであった。得之は中島の歌50首1292字の文字を彫る作業は、昭和17年に行った「三山雅集」に匹敵するような難行であったと述べており、挿絵の版画も含め、制作には二百数十日を要したという。また得之はあとがきで、「私は自ら望んで、この摺と彫のきびしい修練を求めたが、それは従来の木版技術の探究といふ以外に何物もない。私は異なった二度の体験によって、我が国独特な版画が、絵、彫、摺の三部門にわかれた分担工程のそれぞれの重要な役割のある事を、より深く知ることが出来た。以上、私の道楽が餘りにも多くの道草をくい過ぎたかの様であったが今にしてみれば悔ゆるどころか、教えられるところも多かった」と述べている。

発行の翌24年に、残念ながら中島は亡くなる。まだ46歳の若さであった。得之は40年発行の『叢園』で当時について、「戦後の甚だ味けない世の中で、食べる難儀よりも、混乱した厭な世相を忘れて仕事をしたい一念があった」としている。そんな時に叢園の同人たちから発案された仲間の歌集の出版を引き受けることは、得之にとって版画家冥利に尽きることだった。発行から20年近くが過ぎ、「当時の思い出は何も彼も懐かしく、ただただ、あまりに早くこの世を去った中島耕一氏が惜しまれる」とも語っている。

戦後の混乱のなかにあっても、得之が何よりも追い求めていたものは版画制作の道であった。

その原点ともいえる「画、彫り、摺り」の三工程の重要な役割を再確認し、自らを奮い立たせるためにも、この難行ともいえる歌集制作の体験は必要であったといえる。

〈米作四題〉— 農村の原風景

昭和21年から再スタートした日展に、得之は「盆市」「大漁盆踊」「豊年盆踊」と3年連続で入選。いずれも敗戦を払拭するような喜びと、活力に満ちた人々の表情が印象的な作品である。

得之は昭和24年、戦後の代表作ともされる〈米作四題〉と、稲作を中心とした農家の一年を描いた〈農民風俗十二ヶ月〉の制作に着手する。

〈米作四題〉は、四季を通じて農作業に励む農民の姿を描いた田園風俗の連作である。以前に得之が、「橇」や「造花」で試みた横長二枚続きの大判作品4点で、昭和24年の第5回日展に「堆肥運び（冬）」、第6回日展に「田植（夏）」、第7回日展に「刈あげ（秋）」、第8回日展に「耕土（春）」が連続入選を果たした。この入選によって官展とされる帝展、文展、日展での入選は

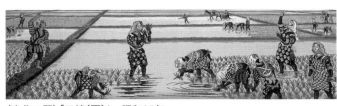

〈米作四題〉「田植（夏）」　昭和25年

通算15回を数えることになった。

〈米作四題〉の内、「田植（夏）」「刈あげ（秋）」「耕土（春）」の3点では、これまでの作品になかった巧みな遠近法が用いられている。前景に田植え、稲刈りなど農作業に励む人々が、中景、遠景には四季に応じて姿を変える田んぼの情景が描かれ、田園の広がりが感じられる作品となっている。25年制作の「田植（夏）」では、130センチ以上の横幅を生かし、画面いっぱいに見渡す限り水田が広がる。強調された遠近法によって、画面前景の田植えに励む男女の姿が生き生きとした臨場感あふれたものとなっている。

また大判サイズの〈米作四題〉と並行し、得之は25年から大きさを半分に改めた〈中判米作四題〉を制作している。これまで、この中判作品4点は、大判では海外輸送が難しいことから、得之が出品の機会が増えた海外展向けにコンパクトなサイズに制作し直したものとされてきた。しかし、制作時期が交錯していることから、海外展を念頭に置きながら、遠近法を取り入れるための試作的な役割をも果たした作品であったと考

えられる。

戦後、国内では連合国軍総司令部（GHQ）の指導による農地改革が行われた。いわゆる農地解放である。これにより小作地の大部分が地主から小作農家所有となり、日本の農業生産力は向上した。同時に、戦前まで牛馬耕が中心であった農作業の形態は、米国製の耕耘機やトラクターの輸入と導入によって大きく変化し、やがて、国産の田植え機や収穫機械の開発といった機械化農業へと向かう。

この大きな転換期のなかで得之が描いた〈米作四題〉は、時代を遡った戦前の農作業の風景であった。牛馬と共に汗や泥にまみれながら秋の収穫を願い、働く人々が描かれ、黙々と作業する真摯な姿は、労苦の末に得る収穫に喜ぶ姿に重なりあう。

昭和の高度経済成長期に、日本の農業は急速にその姿を変えた。郷土秋田の風物を描き残すことを念願としていた得之であれば、変わりゆく農村風俗をテーマとして捉えることは、当然のことだったともいえる。かつての農作業の姿が失われてしまった現在、〈米作四題〉は秋田の農村の原風景を伝える貴重な作品となっている。

一方、長年の努力の結果ともいえる官展入選15回を記念した版画展が、昭和27年11月8日から3日間、秋田市中通の木内百貨店3階ホールで開催された。この「勝平得之記念版画展」に

農家の暮らしを連作に

戦後、GHQの指導で行われた農地改革は、秋田の農村の風景を大きく様変わりさせた。特に生産力向上を目的に推し進められた機械化農業は、農家に活気を与えていた。そういった状況下で、昭和25年11月11日から7日間、第73回県種苗交換会が現在の大仙市で開催された。種苗交換会は、石川理紀之助によって明治11年に始まった。25年は戦後6回目の交換会であり、当時の農家の意気込みを秋田魁新報が伝えている。

「交換会は本県の生んだ老農石川理紀之助翁によって明治十一年創始されてから実に七十三年の伝統を有しこの間本県農業の改善進歩に偉大な足跡を印しているが終戦六年目を迎えて農

は、昭和6年帝展初入選の「雪国の市場」から、27年の〈米作四題〉「耕土（春）」まで、入選作17点が一堂に展示された。〈秋田十二景〉〈秋田風俗十態〉〈秋田風俗十題〉〈大日霊貴神社祭禮舞楽図八部作〉も併せて、計55点が出品され、得之の集大成ともいえる展覧会となった。

民はあらゆる悪条件を克服し食糧の増産による農業の復興に全力を傾注してきた、ことし十万農家は鋭意農村再建にたゆみない努力をつづけ今はよろこびの大豊作をたたえている、このりゅうりゅう辛苦の結晶六千七百余点は三つの会場に映え農民はともにこの秋のよろこびを語り合いさらに来るべき年の増産を目指している」

この時の交換会のポスターは得之が手掛け、実りの秋を迎え収穫を喜ぶ農家の女性を描いたもので、全県に配布され、好評であった。

前年の24年、得之は、〈農民風俗十二ヶ月〉制作に着手している。「わら打（1月）」「そり引（2月）」「堆肥（3月）」「種まき（4月）」「早乙女（5月）」「除草（6月）」「水車（7月）」「雀（すずめ）」「追い（8月）」「稲かり（9月）」「ほにょ（10月）」「大根干（11月）」「供米（12月）」の12点は、稲作を中心とした農作業と田園風俗を描いた作品であり、農村の一年間の暮らしを伝える歳時記ともなっている。〈米作四題〉の大判、中判作品と同時期の昭和26年まで制作、第17回から19回までの日本版画協会展に出品された。

農閑期である冬期、農家の1年は、その年に使用する縄や俵などの材料となるわら打ち作業から始まる。次いで稲作の準備として、まだ雪の残る田んぼでそりや背負いもっこを使った堆肥運びが行われ、春には黒土が現れた田畑が馬や人力ですき返され、種がまかれる。夏の気

230

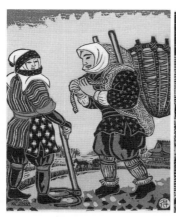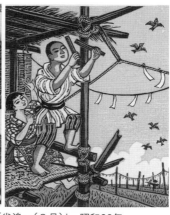

〈農民風俗十二ヶ月〉「堆肥（３月）」「雀追い（８月）」　昭和26年

配とともに、水田では早乙女たちによる田植え作業、暑い夏の日差しが照り付けるなかでは除草作業が行われ、田んぼでは水車を踏んで水を汲み入れる。

実りの秋、稲の成熟期に群れを成しやってくる雀を追い払うために雀小屋が建てられ、子どもたちが雀追いの役を担う。昔懐かしい田園風俗である。秋晴れのもと、ひと株ずつ刈り取られ、収穫された稲はあぜの上に作られた穂ぐいに積まれていく。刈り入れが一段落すると漬物作りが始まる。洗い清められ、はさがけされた大根のみずみずしい白さは、やがて降る雪を連想させ、農家の12月は収穫された米の供出作業に追われて過ぎていく。

戦前まで行われていた牛馬耕や手作業による稲作を中心とした農家の暮らしは今はもう失われている。

〈農民風俗十二ヶ月〉は、〈米作四題〉とともに得之

の戦後の版画作品として、また秋田の農村風俗を伝える資料としても重要な作品といえる。

昭和26年11月3日、得之は第1回秋田市文化章を受章する。芸術・学術、産業・経済、教育・スポーツなどの分野で秋田市の文化振興に貢献した個人や団体に贈られるもので、得之のほか、秋田大学鉱山学部の大橋良一教授、生け花の松生派家元杉村月郊、秋田音楽同好会が選ばれた。

得之は郷土の風俗をテーマとして版画を制作、世界に広めたという功績が認められての受章であった。

工房視察 ── 版画に感嘆

昭和20年9月16日から19日にかけ米軍進駐部隊が秋田市に入った。秋田鉱山専門学校や秋田中学、秋田赤十字病院などが接収され、10月には大町にある秋田銀行旧本店（現秋田市立赤れんが郷土館）に軍政部が、秋田信託会社に情報部が置かれた。連合国軍として進駐する米軍を県民が不安と緊張で迎えたのは言うまでもない。当初は言葉や風習の違いからトラブルが絶え

なかったというが、結果として、戦後の民主主義教育や文化の啓蒙、終戦とともに活動が停滞していた日本赤十字社秋田支部の再建や衛生面の徹底など、その後の市民生活に大きく貢献したといえよう。

同年9月30日には、秋田魁新報社による「進駐軍招待慰問演芸会」が開催された。同27日付紙面で「百万県民を代表して本社が民衆的外交の実際として主催する」と述べ、開催の狙いを「進駐部隊将兵の我が秋田に対する理解を深め、更にその接触を円滑にするため、30日に秋田市記念会館に米進駐軍全将兵を招待し、郷土の舞踊芸術によって慰める」とした。演目は、太平村（現秋田市太平）の山谷番楽、生保内節踊り、秋田音頭、藤蔭清枝社中の日本舞踊などであった。

こうした風潮のなか、得之の工房には多くのGHQの人々が訪れた。得之の小学校の同級生で国鉄職員であった池田貞治によれば、終戦後すぐに米軍のマーティン将校、イゴリス中尉、ライオン大佐夫妻、クレイトン少佐夫妻といった要人が相次いで視察に来たという。

翌21年7月5日には、東北・北海道の国鉄沿線を視察中の連合国軍輸送司令部主任ハッチソン少佐と連絡将校ザーボ大尉が、日本の渉外室鉄道部長の案内で得之の工房を訪れた。その時の様子を秋田魁新報は、「美しい版画に感嘆　連発するVERY　NICE」との見出しで報

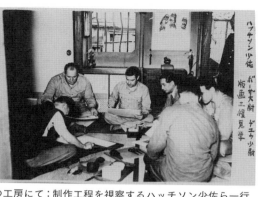

ハッチソン少佐 ポー軍大尉 ゲエウ少尉 版画工程見学

昭和二十一年七月五日 秋田魁新聞社撮影

得之の工房にて：制作工程を視察するハッチソン少佐ら一行
昭和21年7月

じた。記事によると、ハッチソン少佐らは列車で秋田駅に到着すると、息つく間もなくジープを飛ばして得之の家を訪れ、版画の制作工程と作品数十点を鑑賞。ハッチソン少佐は「非常にいい、巧い仕事で感心した、これを見ているとアメリカのモロトレフ（機械製版）を思い出す、出来れば勝平さんの作品をモロトレフで沢山印刷してアメリカに日本の美術を紹介したい」と感想を語った。

工房にはその後も多くの将兵が訪れ、得之の版画を土産品とした。秋田の風俗や自然といった郷土的主題を素材とした得之の作品は、米軍関係者が秋田や日本文化を理解する際の一助になったと思われる。米軍関係者のなかには、秋田赤十字病院長の案内で来訪した米軍医アドルフ・グラースのように版木を求める人物もいた。浮世絵版画のコレクターだったグラースは、〈秋田十二景〉の試作品である「保戸野橋の夕」を購入。その後、同作品の版木を求めて何度も工房を訪れ、さすがの得之もその熱意に負け、版木

一式八枚を譲ったという。得之は作画に失敗した版木は焼却するのが常であったので、本来ならば破棄する版木がひょんなことから遠い異国の地で愛蔵されることになった、と後に感慨深く語っている。

また昭和25年1月には、東京の大学で日本について学んでいた米国委託学生8人が、教育施設や秋田の美術視察のため来県し、得之の工房を訪れた。このほか、GHQの民間教育部や仙台の図書館や文化会館の館長といった社会教育分野の要人の来訪もあった。

得之は戦前、ブルーノ・タウトら著名人との交流や、日本版画協会による団体展を通じ海外に作品が紹介されることで国際的な評価を得た。戦後は米軍の関係者や文化関係者との交流から海外で得之の個展が開かれるなど、版画を通じての国際親善に貢献したといえる。

海外での賞賛

占領下の日本では、GHQによる新聞の検閲や連合国への批判を禁じるといった情報統制が

行われ、GHQ内には教育、宗教、芸術などの文化戦略を担当する民間情報教育局（CIE）が設置された。

　CIEは、敗戦国である日本の初中高等教育や社会教育、教育関係者の適格審査、新聞・ラジオ・雑誌といったメディア、映画や演劇などの芸術、宗教、文化財の保護など、教育と文化に関する諸改革を指導、監督した。同じ敗戦国であるドイツ、イタリアに比べ、日本への統制は非常に厳しく、統治政策の一つとして展開した連合国側の文化戦略は、その後の日本文化や国民の思想に大きな影響を及ぼした。

　昭和25年5月16日、CIEのハークネス氏が版画鑑賞のため得之の工房を訪れた。教科書に関する地方協議会で講師を務めるため来県し、その合間を縫っての来訪であった。その時の様子を17日付の秋田魁新報は、「一刀一拝の芸術味　ハークネス氏　版画の勝平氏宅へ」との見出しで、次のように報じた。

　「版画は自分の絵を自ら木版に彫り自らそれを印刷する、そのどれもが容易な業でないことを実際に勝平さんが精魂こめてふるうノミの手さばきからまた美しく五色に彩られて浮きあがる刷りの技術から一つ一つうなづき刷りに使用するバレンが総て日本の竹で出来ていることに出しで、〝ホー〟と驚く、そして横手のカマクラや水車小屋に米をつく乙女等々秋田のローカル味豊か

〈秋田風俗十題〉「かきだて」　昭和18年

な版画の数々に喰い入るように視線を走らせ "このような美しい製作品を防火設備のないところに置くのは残念ですね" と勿体ながる、かくて鑑賞1時間余一刀一拝の芸術味に今更の様に感激したハークネス氏は失われゆく郷土の風俗保存の為にたたかう勝平さんを激励『カキダテ』

『イロリ』の傑作2点を贈られ "サンキュウベリマッチ" とお礼の言葉をのべて同日の夜行で帰京した」

一方、日本の有望な美術家を外国に紹介することを目的として、在日外国外交官や進駐軍関係の夫人たちで組織された美術愛好団体サロン・ド・プランタンは、米国やベルギーに日本人留学生を送り出すなど活発な活動を行っていた。その一環として、同団体とサンフランシスコ市立カリフォルニア・パレス・オブ・レジオンオーナ美術館の共催による「現代日本美術展」が、昭和27年6月から開催された。日本の特色ある代表作家90人（日本画60人、洋画10人、版画20人）が招待作家となり、得之も〈大日霊貴神社祭禮舞楽図八部作〉の内、屏風片

双の「鳥舞」「駒舞」を出品した。

この時のサンフランシスコでの反響を伝えるサロン・ド・プランタンのイタリア大使夫人からの書簡が今も残っている。

「サンフランシスコで開会、好評裡に七月六日終了しました。同市の三大新聞はいずれも相当長い批評を載せて居ります。一番発行部数の（多い）エグザミナー紙は写真入りで批評家アレキサンダーフリード氏の長い批評を掲載、それは、伝統的技法と新しい時代の試みとの折衷が興味あると云い、一語に要約すると、非常にリフレッシングで楽しい展覧会であると云って居ります。同地方で一番権威のあるクロニクル紙は、米国有数の美術、音楽の批評家フランケンスタイン氏の批評を掲げ、伝統的技術の優秀を褒め、額装のものには生命力に欠けているものもあるが、屏風仕立ての作品はいずれも精神的内容が豊で力強いと賞賛して居ります」

現代日本美術展は、サンフランシスコのほか、サンディエゴ、セントルイス、デンバー、シアトル、カナダのバンクーバーなどを巡回した。秋田の伝統行事である大日堂舞楽を素材とした屏風仕立ての版画は好評を博し、得之は戦後も国際的な舞台での評価を確かなものにしていった。

ドイツ・ケルン――作品展開催

昭和27年8月、西ドイツ（現ドイツ）にあるケルン市立東洋美術館で、秋田の風俗をテーマとした得之の版画作品40点が紹介され、その後収蔵されることとなった。同美術館は日本、中国、韓国の美術品をコレクションとして、1913年に開館。その収蔵品は欧州でも貴重なものとされている。その後、77年にル・コルビュジエに師事した日本の建築家前川国男の設計により改築され、現在はケルン市の代表的な近代建築物として親しまれている。

得之の版画がケルン市で展示、寄贈となった経緯を、同年10月23日付の秋田魁新報が、「勝平氏の版画40枚　ケルン博物館に保存」と題して伝えている。

「去る八月、ドイツ・ケルン博物館で日本独特の木版画展が開かれた。これは秋田風俗の木版画で、この版画は今後永く同館に保存されることとなり、この度、ケルン市長フレスドルフ博士から勝平得之氏に丁重な感謝状がおくられた。かつてドイツの世界的な建築家ブルーノ・タウト氏が秋田に二度訪れて勝平氏とも交友があり秋田の文化を紹介した『日本美の再発見』の訳文者篠田英雄氏の令息雄次郎氏が今春ドイツ・ケルン大学に留学した、その土産に勝平版

これを激賞したという便りをうけて勝平氏は四十枚の木版画を同博物館に寄贈することになった」

篠田雄次郎は、ケルン大学卒業後に経済学者として上智大学教授を務めた人物で、文化社会学やドイツに関連する著書も多い。この記事では寄贈先がケルン博物館となっているが、その後やりとりされた書簡や資料などから、正確にはケルン市立東洋美術館であったと考えられる。館名が東洋美術博物館や東アジア美術館と紹介されている場合もあり、それらは当時の和訳の不統一によるものと思われる。この時、得之が寄贈した作品は、〈秋田風俗十態〉〈秋田風俗十題〉〈農民風俗十二ヶ月〉など、40点であった。27年は、米サンフランシスコ、他で開催されたサロン・ド・プランタンによる「現代日本美術展」への招待出品など、国外での活躍が際立った年でもあった。

得之の版画が好意的に受け入れられた理由として、当時のドイツでは日本の伝統美術を鑑賞する意欲が高まっていたことがあげられ、32年7月に、得之はケルン市へ作品20点を再度寄贈している。前回の秋田風俗による40点に続き、秋田市の風景を描いた〈秋田十二景〉と〈千秋公園八景〉で、得之が作品1点ずつに自ら解説を添えて贈った。この寄贈に対し、翌年、ケル

240

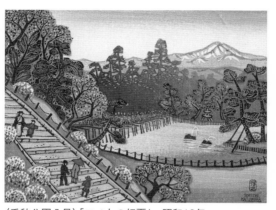

〈千秋公園八景〉「二ノ丸の初夏」　昭和12年

ン市長から全作品を展示したという報告と感謝状が届けられた。

「尊敬する勝平得之様。貴下は先般当ケルン市立東洋美術館に20葉の色彩版画を御寄贈下さいました。これによって貴下とケルン市との数年来の結びつきが再び強固になったことはわたくしの喜びとするところであります。なにとぞわたくしの心からなる感謝をおうけ下さい」

これによってケルン市への作品寄贈は、計60点となった。得之の版画は米国各地の美術館などでも展示、収蔵されているが、単独館での収蔵点数は東洋美術館が最も多かったことになる。しかし寄贈作品がどうなったのか、その後の状況については残念ながら把握できていない。館名の違いなど、寄贈の際の情報が錯綜していたこと、得之を含め、当時の関係者がすでに亡くなっていること、得之に関する継続した調査が行われなかったことなどが要因である。戦前戦後を通じて得之の作品に対する海外た国内外の要人との交流は、得之の作品に対する海外

241

な調査が必要とされている。

での認知と、国際的な評価につながったといえる。それらを検証していくためにも今後の詳細

米国での紹介——メアリー・ラザフォード

　教育や芸術などの文化戦略を行うため設置されたCIEは、昭和26年5月17日、本県での事業の一つとして、歩兵第十七連隊跡地（現秋田市中通）に秋田CIE図書館を開館した。東北では仙台市に次ぐ図書館で、館内には閲覧室のほか、ステージ付きの講堂や音楽室などがあり、映写機や蓄音機が設置された。洋書5千冊、雑誌類330種余りを有し、米国文化の普及、国際交流を目的とした明るく洗練された近代アメリカンスタイルの施設であった。

　同館は27年4月のサンフランシスコ講和条約発効に伴い米国務省の所管となり、5月9日に名称を「秋田アメリカ文化センター」と変更。仙台CIE図書館長だったメアリー・ラザフォードが、仙台、秋田の両センター長を兼務した。ラザフォードは日本の農民風俗に関心が高く、

242

秋田を訪れた際に得之の版画に目を留め、米国での作品紹介に尽力した人物である。

得之の記録によれば、ラザフォードは着任前の同年1月13日に既に工房を訪れており、〈大日霊貴神社祭禮舞楽図八部作〉の「鳥舞」「駒舞」「鳥遍舞」「五大尊舞」の屏風や〈秋田十二景〉〈秋田風俗十題〉など、計30点を購入している。帰国後、オレゴン州チラムーク公立図書館や自宅で得之の作品を展示し、広く紹介したという。日本北部の民俗風習を得之から聞いたことや、そうした風習をテーマとした美しい版画と出会えたことは、ラザフォードにとって在日中で最も興味深い出来事だった。また、得之のように地元の風習を忠実に、しかも美しく表現できる芸術家がいることは、その地域にとって非常に幸せなことだとも語っている。

27年6月の帰国後も得之との文通は続き、ラザフォードは米国の権威ある展覧会への出品を勧めたという。39年1月には、オレゴン州ポートランド公立図書館長であったラザフォードの企画による「勝平得之版画展」が同館で開催された。

得之は前年暮れ、3年かけて制作した〈花売風俗十二題〉と、書籍『花の歳時記』をラザフォードにクリスマスプレゼントとして贈っていた。その礼状とともに版画展開催の報を受けた得之は、急きょ展覧会のための作品デッサンや木版画の「画、彫り、摺り」の三工程を伝える資料を航空便で送ったという。同展では、新作を含めた50点余りと関連資料が展示された。地元紙

〈大日霊貴神社祭禮舞楽図八部作〉「烏遍舞」「五大尊舞」
昭和19年

は、「日本は知っていても秋田の農村を知らない多くの人たちを魅了し、日本の素朴な美しさが見事に表現されており、まったくのワンダフルだ」と報じた。

翌年、得之は河北文化賞を受賞するが、その際、河北新報はラザフォードとの関係を次のように紹介している。

「女史の後援は当時、勝平氏にとって創作面ではもちろん、経済的にも大きな励ましになった。その後、日米交歓国際版画展のほか、各国の美術展に出品、秋田の生活と風俗を描いた『勝平版画』の声価は世界に高まり、国際親善におおきな役割を果たし

てきた。勝平氏と女史の友情はこうして一層深まり、版画芸術を理解する女史は作品をアメリカの愛好家に広く配布できるよう知人の画商も紹介してきた。そして日本でも例がない大規模

変わりゆく秋田風俗

昭和30年10月、第11回日展に「たいまつ祭」が入選する。27年の第8回日展の〈米作四題〉「耕土（春）」以来3年ぶりの入選であった。得之は28年第9回日展に「かまくら」を出品するが落選。失意の得之に対して、旧知の篠田英雄から次のような励ましの手紙が届いていた。

「今年の制作は展覧会には不成功に終わられた由大変残念です。お説の通り郷土色の強いものは中央のきれい事を好む処では仲々認められにくいでしょう。しかしそれを失えば貴方の芸

な勝平版画展を催して日米文化の交流に力を注ぎたいといっている」

後年、仙台CIE図書館の関係者が、オレゴン州ティラムックの海岸沿いで一人暮らしのラザフォードを訪れた。部屋は日本の品々で飾られ、ラザフォードは、「太平洋のかなたに落ちる素晴らしい日没を見ながら海の向こうの日本を想う」と語ったという。その部屋には、得之の版画も飾られていたのかもしれない。

術家としての特色も亦失われる（全部でないまでも）のですから仲々むずかしいことです。（中略）私としては展覧会に並べられるよりも（勿論妥協しないで入選すれば問題はありませんが）秋田の特色を版画によって後に残される方が望ましいことです」

篠田は、ブルーノ・タウトの翻訳を手掛けた人物であり、得之の作品がケルン市で紹介、収蔵されるきっかけとなった篠田雄次郎の父でもある。二人の直接の出会いは、昭和16年東京の銀座松坂屋で行われた得之の個展会場であったが、得之は制作に行き詰まるとその苦しさを率直に手紙で書き送るなど、得之の創作を支えた交友は生涯にわたって続いた。戦後、海外で得之の版画作品が評価を受ける一方、国内では抽象美術など前衛的な芸術表現が高まりを見せていた。そんな美術界の流れのなかでの「日展落選」の知らせは、秋田の風俗を描き続けてきた得之にとって、心が大きく揺れ動く出来事であった。

そんな思いを経て、制作された「たいまつ祭」は、大曲市にある大日神社で旧暦4月17日に行われていた祭りを題材にしたものであった。春の宵、子どもたちが「奉納大日如来一夜千本松」と大書したのぼりを飾り、祭りの夜に境内で焼く。その後、オガラのたいまつを振りかざしながら田んぼ道を家路へと帰る様子を群像として描きあげた情緒あふれる美しい作品である。横長の二枚続きの大判作品で十色刷り、制作に要した日数は約3カ月という大作であった。

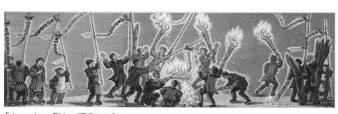

「たいまつ祭」　昭和30年

「春宵の明るい雰囲気を出すため、浮世絵版画で使用した絵具では感じがでないので、現代の絵具——ポスターカラーの一種を使用し、今までにない明るい画面、色調にした」と得之は語っている。子どもたちが手にしたたいまつからこぼれおちるような火の粉の描写や、人物に白い縁取りをつけることで、揺らめく炎に照らしだされる情景をリアルに表現している。子どもたちの飾り気のない普段着姿の様子から、地域に密着した素朴な祭りであったことがうかがわれる。たいまつ祭は大曲に住む得之の親戚の案内で取材したものであったというが、残念ながら現在は行われていない。

得之は久々の日展入選の報を受け、「自分でも思い切り描いてみましたが、入賞できてこんなにうれしいことはありません。版画を通じて郷土の祭典行事を全国各地に紹介できて私としてはこれ以上の喜びはなく、これも皆様のお陰、心から感謝しています」と述べている。

この頃、得之は〈米作四題〉に続く組み物作品として、県内の祭りを春夏秋冬の四季で制作することを計画していた。たいまつ祭は、横手市

で取材した冬の作品「かまくら」、能代市で取材した夏の作品「七夕祭」に続く3作目の春として制作された。得之はこの組み物作品を〈祭四題〉とし、31年の日展出品を目指して4点目の秋の作品に取り組むことになる。

幻の〈祭四題〉

第11回日展に「たいまつ祭」が3年ぶりに入選した得之は、〈祭四題〉の4作目に取り掛かる。

得之が秋の題材として選んだのは、角館町で行われていた「下川原ささら」であった。下川原ささらは、五穀豊穣や先祖の供養を願い行われてきた盆行事で、囃子に合わせて3頭の獅子が舞うほかに、道化役が演舞を行う。天明7年（1787）に佐竹北家の家臣が伝えたとされ、昭和46年には県無形民俗文化財に指定された。地域の祭りや県内外の民俗芸能大会への出演など、精力的な活動を展開してきたが、現在は後継者不足により休止している。

一方、昭和31年7月に日展運営委員会から無鑑査出品者が発表され、得之は棟方志功、前

〈祭四題〉（未完）「下川原ささら」下図　昭和31年頃

川千帆、長瀬義郎とともに版画の依嘱出品作家となった。昭和6年の帝展初入選以来、官展16回入選の努力が報われた結果といえよう。しかしこの時、得之はすでに〈祭四題〉の完成と日展の連続入選を目指し、横長二枚続きの大判サイズによる下川原ささらの作品構想に取り組んでいた。依嘱出品の作品サイズが50号以内と制限されたことで、得之はそれまでの横長の大作が出品不可能となり、指定された「真四角に近い画面（縦46・6×横62・4センチ）の構図に苦心をした」としている。

苦心の末、得之が第12回日展依嘱作品の題材としたのは阿仁町（現北秋田市阿仁）に伝わる幸屋渡番楽であった。平家の落武者が伝えたとされ、若者組織によって継承されてきた。かつては町内の馬頭観音堂に舞台を設けて一晩中演じられたというが、現在は休止状態にある。得之は制作にあたり、さまざまな面をかぶった若者たちが演じる能や三番叟の舞のほか、マタギやきこりなどの所作をスケッチした。この取材をもとに完成した「番楽」について、「寸法に制限があり、十二分に想を盛れなかったが、長い間イメージとしていた木材国のきこりの感謝の気持を

強く表現できた。

また〈祭四題〉については、「無鑑査出品の作品は50号以内となっているから、私が4年計画で製作している〝秋田の祭〟の最終テーマ〝秋の祭〟は日展以外の展覧会に出すことになる。日展に出品する作品は目下写生中です。今までよりも自由な立場から制作ができる立場になったのは幸いです。今後ともますます民俗的なテーマに取り組んで制作を続けたい」と抱負を語っている。

日展依嘱出品という思いがけない依頼のため、〈祭四題〉の制作は中断を余儀なくされた。その後、依嘱作品と並行して組み物作品としての完成を目指したが、この頃から体調が思わしくなかったこともあり、最終的に4作目は断念せざるを得なかった。現在、勝平得之記念館のある秋田市立赤れんが郷土館には、幻となった4作目の下川原ささらを題材とした下図が残されており、〈祭四題〉の全体像をうかがわせる資料となっている。

得之は翌32年、第13回日展の依嘱作品として「飾山囃子」を制作、前年の「番楽」が渋い色調であったので、今回は十三色刷りで明るい色彩にしたという。飾山囃子は角館町に伝わるやま祭りの踊りで、戦前の取材をもとに制作された。しかし作品が完成した8月、飾山囃子を久々に見た得之は、祭りに多少の変化があることに気づかされた。

250

戦後、得之が目にしたものは、変わりゆく農村の姿だけではなく、版画家として残したいと願ってきた秋田の風俗や祭りの変容であった。〈祭四題〉では、先人たちが伝え、守り続けてきた秋田の祭りを組み物作品として残そうとしたが、体調の問題から完成には至らなかった。

得之が後世に残したいと願い題材とした、たいまつ祭り、下川原ささら、そして幸屋渡番楽は現在、残念ながら消失、または休止状態にある。

国際評価の高まり——日本の現代版画

得之の版画がドイツや米国などで親しまれた背景には、すでに国際的な評価を得ていた浮世絵版画の存在と、創作版画を中心に日本の近代版画が広く紹介されていたことがある。この日本版画の海外普及は、研究者と来日した外国人たちの活動や努力によるところが大きかった。

昭和27年6月、浮世絵研究の第一人者として知られる藤懸静也が得之のもとを訪れた。茨城県古河市に生まれた藤懸は、東京帝国大学文科大学（現東京大学文学部）の史学科を卒業し、

同大大学院では日本美術史を専攻した。国学院大学教授や東京帝室博物館勤務を経て、昭和2年に欧米諸国に赴き、日本美術に関する資料調査に携わった。帰国後は東京帝国大学教授となり、退官後は美術雑誌『国華』を編集、文化財専門審議会会長なども務めた。13年には国際観光協会が発行した英訳本『JAPANESE WOOD-BLOCK PRINTS』で海外に向け、いち早く日本の木版画を紹介している。

藤懸は得之を訪ねて来秋した際、秋田魁新報社が開催した「浮世絵版画の話を聴く会」の講師を務めた。講話の内容は、「版画芸術を語る――藤懸博士を囲んで」と題し、昭和27年6月24日から3回連続で同紙に掲載された。浮世絵の歴史や特長、代表的な作家として歌麿と広重を紹介、その延長にある日本の創作版画についても述べ、最後に得之の作品を次のように語っている。

「勝平さんのものは郷土色ゆたかな作をなし彫も摺も丹念で版画の特色である線の単純化が実によくなされ、特殊な面白さがある、一般に現代の作家は人の真似（まね）をせずみなそれぞれがった、新しい工夫をこらして非常な苦闘をつづけているから現代日本版画はやがて素晴らしい発展をすると考えている。（中略）郷土の人々は勝平さんの価値をもっと高くかってよいとおもう。あらためて申上げるが古い版画、現代の創作版画を通して申上げたいことは日本の版画という

252

ものは、世界に類いまれな芸術で、日本はもっともっとこの芸術に深い理解と愛情をもっても

らいたいということだ」

　藤懸は戦前に発行された『JAPANESE　WOOD-BLOCK　PRINTS』の改訂版を昭和24

年に出版した。浮世絵版画が中心であった前著の「明治期以降の版画」の内容を充実させ、創

作版画と新版画の図版と歴史を付録とした。改訂版には得之の紹介と《秋田風俗十態》「草市」

など作品3点も掲載されていて、藤懸の来秋はこういった経緯があってのことと考えられる。

　明治期に山本鼎により提唱された日本の創作版画は、複数の作品が存在するという特性のた

め、戦前は日本画や油絵より一段低く見なされてきた。しかしこうした状況は、戦後日本に進

駐した外国人によって多くの作品が収集、紹介されたことで一変する。代表的なコレクターと

して、日本の現代版画として創作版画を紹介する著書を出版したオリバー・スタットラーや

ウィリアム・ハートネット、米国の小説家であるジェームス・ミッチナーらがいた。藤懸が改

訂版を出すに至った経緯には、それまで日本の木版画といえば浮世絵一辺倒であったなかで、

創作版画に対する海外の関心が高まりつつあった当時の状況が考えられる。

　戦後、日本の美術家たちの国際美術展出品が盛んとなるが、なかでも注目された分野が版画

であった。26年の第1回サンパウロ・ビエンナーレでは斎藤清と駒井哲郎、翌年の第2回ルガ

秋田市「棟方志功展」にて：（前列左から）棟方と得之
昭和29年8月

ノ国際版画展では駒井と棟方志功と、国際展での日本人の受賞が相次いでいた。

29年8月5日から7日まで、秋田市の加賀谷書房（現加賀谷書店）の2階を会場に棟方志功展が開催され、その時の写真が残されている。以前、棟方は得之に〈花四題〉の「春（ツバキ）」「夏（ハス）」を譲り受けたといういうはがきを送っており、こういったいきさつもあり、得之は会場に足を運んだと思われる。その2年後の昭和31年、棟方はベネチア・ビエンナーレ国際美術展版画部門でグランプリを受賞、「世界のムナカタ」として名を馳せるとともに、日本版画の国際的評価を決定付けることになる。

第六章　ふるさと秋田への感謝

創作版画を紹介──オリバー・スタットラー

昭和22年に軍属として来日したオリバー・スタットラーは、日本の創作版画のコレクター、日本文化の研究家として知られる。最初の勤務地である横浜市の陸軍教育本部で行われた「創作版画展」を見て、日本の現代版画に興味を持ったという。この展示は、同本部の所属で、やはり日本の版画コレクターとして知られるウィリアム・ハートネットの企画によるものであった。29年にスタットラーは軍属を離れることになるが、33年まで日本に滞在。休暇で一時帰国した際に米国各地で展覧会を企画するなど、日本の現代版画の紹介と普及に努めた。52年にハワイ大学東洋学客員教授、55年に神戸女学院大学客員教授などを務め、講演や執筆活動を晩年まで続けた。

昭和31年、スタットラーの著書『Modern Japanese Prints : An Art Reborn』が出版された。山本鼎や恩地孝四郎はじめ、平塚運一、斎藤清、棟方志功といった創作版画家29人の人柄や芸術観、作品と技法を掲載。得之については、「東京以外の場所で」と題した章で〈秋田風俗十題〉「いろり」、〈秋田風俗十態〉「梵天賣」の作品とともに紹介している。

257

された。

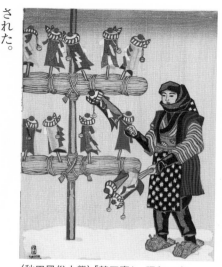

〈秋田風俗十態〉「梵天賣」　昭和10年

　執筆の際、秋田が遠方なこともあり、スタットラー本人は残念ながら直接取材に訪れていない。昭和31年、代わりに通訳を兼ねて得之に経歴などを問い合わせてきたのが、版画家の内間安瑆（あんせい）であった。取材時の内間と得之の往復書簡が残っており、そのなかでスタットラーは内間を通じ、得之の経歴や技法のほか、所有している得之の作品のタイトルを問い合わせている。得之の回答から、同著に掲載された作品2点のほか、〈秋田十二景〉〈千秋公園八景〉〈農民風

　スタットラーは執筆に際し、版画家の工房を独自に取材することで、作家の人間性が感じ取れるような親しみやすい文章とし、技法や作風についてもわかりやすい解説を行った。日本版画史を語る上でも極めて重要な著作となっている。平成21年には、日本の美術研究家によるスタットラー論、年譜、掲載版画家の略歴などが加筆され、『よみがえった芸術―日本の現代版画』として翻訳版が刊行

俗十二ヶ月〉といった組み物作品もコレクションされていたことがわかる。

内間は、沖縄出身の両親の移住先である米国で生まれ、昭和15年に来日。早稲田大学建築科を中退して絵画を独学で学び、27年頃から木版画を始めた。34年に渡米し、ニューヨークに居を定め、以後、日米両国での個展開催のほか、国際展にも出品した。内間の作品の特徴は、多色木版画による色彩の豊かさとその変化を繊細な感覚で表現していることにある。浮世絵版画の伝統的技法を活用した〝色面織り〟と称する独自の多色刷り技法を用いた作品は、米国や日本で高く評価された。

スタットラーは、得之の生い立ちや経歴を本人の回答を引用して紹介し、その作品は浮世絵版画とともに彫刻家木村五郎との出会いが大きく影響しているとして、木彫の秋田風俗人形を取り上げている。こういった深い理解に基づく得之に関する記述は、内間の取材協力があってこそ可能であったと考えられる。

日本を離れたスタットラーは、出身地のシカゴ美術館やゆかりのホノルル美術館で、自身のコレクションによる展覧会を何度か開催している。コレクションが後にシカゴ美術館寄贈となったことから、日本の創作版画が世界に広まり、認知されていった一端がうかがえる。このようにスタットラーや前述の藤懸といった美術研究者による検証、篠田雄次郎やメアリー・ラ

ザフォードを介した海外での作品紹介など、欧米における得之の評価については今後の調査、研究による解明が待たれるところである。

町並みの変貌

　昭和31年11月、得之のもとに篠田英雄から手紙が届いた。その内容は、12年に三省堂が出版したブルーノ・タウトの英訳本『HOUSES AND PEOPLE OF JAPAN』の再版についてであった。

　同著は出版の年に第二版が出されるなど、外国人が日本文化を理解するための手引書としての需要が高かった。また、戦後は、海外における日本文化への興味の高まりと相まって、再版を望む声が強くなっていた。しかし、戦時中に印刷原稿が焼失していたため、篠田は新たに版を組み直し、58年に再版に至る。

　篠田は得之に宛てた手紙で、再版に際し、「失われた写真図版も再採集しているが、なかな

か困難である」と述べており、「それでもできる限り旧版の内容を復元したい」とし、得之に口絵の版画作品「Winter Market at Akita」の制作を依頼している。制作に取り掛かった得之は、32年5月2日付の産経時事に、「タウトさんは秋田の文化遺産を世に紹介してくれた人ですが、その人が亡くなって19年目、再びその人の著書の口絵を印刷することは嬉しいことです。私としては手摺で千部もするのははじめてのことです」と語っている。

タウトは昭和14年発行の著書『日本美の再発見』のなかで、二度にわたって訪れた秋田の町並みや自然、風俗とともに、横手のかまくら、六郷の竹打ち、刈和野の綱引きといった伝統行事を紹介した。また、秋田の妻入りの家屋が連なる風景や建物の素晴らしさについても述べ、「秋田でみるべきものは建築である」としている。

『HOUSES AND PEOPLE OF JAPAN』の初版本では、得之の口絵版画のほか、「雪国の村里」「梵天奉納」「雪むろ」「河畔雪景」「五月の街」の作品図版5点が掲載されている。

ほかにタウトのスケッチ画や、日本建築に関する多くの写真と併せて、旧秋田市内の町並みや家屋の写真も紹介されている。再版にあたっては、写真図版が失われていたため、秋田市の町並みの写真は得之が新たに撮影したものであった。被写体は現在の大町地区、いわゆる外町にあった通町や茶町の通り、そして田中屋醤油店などの家屋である。

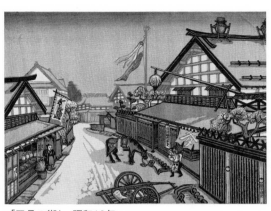

「五月の街」 昭和10年

現在、同著に掲載された建築の大半は失われているが、タウトと共に訪ねた金足の奈良家住宅、大町の金子家住宅、那波紙店は国や市の指定及び登録文化財として現存している。

そのなかでも金子家住宅は、屋上の天水甕が当時のままに復元され、秋田の特徴的な町家の造りをしっかりと今に伝えている。軒の出が深く、屋根の頂部から大きく突き出た笠木、白いしっくい壁と黒ずんだ木部のコントラストから、力強さと繊細さが融合された建築美が見て取れる。

タウトが秋田の町並みの特長として強調したのは、雪景色との対比であった。一様に黒く塗られた家屋の門や塀の美しさは雪の中で際立ち、冬を美的に解決した秋田の建築には教えられるところが多大であるとした。しかし、戦後の近代化の中で秋田の町並みは大きく変わり、かつてタウトを感嘆させた家屋の多くが失われていくことになる。

262

得之は昭和32年に、ドイツのケルン市へ、町並みを題材とした作品〈秋田十二景〉を寄贈した。その際に添付した作品解説で「作品の中の城下町の面影を残す町並みは堤や堀が埋め立てられ、洋館が増え、車道の敷設から街中には雑音が多くなった」としており、〈秋田十二景〉に描かれた約30年前の風景から、戦後変化していく秋田の町並みを版画で残すとも述べている。タウトが「京都風の茶趣味にも通ずる」と称した秋田の町家の数々、「故郷を描き残した」とした得之にとって、『HOUSES AND PEOPLE OF JAPAN』の再版は、秋田の町並みの変貌の現実を改めて実感させるものとなった。

秋田離れず──独自の創作活動

得之は版画以外にも、各地での取材をもとにした著述を数多く残している。それらは秋田魁新報や随筆誌『叢園』、民俗関係の冊子のなかで、自身の作品や挿絵とともに掲載されることが多かった。

主な著述としては、「郷土玩具①〜⑳」「雪国の行事①〜⑩」「古版木語草①〜⑤」「続古版木語草①〜⑤」「御影談義」「お札談義①〜⑤」「木版炉語①〜④」「秋田のお国ぶり①〜⑥」などが挙げられる。これらは得之の長男である勝平新一氏により、平成16年に生誕100年記念として編集発行された『勝平得之・画文集』に収録されている。

当初の著述は、制作のために取材した民俗や風物に関する解説的なものであったが、戦後は自作を離れ、年中行事や古くからの民間信仰に関わるお札や御影、古版木に関する記述や自説といったものが多くなった。

得之は彫りと摺りに対して、こだわりを持ち続けた木版画家である。美しい浮世絵版画の制作に携わった名もない彫りや摺りの職人や、時代の流れのなかで忘れ去られていく古版木に強い思いを抱き、昭和17年の「三山雅集」、27年には秋田市栖山にある萬雄寺所有の「永平開山道元古佛画像」の古版木による復刻を行った。萬雄寺の古版木は、出合いから約20年の歳月を経て摺刷に至った。その経緯については、「古版木語草③」で「七百年忌に御肖像が活きる」と題して次のように紹介している。

「この古版木を発見したのは、今から約20年前である。私は、幼い時からの友人を金照寺山下の萬雄寺に訪ねた。本堂の薄暗い御佛様をおがんで目をあげると、蓮台に立てかけてある真

264

自宅工房の得之　昭和38年

黒い板がある。近づくと私の目をみはるような、すばらしい古版木であった。版面は黒漆を塗ったような輝きをもっている。幅1尺に長さ2尺、厚さ1寸1分。桂材のようでその深彫の刀の味が実に見事である。翌日は早速、摺刷道具一揃を持って、お寺の板敷で、その版木の摺りに取りかかった。始めてみる御肖像に私は、息づまるような感激にうたれた。それが永平開山道元古佛画像である」

また、得之はこの版木の美しさについて、「時代を過ぎた、版木特有の美しい線描のお顔。黒衣と余白の対照のよさ、この画像の不思議な迫力は、どこから来るであろうか」と述べている。こういった文章から、得之は版画家を目指した当初から版木に興味を抱き、古版木が持つ美しさに価値を見いだしていたことがわかる。

得之は自身の創作背景のひとつとして、祖母の影響を挙げている。多感な少年期に母を亡くした得之は、祖母ツナによって育てられ、古い年中行事や言い伝えなどをよく聞かされた。浮世絵版画以前の木版術は、こういっ

265

た民衆の信仰によって支えられてきたともいえ、得之の古版木や御影、お札に関する著述は、祖母に育てられた環境から生まれたともいえる。

また、版画の彫り師や摺り師に対する思いは、紙漉き職人の家に生まれた得之ならではともいえよう。家業として、後には得之の版画のために黙々と紙を漉く父為吉の存在は大きいものがあった。しかし、昭和33年には父為吉が死去し、この頃から得之も胃を病み、治療を続けながらの制作状況となっていく。

戦後、創作版画が国際的な評価を得るなかで、世界を舞台に自身の創作表現を追求していった日本の版画家たちと、故郷秋田を離れることなく独自の創作活動を展開し続けた得之。常に故郷に生きる者としての視線を大切に、秋田の自然や風俗を描き続けることを矜持とした得之の作家としての在り方は、失われてしまったものが多い今、再評価すべきものであろう。

勝平コレクション ── 版画など多分野

得之が抱いてきた木版術や民間信仰に対する思いは、晩年の版画を中心としたコレクションへとつながる。その収集内容は、神仏画、浮世絵版画、石版画、中国版画、ガラス絵、泥絵、そして得之と同時代に活躍した作家による創作版画などであった。それらは平成2年、妻の晴によって秋田市に寄贈され、現在は勝平得之記念館がある秋田市立赤れんが郷土館に得之の作品とともに収蔵されている。

得之は昭和33年頃から胃を病み、以後は大作の制作が難しい状態となった。それまで出品していた美術団体からも離れ、小品や挿絵などの制作が中心となっていった。それからは戦前より少しずつ行っていたという美術品や書籍の収集に没頭していくことになる。

コレクションのなかで、一番点数が多いのは浮世絵版画である。役者絵、風俗画、美人画、風景画などに分類され、幕末から明治にかけて制作された作品が大半である。それらは美術的に価値あるものというよりは、浮世絵版画の全体像と伝統的な木版術を伝えるものであった。

独学で版画を学び、画、彫り、摺りの三工程を自ら行うことで浮世絵版画の名もない彫り師や

摺り師に思いを寄せていた得之らしいコレクションといえよう。

また、明治期に日本に伝えられた石版画は、水と油の反発を利用した版画技法で、平らな石版石に筆で描いた絵柄をそのまま刷ることができた。木版に比べると版を刻む必要もなく、制作に関する手順も簡易である。他に洋風画の陰影法を取り入れたリアルな表現が可能なことと、和洋装の美人画や国内の景勝地といった親しみやすい題材が描かれたこともあり、当時の大衆に非常に好まれたという。

昭和31年6月に「浮世絵版画展」、34年2月には「明治時代初期石版画展」が、秋田市の木内百貨店で開催された。どちらも地元の版画愛好家が所有する作品を集めて展示したもので、得之もコレクションを出品するとともに、出品目録に解説文を掲載している。

また、得之のコレクションのなかで特徴あるものとして中国版画がある。中国版画は浮世絵の誕生に影響を及ぼしたとされ、その大半は、俗に「年画」と呼ばれる作品である。年画とは、春節の際、新しい年を迎えるに当たって、家内の幸福、健康長寿、子孫繁栄などを願い、民家の門口や屋内に飾られた色彩豊かな版画である。民間信仰やお札に興味を持っていた得之ならではの収集品ともいえる。年画は春節の終わりとともに処分されてしまうことから、古いものがまとまって残っている得之のコレクションは年画研究において貴重なものとされている。

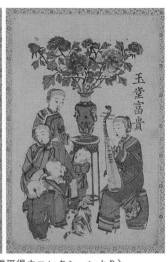

中国版画「蓮生貴子」「玉堂富貴」（勝平得之コレクションより）

　このほかに珍しいものとして、ガラス絵や泥絵の収集品もある。日本へガラス絵が舶載されたのは17世紀後半。オランダから当時の将軍徳川家綱への献上品としてであった。ガラス絵は当初、びいどろ絵と呼ばれ、18世紀後半に長崎で制作されるようになり、明治30年ごろまで続けられた。ガラス絵は板ガラスの裏面に直接絵を描き、これを反対側の表面から鑑賞するものである。裏面に絵を描く際、仕上がりの状態を見越して裏返しに描かなければならない制作工程が木版と似ていることや、木版画と同じようにガラスという媒体を介した技法であることが、特に得之に興味を抱かせたと考えられる。

　これらのコレクションは、皮肉にも体調の

悪さから得之が制作を休止することで充実していった。体調を崩してからの約12年間、作家としては思うような活動ができなかったが、その間に収集された作品の数々は、得之の版画に対する興味や関心を反映したものといえる。残されたコレクションの内容を検証することで、得之が描き、後世に伝えようとした創作の原動力ともなったさまざまな要素が浮かび上がってくる。

神仏画 ── 多田等観との交流

　得之の数多い収集品のなかには神仏画が含まれている。古版木やお札など、以前から民間信仰や伝承に興味を持っていた得之であれば納得のいく内容ともいえよう。得之が生まれた鉄砲町は、寺院が集まる寺町地区に隣接していた。木版画家を目指した二十代前半、得之は「勝平庵石佛」と号し、秋田魁新報に墨摺り版画を投稿。仏教への関心をその頃から持っていたことがうかがえる。

270

また戦後盛んに収集していた仏画に関しては、秋田市土崎港出身で仏教学者の多田等観から多くの教示を得ていた。得之は等観に昭和31年5月7日付で、仏画収集に関する謝意と勝平庵石佛の由来を記した書簡を送付している。

等観は秋田市土崎にある西船寺の三男として生まれた。明治43年に西本願寺に入り、45年大谷光瑞法主の命でインドに赴く。チベット仏教のダライ・ラマ十三世に拝謁、法名を授与された。翌年チベットに到着し、以後10年間、同地で僧院生活を送った。大正12年の帰国の際、チベット大蔵経をはじめ貴重なチベット仏教研究文献を持ち帰り、チベット学の発展に貢献したことで知られる。

得之にとって、仏教学の第一人者であった等観との交流は、収集への大きな弾みとなっていた。得之の長男新一氏は、勝平家を訪れた等観が、夜遅くまで得之と話し込んでいる姿を覚えているという。得之の神仏画コレクションは、仏教のなかでも密教に関する経典に基づいた曼荼羅図が特に充実している。また、「古版木語草」や「お札談叢」など、得之が秋田魁新報の連載で紹介した諸神像の版画も含まれていた。

昭和33年5月、第26回日本版画協会展に、得之は「赤童子」「白童子」を出品する。大日堂舞楽をテーマに制作した〈大日霊貴神社祭禮舞楽図八部作〉同様、紺地の和紙に多色刷りされ

271

「赤童子」「白童子」　昭和33年

解説によると、「美醜・善悪を仏教的な解釈によって白と赤の色彩の童子像で表した作品」という。

戦前より何度も取材を行った大日堂舞楽、出羽三山の縁起をまとめた「三山雅集」や、

た対画である。同作品は、36年にソビエト連邦のレニングラード（現ロシア・サンクトペテルブルク）とキエフ（現ウクライナ首都）で行われた「日本現代版画展」にも出品された。この展覧会は、ジャーナリスト、政治家として知られる石橋湛山が会長を務める日ソ協会が、美術を通じて両国の親善を図るために開催された。詩人谷川俊太郎の父で、哲学者である谷川徹三を代表とする日ソ版画展交流実行委員会が企画に当たり、約150点の作品が出品された。

同展出品の際に添付された得之自身の

古くから伝承されてきた古版木やお札の復刷、民間信仰に関する連載など、初期の画号を勝平庵石佛とした得之の長年抱いていた民間信仰への深い思いが、神仏画のコレクションと呼応することによって生み出された作品といえよう。

作品収集は当初、独学で行ってきた版画技術の向上を目的に始められた。しかし、それはやがて得之の活動のなかで庶民の信仰や伝承を検証することへと変化していった。

大作から身近なテーマの小品へ

得之は中島耕一の歌集『雪橇』の挿絵として制作した「もも（3月）」「あやめ（6月）」「きく（11月）」「かんばな（12月）」の4作品に手を加え、昭和34年の第27回日本版画協会展に出品する。35年第28回同展には、「ねこやなぎ（1月）」「さくら（4月）」「はす（8月）」「すすき（10月）」を、36年第29回同展には「つばき（2月）」「ぼたん（5月）」「ゆり（7月）」「しおん（9月）」を出品。四季折々の花を月ごとに描き、〈花売風俗十二題〉として完成させた。

〈花売風俗十二題〉「あやめ（6月）」
昭和34年

して贈られている。

得之の作品には、秋田の風俗とともに女性や子ども、季節の花々がしばしば登場する。戦前の新文展に出品した〈花四題〉はその代表作といえよう。戦後は大作〈米作四題〉や、未完となった〈祭四題〉のように年中行事を題材とした制作を意欲的に行ったが、体調を崩し、中央の美術団体展から身を引いてからは、得之特有の温かい視線を感じさせる女性や子どもを描いた小品や挿絵が多くなった。得之は自身の作品を語る際、竹久夢二の影響を挙げる。夢二は独特の美人画や多くの挿絵を手掛けたことで知られ、得之はその模写作品を残している。また、得之

華やかな色彩と優しい女性の姿が相まって、今もなお人々に愛されている作品である。

この組み物作品は、戦後に秋田アメリカ文化センター館長を務め、得之のよき理解者でもあったメアリー・ラザフォードに、昭和36年発行の書籍『花の歳時記』と共に、38年のクリスマスプレゼントと

は早くに母を亡くしており、その思慕の念から女性や子どもの姿を制作対象としたともされる。

書籍『花の歳時記』は、随筆誌『叢園』の表紙となった草花とその解説文をまとめたものである。フキ、さくら、おみなえし、タンポポなど、身近で季節感あふれる草花30点の版画は得之が手掛け、文章は相場信太郎によるもので多くの関係者からその出版が望まれていた。

昭和36年8月22日、叢園社主催による『花の歳時記』出版記念会が執り行われた。得之と相場の2人が同人であることから計画され、当日は武塙三山ら叢園ゆかりの文化人、短歌や俳句を寄稿した作家、印刷関係者らが出席した。出版記念会では、得之の版画を生かした美しい仕上がりと、相場の行き届いた解説が花を味わう楽しみを2倍3倍にしていること、2人の人間味が垣間見えるような内容となったこと、そしてこの本が秋田在住の〝オール郷土人〟によって作られたことが熱く語られた。得之と相場からは「この出版を聞きつけた多くの人々がバックアップし、精神的に支えてくれた」という感謝の言葉があった。

振り返れば、中島の歌集『雪橇』の出版も、叢園同人の発案によるものであった。同歌集の挿絵作品は〈花売風俗十二題〉へとつながり、中島の筆跡による短歌を得之が版刻した画紙には、『花の歳時記』で紹介された草花が底模様として摺られている。これらは歌集『雪橇』を制作することで生まれたものともいえる。

得之は晩年、県立図書館長であった相場に、秋田魁新報に投稿した初期墨摺り版画の調査を依頼するが、その直後に入院。存命中にこれらを自らの手でまとめあげることはできなかった。

得之の思いは没して1年後、『勝平得之初期作品集』となる。発刊には、叢園の仲間であった相場や近藤兵雄らの協力があった。得之にとって、若い頃から苦楽を共にし、秋田の文化を支え続けてきた仲間の存在は、何ものにも代えがたいものであったといえる。

版画への思いと失われゆく風景

昭和35年、棟方志功を中心に前川千帆や長瀬義郎ら10人を発起人として、版画家集団「日版会」が設立される。同会は、日展への版画部門設置を目的に創設され、第1回展が同年8月5日から10日まで東京銀座の松屋で行われた。得之は体調の悪化に伴い、日展など中央の美術団体から退いた状況にあったが、日版会の第1回展のために「八郎潟冬の漁場」を制作している。

戦前からいわゆる官展に出品し、戦後は日展の部門見直しの際に、版画部門の独立を強く

「八郎潟冬の漁場」　昭和35年

　働きかけてきた得之にとって、同じく版画部門の単独設置を目指す仲間たちによる日版会展への出品は、大きな意味を持っていた。当初は体力の衰えを理由に出品を断っていた得之だが、出品を決意してからは気力を振り絞り、制作に取り組んだという。

　「八郎潟冬の漁場」は、30年近く前の昭和8年の船越町（現男鹿市船越）での取材、スケッチをもとに制作された。当時の八郎潟は琵琶湖に次いで国内で2番目に広く、魚介類や水生植物など豊かな資源を有する湖であった。しかし、食糧増産を目的とした国家的大事業である八郎潟干拓工事が、32年から39年にかけて行われ、その姿は大きく変わった。得之が描いた「八郎潟冬の漁場」は、冬の厳しい寒さのなかで漁を行い、暖をとる人々の穏やかな姿が印象的である。漁の様子を伝える精密な描写からは、在りし日の八郎潟の姿と人々の暮らしを後世に残したいという得之の思いが伝わる。

　得之は戦後、秋田の風俗や自然が、大きく変化していくことに

心を痛めていた。変わりゆく町並みや自然、風俗や年中行事の数々。そのなかでも八郎潟の変貌は、得之が描き残したいとした郷土の姿が失われていくという事実を象徴する大きな出来事であった。得之のスクラップ帳には、八郎潟の干拓に関する記事が多く残されており、その思いの強さがうかがえる。

昭和4年の日本創作版画協会展に〈秋田十二景〉「外濠夜景」「八橋街道」が、6年の帝展に「雪国の市場」が初入選、版画家としての第一歩を踏み出した得之であったが、日版会展出品の「八郎潟冬の漁場」が、小品以外の新作としては最後の作品となった。以後の美術展には旧作の出品、もしくは以前の取材をもとにした小品や挿絵の発表が中心となっていった。

戦後、日本の現代版画による海外展、オリバー・スタットラーや藤懸静也の英訳本の出版など、日本の創作版画の紹介が盛んに行われた。ドイツ・ケルン市や友人メアリー・ラザフォードによる米国での個展のほか、得之は数々の海外展に出品している。体調を崩した昭和33年以降も、国際版画協会がウィーンで行った「日墺現代版画展」、米シカゴや英ロンドンの「日本現代版画展」、秋田魁新報社主催による「日本・ポーランド版画交換展」、「日中版画交流展」などに出品した。

昭和32年にはニューヨークタイムズ紙の美術欄に得之を紹介する記事が掲載された。数年前

278

に得之の工房を訪れたナナ通信東京支局のレイ・フォークが同紙に寄稿したもので、5月4日付の秋田魁新報でその内容が紹介されている。

「日本には少なくとも三百名の職業版画家と、それ以上のアマチュア版画家がいる。その中でも代表的な作家は勝平得之と関野準一郎のふたりである。勝平は日本の北方農業地帯にある秋田市に住んでおり、農民たちの風俗を描くことに没頭している。彼の仕事は急激に消滅しつつある農耕技術やその他のものを忠実に記録することにある。（中略）私の考えでは勝平は広重に似ている。もっとも広重が田園生活を才気走った表現をするのにくらべて、勝平はもっと素朴な何ものかを持っている」

ニューヨークタイムズ紙での好評価は、言い換えるならば、得之が描き残そうと努力してきた秋田の豊かな自然や風俗、浮世絵版画の美しい色刷り表現などが海外で評価、認知された結果ともいえる。

貫かれた制作姿勢

　昭和37年1月1日、第11回河北文化賞が発表された。得之は「独特の版画芸術により素朴な郷土風俗を内外に紹介した」という功績で、美術分野で初めての受賞者となった。式典は河北新報創刊記念日の1月17日に仙台市で行われ、3団体5個人に授与された。同賞は、学術や芸術などの分野で東北地方の発展に尽力した個人、団体を顕彰しようと、仙台市の河北新報社が26年に創設。30年から河北文化事業団が引き継いでいる。

　この河北文化賞受賞を記念した勝平得之創作版画展が、同年3月30日から4月4日まで秋田市の木内百貨店で開かれた。賛助者として小畑勇二郎県知事、川口大助秋田市長、人見誠治秋田魁新報社長、奈良環之助秋田市美術館長、武塙祐吉秋田放送社長と、いった錚々たるメンバーが名を連ね、仙台市の藤崎百貨店でも6月2日から6日まで開催された。

　同展の目録には『Modern Japanese Prints : An Art Reborn』の著者オリバー・スタットラーや、得之の良き理解者で、米国在住のメアリー・ラザフォードから寄せられた祝福の言葉が掲載された。ここでスタットラーは、「勝平得之氏は自分に忠実な芸術家です。何年か前

に自分がしたいと思う事、またどういう風にするかを決めた。その結果は題材と作風の長く幸せな結びとなった。彼の作品は彼が記録する古い風習を大切にし、また自分の使用する道具や材料を大事にすることに基づいた威厳を持っている。そんな理由で彼の作品は私によろこびを与えます」と述べている。

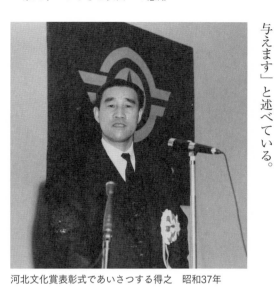

河北文化賞表彰式であいさつする得之　昭和37年

また得之は、昭和38年11月3日に第8回秋田県文化功労者表彰を受ける。前年の河北文化賞に続く表彰で、版画家としての長年の業績が認められた結果といえる。しかしその一方で、年頭から得之の体調は優れなかった。得之は秋に開催された日展や楽しみにしていたゴッホ展の鑑賞を断念、それまで行っていた小品や挿絵の制作も、同年から亡くなる46年まで休止に近い状態となった。

得之は31年に胃潰瘍と診断され、41年に手術、45年には市立秋田総合病院に入院し、胃

がんと告知された。お盆に一時帰宅するものの、10日ほどで再入院となった。そんな状況のなか、オリバー・スタットラーが来県。得之に面談したいとの連絡が入るが、衰弱が激しく実現しなかった。得之の妻の晴によると、得之は「自身の工房へ案内し、作品を見てもらいたかった」と後々まで残念がり、スタットラーからの見舞いの花束に涙を流さんばかりに感激していたという。

得之は晩年、体調の悪化により制作から離れることとなるが、秋田魁新報、河北新報などに作品と解説文が掲載され、紹介の機会は増えていった。

おもな著述としては、「秋田のお国ぶり①〜⑥」「秋田の風物①〜⑫」「秋田の風物・勝平得之の版画から①〜⑫」「正月と子供①〜⑧」「秋田の暮らし①〜⑩」などであり、「秋田の暮らし」は後に『勝平得之木版画集・雪国の風俗』として河北新報社から刊行されている。当初の民俗的なものから古版木やお札に関する著述へと変化し、晩年には得之の原点ともいえる秋田の風俗や年中行事に関するものへと回帰していったことがわかる。

また、この頃は一般家庭にテレビが普及し始め、NHKを中心にテレビ番組への出演も多くなった。同時にこれまでの創作活動を振り返る記事が全国紙に掲載されるなど、得之の業績が全国的に紹介されることが多くなっていった。そこには版画制作から離れながらも、最後まで

郷土の姿を伝え残したいという思いから活動を続ける得之の姿があったといえよう。

ふるさと秋田への感謝

昭和46年1月4日、得之は市立秋田総合病院で亡くなる。享年67であった。秋田市の鉄砲町に生まれ、試行錯誤の十代から官展初入選の二十代、新作出品最後となる五十代まで、実質40年余りの作家活動であった。

41年に得之は胃病の悪化に伴い手術を受けるが、同年、『木版画百題・秋田歳時記』が叢園社から発行されている。同著は、得之自身が長年制作してきた墨摺り版画から100点を選び、叢園同人で盟友でもあった相場信太郎が文章を担当した。得之はそれまで相場とともに『村里歳時記』と『花の歳時記』を手掛けており、得之は墨一色の版で刷った版画を主とした同著について、「私の出品制作の素描集であり、私たちの友情で生まれた本である」と述べている。

その後は第6回新文展入選作「雪国の子どもたち」をもとにした「天筆」が、河北新報の44

283

「あきた蕗」得之の絶筆とされる未完の作

年元日号にカラー版で掲載となった。また同年、本県出身の作家渡辺喜恵子の著書『みちのく子供風土記』の表紙と挿絵を担当する。いずれも体調悪化の中での活動であった。

35年の「八郎潟冬の漁場」発表後は、小品や挿絵制作が中心となるが、その頃に制作した未完の小品群がある。身近な秋田の年中行事に題材を求め、組み物作品《秋田風俗十二題》として完成を目指したものである。

この内、「暮れの市日」は完成品が20点、「ナマハゲ」は色違いの試し刷りが3点、「あきた蕗」「夜の草市」「かまくら」の3作は墨摺りが数枚残されている。このなかで〝昭和37年作〟と刻まれた墨版が残る「あきた蕗」は、家族の証言によれば45年の入院直前まで色刷りの版を手掛けており、得之の絶筆とされる未完の作である。

得之が亡くなった際、枕元の手帳に自身の葬儀通知の文案が遺されていた。そこには喪主や親戚代表とともに友人代表として、相場と長年の絵描き仲間である日本画家舟山三朗の名が記されていた。律義であった得之の姿を伝える最後のエピソードともいえる。得之の葬儀は1月9日

に執り行われた。

2月3日付の秋田魁新報には、同社企画「守り抜こうふるさとの自然」で、得之がアンケートに答えた言葉が、絶筆とされる墨摺り作品「あきた蕗」とともに掲載された。妻の晴の励ましを受けながらベッドの上で回答したもので、紙面に載った得之の最後の言葉となった。

得之が亡くなった2カ月後、谷内六郎が工房を訪れた。谷内は週刊新潮の表紙絵を手掛けたことで知られる画家だが、得之の作品群を眼にし驚嘆したことを、46年3月13日付の秋田魁新報で述べている。

「全部の作品が秋田風物であり、東北風物であり、その誠実きわまりないお仕事には一片の気どりもみせかけもなく、ひたすらに祈りのように郷土の大地と、そこに生活するつつましく、確かな人々の暮らしを深い祈りをもっているかのように強烈な愛情をこめて描ききっており、これこそ大地に根をおろした人間性が、非常に高度に昇華された絵だとぼくは感嘆いたしました」

谷内の言葉は、得之が郷土秋田に対し、つつましい愛情と祈りに似た尊敬の念を持ち、その生涯を木版画に捧げたことを伝えている。

得之がその生涯の最後に心に抱いていたのは、ふるさと秋田が培い育んできた伝統や文化、

恵みに満ちた美しく豊かな自然への感謝であった。その思いを端的に伝える『秋田歳時記』のあとがきにある得之の言葉をここに記し、本稿の結びとしたい。

「私は、美しい郷土の自然と、年中行事の豊かな秋田に生れ、育ったことをありがたく思っている。ここには、いたるところに尊い祖先の遺産がある。創作版画家として取材に恵まれ、これを制作するという、生涯のよろこびがあるから、私はしあわせである」

（完）

本書は秋田魁新報の連載「郷土を描く・版画家勝平得之の生涯」（2016年10月2日〜2018年8月19日）をまとめたものです。一部加筆、修正しました。

勝平得之　年譜

明治37	1904		4月6日、秋田県秋田市鉄砲町四五番地（現大町六丁目）に父為吉、母スエの長男として生まれる。本名は徳治。家業は紙漉き業と左官業であった
明治44	1911	7歳	4月、秋田市旭南尋常小学校入学
大正5	1916	12歳	5月、母スエ死去
大正6	1917	13歳	この頃から本格的に絵を描き始める 3月、秋田市旭南尋常小学校卒業 4月、秋田市中通尋常高等小学校入学
大正8	1919	15歳	この頃から模写や写生画を描き出す 3月、秋田市中通尋常高等小学校卒業 本格的に家業を手伝い始める
大正10	1921	17歳	家業の紙漉き業のほか、冬期間は東京・大阪方面に赴き、ビルの建設作業などに従事する
大正12	1923	19歳	この頃、竹久夢二に魅せられて、盛んに模写を行う この頃、浮世絵版画を初めて目にし、色刷り版画習得を目指し、独学で学び始める
大正13	1924	20歳	この頃、秋田魁新報掲載の〝刀画〟と称する白黒版画に刺激を受ける 後年、版画作品となった市内風景を水彩画で描く この年の終わり頃から、墨摺り版画を試みる

288

大正15（昭和元） 1926 22歳 "勝平庵石佛（しょうへいあんせきぶつ）"の銘で、ペン画や墨摺り版画を秋田魁新報へ投稿、掲載される

昭和2 1927 23歳 秋田魁新報に墨摺り版画が多数掲載される
2月、秋田美術会が結成される

昭和3 1928 24歳 8月、秋田県大湯で開催された木彫講習会に参加。彫刻家木村五郎の指導を受け、木彫の秋田風俗人形を制作、販売する
山本鼎が提唱した創作版画の"自画・自刻（とこく）・自摺（じずり）"の理念をもとに、独自の色刷り版画を完成。以後、画号を"得之（とくし）"とする
〈秋田十二景〉着手

昭和4 1929 25歳 1月、第9回日本創作版画協会展に「外濠夜景」「八橋街道」入選。入選作の売約金で本格的な版画用具を整える
4月、第1回秋田美術展に「夕景」他、出品。以後、毎回出品
10月、第2回卓上社版画展に「少女」入選
4月、第2回秋田美術展に「風景」「雪景」「早乙女」他、出品

昭和5 1930 26歳 5月、第17回商工省展（商工省主催）に「木彫秋田風俗人形」7点が入選。以後、家業から離れ、版画と木彫人形制作に専念する
6月、第2回国際美術会展に「店」「鐘樓餘景」入選
7月、久米晴（せい）と結婚

289

昭和9	1934	30歳
昭和8	1933	29歳
昭和7	1932	28歳
昭和6	1931	27歳

7月、第3回卓上社版画展に「草生津川の秋」「一丁目橋雪景」「旭川暮色（旧作）」入選

4月、第6回国画会展に「雪国の村里」入選
4月、第3回秋田美術展に「保戸野橋の夕」他、出品
6月、第1回新興版画展に「梵天奉納之図」「竿燈勢揃之図」入選
9月、第1回日本版画協会展に「奥入瀬の秋」入選
10月、第12回帝展に「雪国の市場」初入選

4月、第4回秋田美術展に「十和田湖発荷峠」他、出品
5月、第7回国画会展に「祭の出店」入選
6月、第2回日本版画協会展に「ほんでき棒売ノ図」「雪むろ」出品。日本版画協会会員に推薦される
10月、第13回帝展に「雪の街」入選

4月、第5回秋田美術展に「秋田ビルディング前」「招魂社」他、出品
4月、秋田市で木村五郎木彫展覧会が開催される
〈千秋公園八景〉着手

9月、巴里に於ける日本現代版画展覧会準備展覧並第3回日本版画協会展に「収穫」他、出品
この年、大場生泉らと在市秋田美術会を組織し、毎月持ち寄りで研究会

昭和10

1935

31歳

を開く

2月、日本現代版画とその源流展（日本版画協会主催、フランス・パリ開催）に「店」「雪の街」を出品

2月、第21回光風会展に「河畔雪景」入選

4月、第6回秋田美術会展に「本丸晩秋」「春の湖月濠」他、出品

8月、在市秋田美術会員同人展に出品

12月、『版芸術』12月号（白と黒社発行）に「勝平得之版画—雪國の風俗」と題して特集される

〈秋田風俗十態〉着手

2月、第22回光風会展に「五月の街」「草市」入選

4月、第7回秋田美術展に「蛇柳風景」他、出品

5月、来秋したドイツの建築家ブルーノ・タウトを案内する

9月、『版芸術』9月号（白と黒社発行）に「秋田郷土玩具集」と題して特集される

11月、第4回日本版画協会展に「蛇柳夜景」「彼岸花」「梵天賣」「草市」〈秋田風俗十態〉出品

版画絵はがき「観光と温泉（全6集）」「民俗版画集（全20集）」着手

この年、随筆同人誌『草園（叢園）』に参加

291

昭和11　1936　32歳

この頃、勝平得之創作版画頒布会できる

2月、秋田再訪のブルーノ・タウトを横手、大曲などに案内する

2月、日本の古版画と日本現代版画展（日本版画協会主催、スイス・ジュネーブ等開催）に「店」「雪国の市場」「雪の街」「収穫」「五月の街」「草市」「彼岸花」「梵天賣」「草市〈秋田風俗十態〉」「ポスター早春の東北」を出品

3月、映画「現代日本」の監督として来秋した洋画家藤田嗣治に秋田市を案内する

4月、第8回秋田美術展に「草市」「梵天賣」他、出品

5月、第5回日本版画協会展に「笹飴」「犬コ市」「あねこ」出品

6月、横手市で勝平得之創作版画展が開催される

7月、日本現代版画展（日本版画協会主催、欧米9主要都市開催）に「店」「雪国の市場」「雪の街」「収穫」「五月の街」「草市」「彼岸花」「梵天賣」「草市〈秋田風俗十態〉」出品

10月、昭和11年文展鑑査展に「橇」入選

ブルーノ・タウト著作本口絵の色刷り版画千枚を制作する

『三家蔵書票譜』（日本蔵書票協会発行）に蔵書票が収載される

昭和12　1937　33歳

2月、第7回童宝美術院展に木彫の秋田風俗人形「ボッチ（奨励賞）」他、出品

292

昭和13　1938　34歳

4月、第12回国画会展に「七夕」入選

4月、第9回秋田美術展に「二ノ丸初夏」「新川橋」他、出品

10月、第1回新文展に「造花」入選

10月、『東北の民俗』（仙台鉄道局編）の装丁・挿絵を手がける

10月、『HOUSES AND PEOPLE OF JAPAN（日本の家屋と生活）』（ブルーノ・タウト著、三省堂刊）口絵に色刷り版画収載される

11月、第6回日本版画協会展に「松下門趾」「雨の内濠」「眺望台の秋」「二ノ丸の初夏」「雛うり」入選

〈花四題〉着手

昭和14　1939　35歳

2月、第8回童宝美術院展に木彫の秋田風俗人形「雪ベラ」出品

4月、第10回秋田美術展に「夜の秋田大橋」「太平山遠望」他、出品

6月、祖母ツナ死去

10月、第2回新文展に「春（ツバキ）」「夏（ハス）」入選

11月、〈新日本百景〉（日本版画協会発行）の「男鹿半島加茂カンカネ」制作

12月、第7回日本版画協会展に「日吉神社随身門」「鹿嶋流」「竿燈」「天神様」他、出品

2月、第9回童宝美術院展に木彫の秋田風俗人形「郷土芸能ササラ舞」出品

〈秋田風俗十題〉着手

昭和15　1940　36歳

10月、第3回新文展に「秋（菊）」「冬（なんてん）」入選

12月、第8回日本版画協会展に「長堤早春」「旭川暮色」「いろり」「かまど」他、出品

4月、『東北温泉風土記』（石坂洋次郎編、日本旅行協会発行）の装丁・挿絵を手がける

5月、第1回秋田美術同人展が開催される

10月、紀元二千六百年奉祝美術展に「送り盆」入選

12月、第9回日本版画協会展に「ナマハゲ」「うまや」「ドッタ」「リンゴ」出品

昭和16　1941　37歳

1月、北方文化連盟結成される

5月、第2回秋田美術同人展出品

5月、日赤乳児院壁画図制作

6月、第6回東北美術展（河北新報社主催）「いろり」入選

6月、句集『落穂』（高橋友鳳子作）の装丁を色刷り版画で制作する

10月、映画「土に生きる」（東宝・文化映画部制作、三木茂撮影・監督）〈大日霊貴神社祭禮舞楽図八部作〉墨摺り着手

10月、東京銀座松坂屋で個展開催、代表作三十数点が展示される

のタイトル画11点を制作する

昭和17　1942　38歳

11月、第10回日本版画協会展に「はり」「まゆだま」他、出品

2月、第29回光風会展に「竹打」入選

2月、秋田魁新報の連載小説『橡ノ木の話』（富木友治著）の、挿絵版画57図を制作

5月、第3回秋田美術同人展出品

5月、第7回東北美術展（河北新報社主催）に「かまど」入選

5月、山形県鶴岡市に二ヶ月間滞在。『三山雅集』など古版木墨摺り100部3万枚の復刻を体験する

6月、第11回日本版画協会展に「ささまき」出品

12月、『村里歳時記』（相場信太郎著、矢貴書店発行）の装丁を手がける

版画絵はがき「民俗版画集（全20集）」着手

昭和18　1943　39歳

4月、第18回国画会展に「黄金堂和讃」入選

5月、第8回東北美術展（河北新報社主催）に「かきだて」「土に生きる」入選

6月、第12回日本版画協会展に「みづき」「かきだて」出品

7月、第4回秋田美術同人展出品

10月、第6回新文展に「雪国の子どもたち」入選

〈大日霊貴神社祭禮舞楽図八部作〉色刷り着手

295

昭和19　1944　40歳　12月、献納版画展に「ふろしきぼっち」「そでぼっち」出品

4月、第19回国画会展に「鳥舞」「駒舞」入選

5月、第9回東北美術展（河北新報社主催）に「五月の節句」「雪国の少女」入選

『雪国の民俗』（柳田国男・三木茂共著、養徳社刊）の装丁、挿絵

6月、第13回日本版画協会展に「鳥遍舞」「五大尊舞」「種まき」「除草」他、版画を手がける

昭和20　1945　41歳　8月、終戦

8月、第5回秋田美術同人展出品

昭和21　1946　42歳　この年初め、「秋田民俗絵詞第一輯・被物と履物（二色刷）」（武藤鉄城解説、秋田魁新報社発行）を制作

5月、第1回河北美術展覧会に「舞楽図」出品

5月、第11回秋田美術展開催される

10月、第2回日展に「盆市」入選

12月、県内の日本画団体有象社結成。第1回展に出品

昭和22　1947　43歳　3月、第2回有象社展に出品

5月、第12回秋田美術展に出品

296

297

昭和29	昭和28	昭和27	昭和26
1954	1953	1952	1951
50歳	49歳	48歳	47歳

4月、第18回日本版画協会展に「駒舞」「そり引」（2月）「早乙女」（5月）「供

「水車」（7月）「大根干」（11月）出品

米（12月）「植乙女（夏）「稲かり（秋）」「稲かり（9月）」「供

5月、第6回有象社展に出品

10月、第6回日展に「田植（夏）」入選

4月、第19回日本版画協会展に「雀追い（8月）」「稲かり（9月）」「供

11月、第1回秋田市文化章を受章する

10月、第7回日展に「刈あげ（秋）」入選

1月、秋田市で勝平得之創作木版画記念版画展が開催される

5月、現代日本美術展（サロン・ド・プランタン主催、アメリカ・サン

フラシスコなどで開催）に「鳥舞」「駒舞」が招待出品

8月、旧西ドイツのケルン市立東洋美術館に《秋田風俗十題》など、40

点を寄贈、同館で勝平得之展が開催される

10月、第8回日展に「耕土（春）」入選

11月、勝平得之記念版画展（秋田市、木内百貨店開催）が開催される

『JAPANESE WOOD-BLOCK PRINTS（日本の木版画）』（藤蔭静也

著・日本交通公社刊）で紹介される

4月、第22回日本版画協会展に「馬耕（春）」「そりひき（冬）」出品

298

昭和30　1955　51歳　5月、アメリカ・オレゴン州チラムーク公立図書館で勝平得之展開催。〈大日霊貴神社祭禮舞楽図八部作〉ほか25点を出品、保存される

〈祭四題〉着手

昭和31　1956　52歳　10月、第12回日展に「番楽」依嘱出品

『Modern Japanese Prints : An Art Reborn（日本の現代版画）』（オリバー・スタットラー著）で紹介される

この頃から体調すぐれず

3月、第43回光風会展に「ササラ舞」入選

7月、日米現代版画交換展に「天神様」「ササラ舞」出品

7月、ケルン市立東洋美術館に〈秋田十二景〉〈千秋公園八景〉20点を再度寄贈

11月、第13回日展に「飾山囃子」依嘱出品

11月、日本現代版画展（アメリカ・バージニア開催）に「いろり」「馬耕（春）」

昭和32　1957　53歳　3月、第41回光風会展に「かまくら」入選

10月、第11回日展に「たいまつ祭」入選

4月、第42回光風会展に「七夕祭」入選

4月、第24回日本版画協会展に「ねぶた祭・金魚提灯」「チャグチャグ馬コ祭」出品

昭和33　1958　54歳　出品

11月、日本現代版画展（アメリカ・シカゴ開催）に「かきだて」『稲かり（秋）』出品

4月、第26回日本版画協会展に「赤童子」「白童子」出品

4月、『風土記日本―東北・北陸編』（平凡社刊）に二色摺挿絵版画13図を制作する

9月、父為吉死去

11月、日本・オーストリア両国現代版画展（オーストリア・ウィーン開催）に「ドッタ」「そりひき（冬）」出品

この頃から胃病となり、加療につとめる。関係美術団体から身をひき、以後は小品や挿絵をおもに制作する

再版『HOUSES　AND　PEOPLE　OF　JAPAN（日本の家屋と生活）』（ブルーノ・タウト著、三省堂刊）口絵に色刷り版画収載される

昭和34　1959　55歳　〈花売風俗十二題〉着手

4月、第27回日本版画協会展に「もも（3月）」「あやめ（6月）」「きく（11月）」「かんばな（12月）」出品

7月、現代日本版画展（秋田市美術館開催）に作品と版画道具一式出品

昭和35　1960　56歳　4月、第28回日本版画協会展に「ねこやなぎ（1月）」「さくら（4月）」「は

300

昭和36　1961　57歳

す（8月）」「すすき（10月）」出品

8月、第1回日版会展に「八郎潟冬の漁場」出品

9月、日本・ポーランド版画交換展（秋田魁新報社主催）に出品

9月、日本現代版画展（アメリカ・シカゴ開催）に「梵天賣」出品

9月、日本現代版画展（エルサルバドル開催）に「植乙女」出品

1月、日本現代版画展（旧ソ連、モスクワ開催）に「赤童子」「白童子」出品

4月、第29回日本版画協会展に「つばき（2月）」「ぼたん（5月）」「ゆり（7月）」「しおん（9月）」出品

7月、日本現代版画展（イギリス・ロンドン開催）に「河畔雪景」「雛うり」「ろばた」出品

7月、『花の歳時記』（相場信太郎解説、秋田文化出版社刊）に挿絵版画を収録

昭和37　1962　58歳

1月、第11回河北文化賞（河北文化事業団）を受賞する

3月、河北文化賞記念勝平得之創作版画展が秋田市で開催される

6月、同展覧会が仙台市で開催される

昭和38　1963　59歳

「ナマハゲ」「暮の市日」「あきた蕗（墨摺）」「かまくら（墨摺）」制作

11月、第8回秋田県文化功労者表彰を受ける

昭和39	1964	60歳	「夜の草市（墨摺）」制作
			1月、アメリカ・ポートランド公立図書館で勝平得之版画展が開催される
昭和41	1966	62歳	5月、日中版画交流展（中国、北京美術館開催）に「八郎潟冬の漁場」出品
			5月、胃病が悪化し、手術
			12月、『木版画百題・秋田歳時記』（相場信太郎文、叢園社刊）に挿絵版画を収録
昭和43	1968	64歳	「天筆」制作
			7月、『勝平得之木版画集・雪国の風俗』（河北新報社刊）に挿絵版画を収録
昭和44	1969	65歳	4月、『みちのく子供風土記』（渡辺喜恵子著、文化服装学院出版局刊）の装丁・挿絵を手がける
昭和45	1970	66歳	6月、入院。一時退院するが、8月に再度入院
昭和46	1971	67歳	1月4日死去

あとがきにかえて

勝平得之が描き残そうとしたもの

加藤　隆子

版画家勝平得之が昭和46年に逝って半世紀が過ぎた。

十代後半から五十代まで約40年間の作家活動で、得之が残した作品は130点余りにのぼる。

明治37年、紙漉きを生業とする職人の家に生まれた得之は、その創作活動において絵のみでなく、完成までの彫りや摺りといった工程をも重視した木版画家であった。得之の作家というよりは職人気質が勝っていたともいえる版画に対する姿勢は、こういった家庭環境の影響が大きかったといえる。

得之の版画で特筆すべき点は、その鮮やかな色彩とおだやかな画風である。秋田は春夏秋冬、四季の気候がはっきりした地域であり、その折々の自然の姿は色どり豊かで美しく、ともに生きる私たちを静かに包み込む。なかでも得之が特に制作でこだわったのは冬の秋田であった。

雪国の暮らしによって育まれた風俗は、質素ななかに清楚な美を伴う。得之の版画が清澄で誠実な画境を見る人に伝えるのは、終生テーマとして取り組んだふるさと秋田そのものが持つ魅

力に他ならない。

一方、得之の生涯は、自身の原風景ともいえる秋田の身近な風景や風俗を描き残すことに捧げられたともいえる。その創作活動は、戦前はふるさとの魅力を国内外に発信すべく、また、戦後は失われ変わりゆく秋田の風俗を後世に遺すべく、版を刻み、摺りを重ねることにあった。ふるさとへの慎ましい愛情と祈りに似た尊敬の念から生み出された作品の数々は、今日もなお、多くのことを私たちに語りかける。

本書は平成28年10月から平成30年8月まで秋田魁新報に掲載した「郷土を描く・版画家勝平得之の生涯」（全80回）をまとめたものである。

いま改めて感じるのは、得之が描き残したふるさとが培い育んできた伝統や文化の偉大さと、恵みに満ちた自然の壮大さである。得之の生涯と共にそれらをたどるとき、現在の変容した様相やすでに途絶えてしまった現実に気付かされ、得之が逝った後の50年の歳月と失われてしまった風物の重みを実感する。

晩年の得之は体調を崩し、思うような制作ができずその生涯を終えた。無念ともいえる一方で、得之に自身の原点と対峙する時を与えたともいえるかもしれない。その結果、得之の心の

305

中に導き出されたものは、ふるさと秋田への感謝の思いであった。その得之の思いを伝え、語り継ぐことに本書が資することを願うものである。

本書の刊行にあたりましては、推薦の言葉をいただいた井上隆明氏、多くの資料提供をいただいたご子息の勝平新一氏、秋田市立赤れんが郷土館・勝平得之記念館、新聞連載にあたりご助言くださった小笠原光氏、秋田魁新報社の下村直也氏、田中敏雄氏のご尽力に心よりお礼申し上げます。そして、学芸員として郷土秋田の美術への研究の門戸を開いてくださった元秋田市立千秋美術館長井上房子氏に深く感謝申し上げます。

加藤　隆子（かとう　たかこ）

秋田県秋田市生まれ。同市在住。
秋田市立赤れんが郷土館・勝平得之記念館学芸員。
金沢美術工芸大学美術学科油画専攻卒業。
秋田市立千秋美術館学芸員、秋田市文化振興課参事
を経て、現在に至る。
秋田魁新報に「郷土を描く・版画家勝平得之の生涯」
を連載。

表 紙 作 品：「ナマハゲ」昭和15年
裏表紙写真：自宅工房での勝平得之　昭和19年
　　　　　　（撮影：濱谷浩）

勝平得之　創作版画の世界

発　行　日	2021年1月4日　初版
	2022年4月6日　第2刷
著　　　者	加藤　隆子
発　行　所	株式会社秋田魁新報社
	〒010-8601　秋田市山王臨海町1-1
	TEL.018-888-1859（事業局企画事業部）
	FAX.018-863-5353
装　　　丁	後藤　仁
定　　　価	本体1,800円＋税
印刷・製本	秋田協同印刷株式会社

ISBN 978-4-87020-411-9 C0095 ￥1800E